小小艺术大师 《与齐白石一起抓小虫》《与徐悲鸿画十二生肖》《与沈周一起去池塘边》《与仇英一起划小船》《与任伯年闲时看花鸟》《与石涛探访桃花源》 曹孜荣 主编　樵苏 著
颜色里的中国画 《蓝》《绿》《红》《黄》　曹孜荣 编著

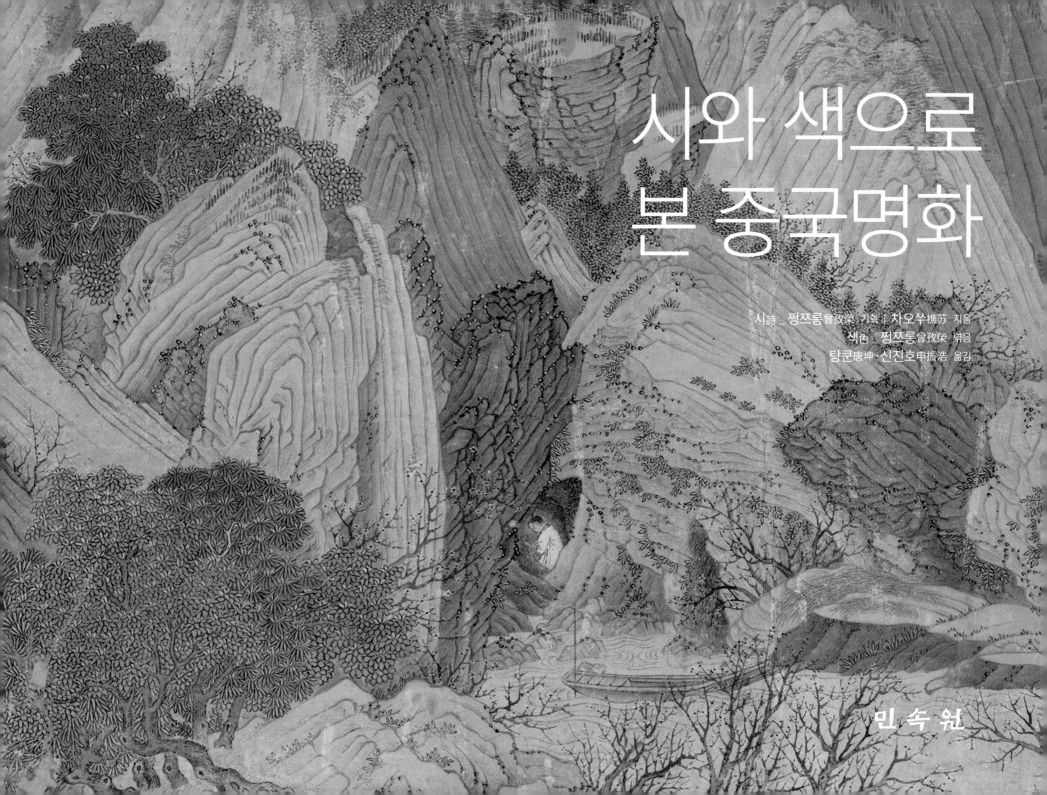

# 시와 색으로
# 본 중국명화

시詩 _ 쩡쯔롱曾孜榮 기획 ┃ 차오쑤樵苏 지음
색色 _ 쩡쯔롱曾孜榮 엮음
탕쿤唐坤·신진호申振浩 옮김

민 속 원

●
**일러두기**

1. 인명은 표기 원칙에 따라 1911년을 기준으로 하여 이전의 인물은 한국 한자음으로, 이후의 인물은 중국어 발음으로 표기함.
2. 지명은 시기에 관계없이 모두 중국어 발음으로 통일함.
3. 이 책은 ≪색으로 본 중국명화≫와 ≪시로 본 중국명화≫를 합본한 것임.

# 차 례

## 시로 본 중국명화

쩡쯔롱曾孜荣 기획
차오쑤樵苏 지음

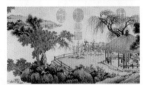

## 색으로 본 중국명화

쩡쯔롱曾孜荣 엮음

齊白石
徐悲鴻
沈周
仇英
任伯年
石濤

# 시로 본 중국명화

## 藝術大家

一

쩡쯔룽 曾孜榮 기획
차오쑤 樵苏 지음

**제백석과 함께 벌레를 잡아요.**

제백석齊白石(1864~1957)은 목수 출신으로 우리가 매일 볼 수 있는 평범한 물건들 그리기를 좋아한다. 그가 그린 채소, 꿀벌, 잠자리, 날개 접은 나방, 매미를 잡는 사마귀 등등을 보라. 확대경으로 이런 벌레들 머리에 있는 촉수, 다리 위에 있는 갈고리, 날개 무늬 등이 또렷이 보이는데, 정말 너무 사랑스러워서 손을 뗄 수가 없다.

## 제백석齊白石은
## 어떤 사람일까?

100여 년 전 후난성湖南省 샹탄현湘潭縣에 사는 한 젊은 목수가 매일 나무토막, 톱, 조각칼과 씨름하고 있었다. 그가 주로 하는 일은 목기에 꽃을 새기는 일이었다. 우연한 기회에 그는 〈개자원화보芥子園畵譜〉를 구하게 되었는데, 내용은 비록 완전하지는 않았지만 그에게는 소중하기 이를 데 없었다. 반년의 시간을 들여 그는 그림 전체를 모사하였다. 본래 그는 그것을 그림의 저본으로 남겨놓을 생각이었는데, 자신도 모르게 그림에 입문하는 계기가 되었다. 더욱 뜻밖인 것은 자신이 세상이 다 아는 중국화의 대가가 되었다는 사실이다. 이 젊은 목수가 바로 제백석齊白石이다.

집안이 어려워 제백석은 14세 되던 해에 목공을 배우기 시작했다. 매일 나무를 재료로 꽃과 새들을 새겼다. 톱과 조각칼을 붓으로 삼았고, 나무는 종이로 삼았다. 이 예술 대가가 목기에 꽃을 새기는 일은 회화와 통하는 점이 있었다. 27세 때에 그는 동향同鄕의 학자인 호심원胡沁園에게 시문을 배웠다. 아울러 호심원의 도움을 받아 목공 일을 접고 전문적으로 그림을 배우기 시작했다. 이로부터 그는 중국 시사 서화의 꽃봉오리를 피우기 시작했고, 화가의 길을 걷기 시작했다.

1902년에 불혹의 나이에 이른 제백석은 처음으로 후난을 벗어나 샨시陝西, 베이징, 광둥廣東, 광시廣西를 돌아다녔다. 1909년에 그는 5차례 여행을 떠났고, 이 경력은 다섯 차례 떠났다가 다섯 차례 돌아왔다고 불리기도 했다. 이 기간 동안 그의 친구 호렴석胡廉石은 자신의 집이 있는 석문石門을 그리도록 청했다. 제백석은 3개월간 노력을 기울여 〈석문이십사경도石門二十四景圖〉를 완성하였다.

그 가운데 〈유계만조도柳溪晚釣圖〉를 감상해 보자. 화풍은 비록 〈개자원화보〉의 흔적이 남아 있기는 하지만 제백석이 이미 자기만의 독특한 회화 언어를 형성하기 시작했다는 것을 알 수 있다. 가까이 있는 수면, 수초와 낚시꾼, 중간 거리에 있는 강기슭과 조그만 다리, 멀리 있는 산자락과 노을 등. 선의 굵기, 형태의 단순함, 소박한 이미지 등은 전체적으로 밝고 맑은 세계를 만들어내고 있다.

1910년에 제백석은 〈차산도책借山圖冊〉을 창작할 때에 〈개자원화보〉의 풍격을 완전히 탈피하였다. 이 그림책은 대부분이 수묵화로서 매 폭마다 유명한 경치의 일부를 두드러지게 하고, 평담 속에서 기이한 맛이 드러나며 수묵화에서도 농과 담이 담겨 있는 등 변화를 드러내고 있다. 그가 그려낸 산수, 집, 나무 등은 모두 소박하고 진솔하여 친화력이 매우 강하다.

제백석의 별호는 차산옹借山翁으로 시집의 이름을 〈차산음관시초借山吟館詩草〉, 산수화집을 〈차산도책〉으로 했다. 어떤 친구가 그에게 '차산'이 무슨 뜻이냐고 물었다. 그는 이렇게 대답했다. "이 산은 나 또는 누군가의 개인 소유가 아니네. 나는 그것을 빌어다 그림을 그림으로써 스스로 즐길 뿐일세!"

〈석문24경도石門二十四景圖·유계만조도柳溪晚釣圖〉

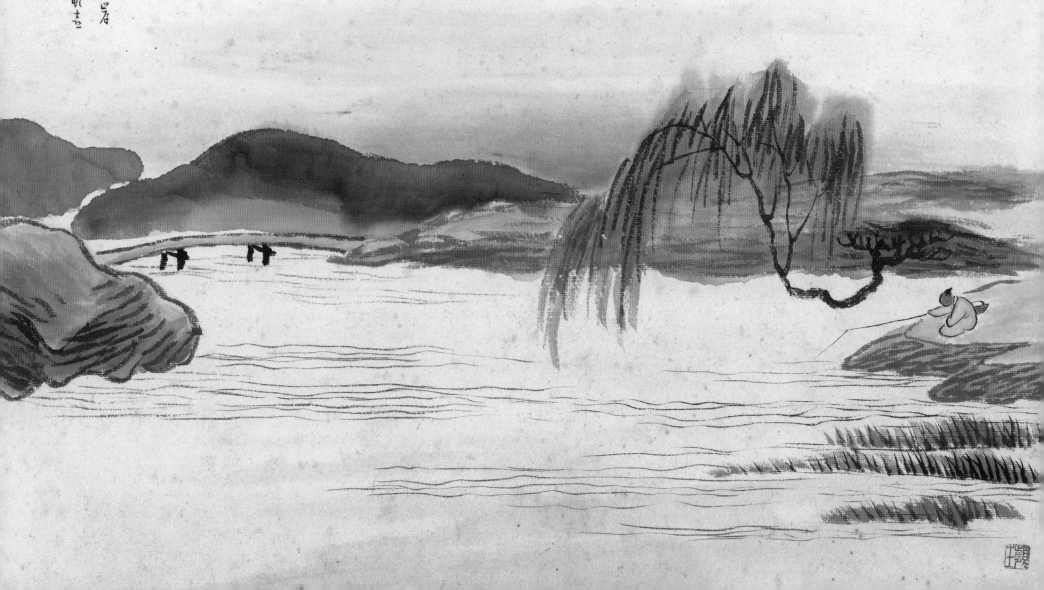

柳溪晚釣圖

日長最好晚涼
幽柳外閒盟水
上鷗不使山川空
寂寞卻無魚慶
且勻留

沂漁兼耆晴世石涛居
柳束學紫莊紅烟击
袁江

村老不知城市物如看
北漢遺為神置之堂上
如求供忙殺憐家求福
人白石翁造不倒翁并題

❶ 〈차산도책借山圖冊〉
❷ 〈오뚝이〉

1918년에 고향이 전쟁에 휩싸이자 55세 된 제백석은 베이징으로 이주하여 진사증陳師曾, 매란방梅蘭芳, 임금남林琴南, 서비홍徐悲鴻 등의 문화 대가들과 교류하였다. 매란방은 정식으로 제백석을 스승으로 모시고 풀과 벌레 그리는 것을 배웠다. 문학가 임금남도 제백석의 그림을 크게 칭찬하면서 "남오북제가 우수함을 다툰다."고 하였다. 제백석을 청나라 말기의 대화가 오창석吳昌碩과 견준 것이다.

이 시기에 제백석은 인물화를 많이 그렸다. 〈오뚝이〉 같은 유머스러운 풍취의 허구인물을 많이 그렸는데, 이는 제백석의 독창적인 부분이었다. 그는 장난감 오뚝이의 이미지를 가져다 그것에 갓이나 두루마기를 입히고 부채를 흔들게 하여 마음속에 관직에 대한 탐욕을 숨기고 있는 관료들을 묘사하였다. 이는 민국 시기 부패한 관료 계를 그려낸 것이다.

물론 제백석이 가장 칭찬을 받는 것은 꽃, 새, 벌레, 물고기이다. 그의 화조화는 서위徐渭, 팔대산인八大山人, 김농金農, 오창석의 필묵과 기법을 계승한 것이다. 동시에 농촌 생활에 대한 느낌을 그림 속에 녹여냈다.

제백석 화조화의 가장 큰 특징은 공필工筆(표현하려는 대상물을 어느 한 구석이라도 소홀함이 없이 꼼꼼하고 정밀하게 그리는 기법으로 외형묘사에 치중하여 그리는 직업화가들의 작품에서 자주 볼수 있다.) 기법으로 곤충을 그려내고, 음건陰乾한 공필 가운데 활달하고 의미가 담긴 화초를 더해 그림을 매우 사실에 가깝게 그려냈다는 것이다. 그가 그려낸 화초는 호방하면서도 소박하다. 또한 세밀하게 그려낸 곤충은 미세하기 이를 데 없는데, 큰 거울을 놓고 보면 곤충의 수염, 발에 난 갈고리, 날개의 꽃무늬가 또렷하게 보여 사람들의 탄성을 자아낸다.

〈견우화호접牽牛花蝴蝶〉(016쪽)을 보면 세밀하고 또렷하게 그려진 나비와 흐릿하게 그려진 잎사귀가 절묘하게 대조를 이루고 있다.

〈무 곤충〉(022쪽)을 보면 붉은 무와 그 앞에 있는 녹색 잎사귀는 모두 공필과 사의寫意(사물의 형태보다는 그 내용이나 정신에 치중하여 그리는 일) 화법으로 그린 것이다. 하지만 그 옆에 있는 조그만 벌레는 엄근하고 순수한 공필 화법으로 한 그림에서 사의와 공필이 멋지게 융합되어 있다.

제백석의 화조화는 그림의 여백을 매우 중시한다. 그는 넓은 공백과 검은 채색을 결합하여 그림을 부각시킨다. 공백은 비록 붓이 닿지 않았지만 사실상 면적이나 형상 또는 어떤 상징적 함의가 있다. 공백이 흐르는 물, 하늘, 구름 등을 상징할 수도 있다. 예를 들어 제백석이 연꽃을 그릴 때에 주변에 물보라가 일어나는 대비를 넣을 때가 있다. 하지만 그림은 여전히 사실과 가까운 모습을 보인다. 앞에서 보았던 〈연꽃 잠자리〉(017쪽)가 바로 그 예이다.

'백석초충白石草蟲'이 왜 이렇게 유명한 걸까? 그것은 제백석의 단련에서 나온 것이다. 젊은 시절에 제백석은 곤충을 그리기 시작했는데, 60세가 넘어서도 자신이 그린 곤충이 살아있지 못하다고 생각했다. 심지어 곤충 몇 마리를 직접 기르면서 붓대로 건드려 가면서 그것들의 움직임을 관찰하기도 했다.

이렇게 하여 그가 그린 곤충은 살아 숨쉬는 곤충이 되었다. 곤충의 무게와 두께, 부드러운 정도는 모두 미세한 필묵을 통해 충분히 표현되었다.

70세가 넘어서 제백석의 그림은 민간 정취가 더욱 강해졌고, 고향으로 돌아온 유머와 예지가 번뜩였다. 〈잔석유충도殘石誘蟲圖〉(024쪽)는 찻주전자와 잔 등을 만화같은 풍취로 그려냈다.

제백석의 익숙하면서도 따스한 그림은 관람하는 사람들에게 미소를 짓게 하고 생명의 즐거움과 시적 정취를 맛보게 한다. 또한 일상생활에 대한 제백석의 사랑과 찬미를 볼 수 있게 한다.

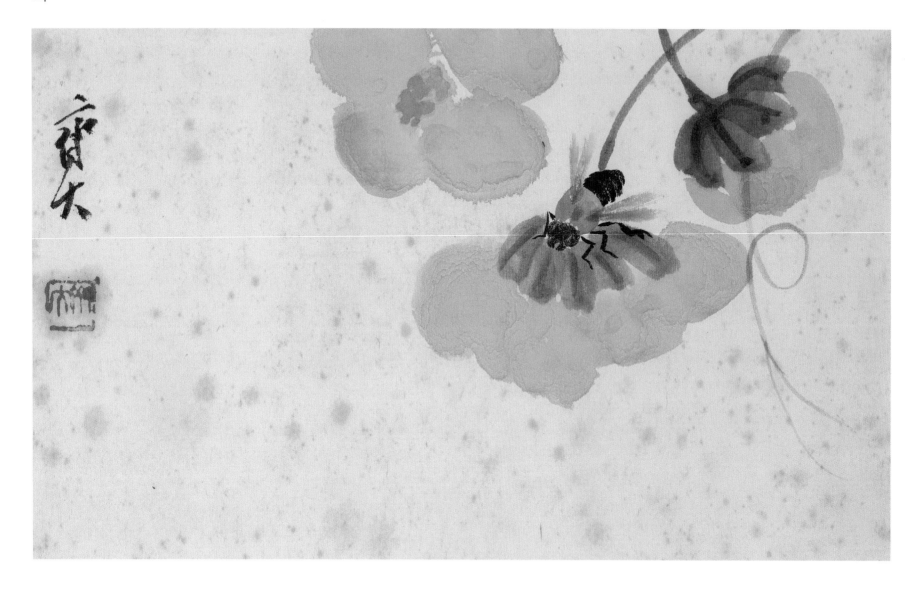

春濃花露滴, 壓墜枝頭芳。　　봄날의 짙은 꽃잎과 이슬방울이 떨어져, 가지 끝의 향기로운 꽃을 떨어뜨리네.

蜂來正適意, 穿梭傳蜜香。　　벌들이 제 때 날아와서, 사이를 왕래하면서 꿀냄새를 전하네.

〈국화 꿀벌〉

蘭花叢底小蟲藏,
凸肚長鬚啖露忙。
天牛躡足臨花蕊,
長葉一震意着慌。

난초 속에 작은 벌레가 숨어,
배를 불룩하게 내밀며 바쁘게 이슬을 먹네.
하늘소는 꽃술에 살금살금 다가오니,
긴 잎에 놀라 벌벌 떤다네.

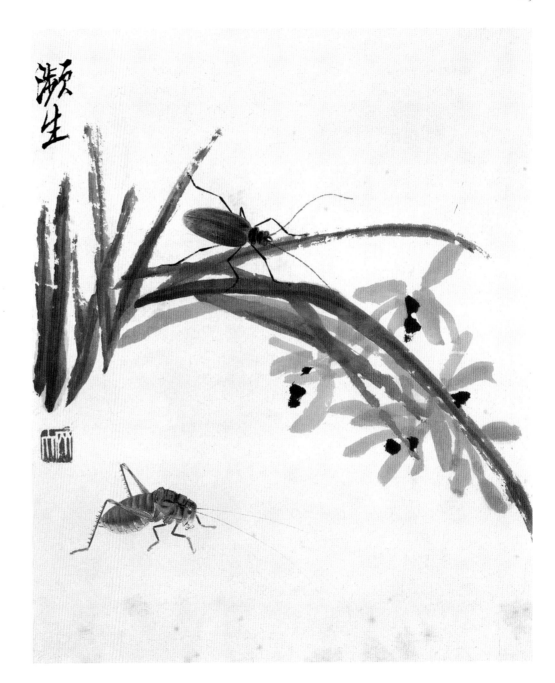

〈난초의 작은 벌레〉

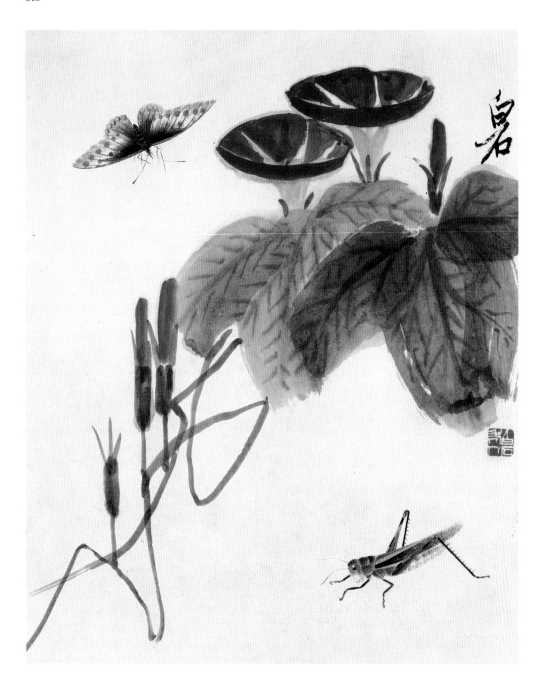

亭亭牽牛花,
開放日未曉。
疏籬綴紅顏,
新蝶蹁躚繞。

정자마다 나팔꽃은
피는 날을 모르는데,
울타리에 듬성듬성 붉은 빛이 감돌고,
갓 태어난 나비는 주변을 맴도네.

〈진달래 나비〉

池塘新雨後,
墨蓋擎紅蓮。
蜻蜓相戲飛,
嫋嫋風荷間。

연못에 비가 내린 후,
먹으로 붉은 연꽃을 이어들고,
잠자리가 서로 장난치며 날고,
모락모락 연꽃 사이로 바람이 불어오네.

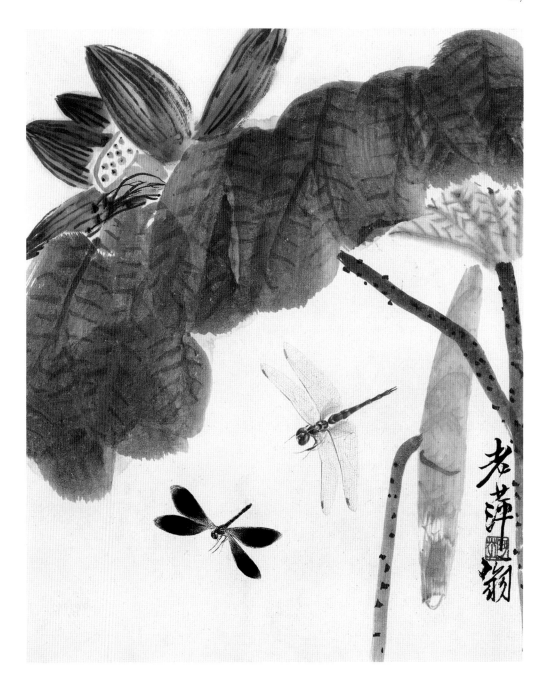

〈연꽃 잠자리〉

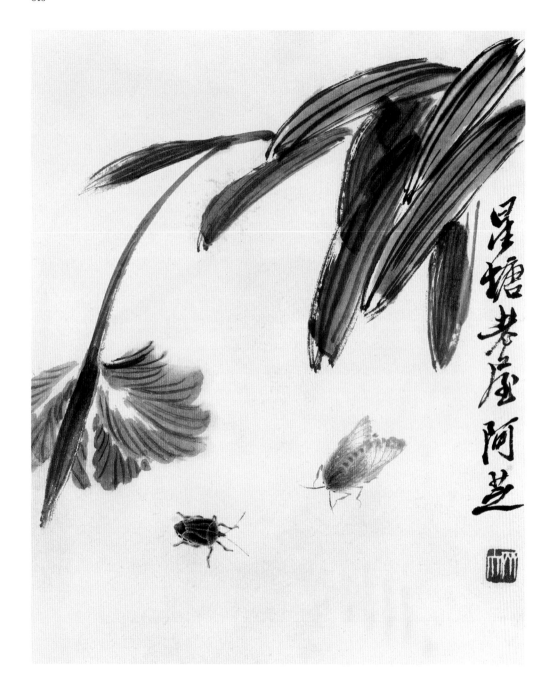

花重垂枝丫，
覆蔭晴空下。
飛蛾暫收翅，
椿象緩歸家。
紛繁夏蟲鳴，
今且得閒暇。

꽃은 어린 가지를 늘어지게 하고,
맑은 하늘 아래를 덮고 있네.
나방이 날개를 잠시 거두고,
봄나비가 귀가하기를 미루네
여름벌레가 여기저기서 울더니,
지금은 잠시 쉬고 있구나.

〈나비와 나방〉

农家凉棚才支好，
青藤花蔓已满绕。
娇黄引得蜜蜂至，
硕叶殷勤为蝈摇。

농가의 천막은 겨우 세워졌고,
등나무 덩굴은 이미 이미 가득 엉켰네.
어여쁜 노란색이 꿀벌을 끌어들이고,
커다란 잎은 여치로 인해 흔들리네.

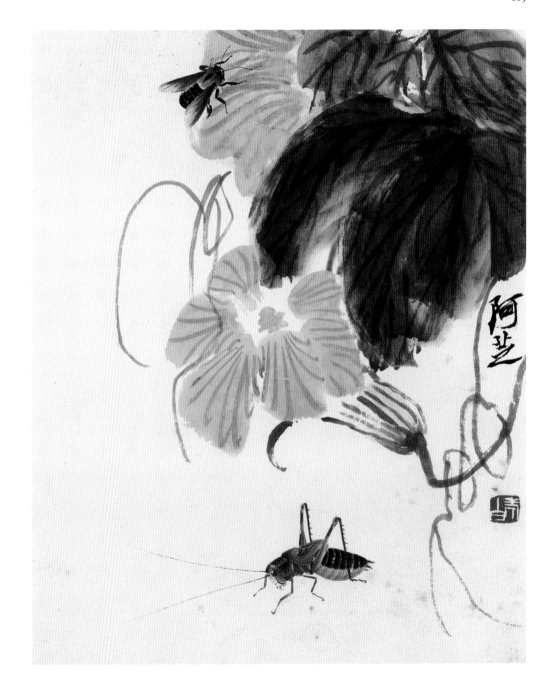

〈국화 작은 벌레〉

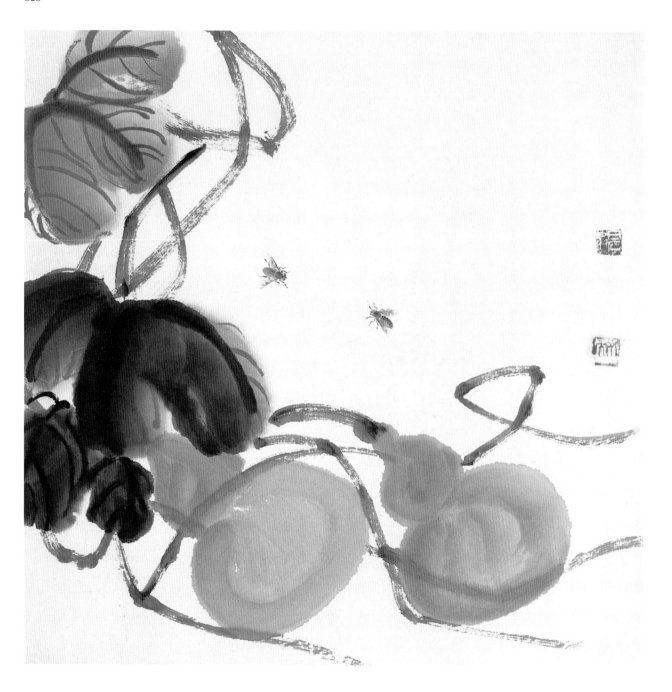

藤葉纏枝繞,
葫蘆熟欲倒。
曾記花開時,
蜜蜂蕩花搖。

등나무 잎이 가지에 휘감겨
조롱박이 익어 넘어지려 하네.
꽃이 필 때를 기억해
꿀벌들이 꽃을 흔들고 있네.

〈조롱박〉

秋陽暖晴午,
鳴蟬暫駐足。
誰知紅葉底,
螳螂舉刀撲。

가을 햇살이 따뜻하고 맑은 낮이라,
매미가 잠시 울기를 멈추고,
단풍잎 아래에서 사마귀가
칼을 들고 덮치는 것을 누가 알았겠는가

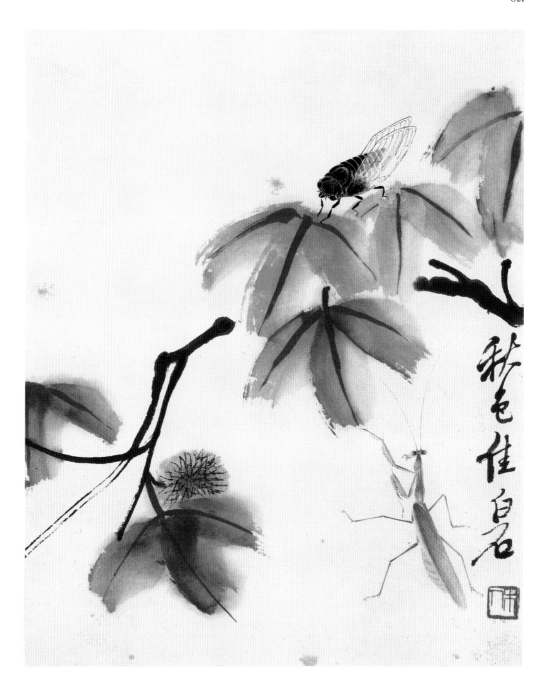

〈단풍잎과 사마귀〉

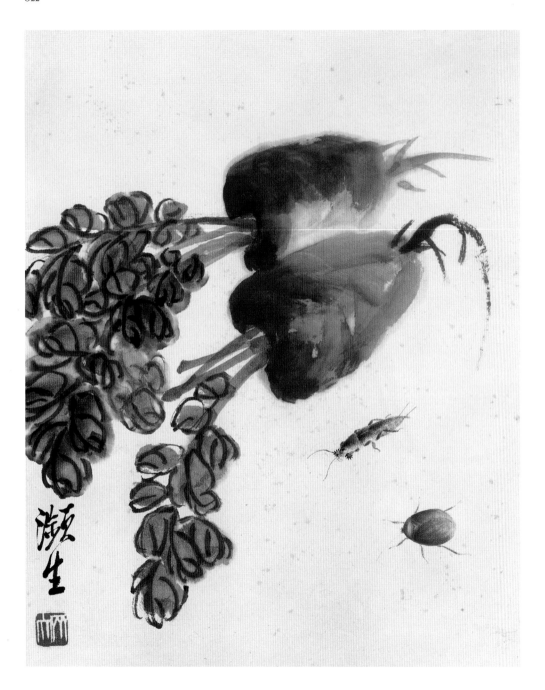

不覺秋實近眼前,
通體紅豔滋味鮮。
螻蛄急躍嘗新味,
甲蟲奮步欲爭先。

부지불식간에 가을이 눈앞에 다가오니,
온몸이 온통 붉고 아름다운 맛이 나네.
땅강아지는 급히 튀어올라 새로운 맛을 보고,
딱정벌레는 힘차게 앞을 다투어 나가네.

〈무벌레〉

黃梅朵朵鬧寒宵,
墨蕊浮香透春潮。
彩蝶細蜂逐花至,
只把多情付舊交。

노란 매화가 송이송이 피어 추운 밤을 보내면
검은 꽃술이 향기를 풍겨 봄물결을 적시네.
꽃나비 세벌은 꽃을 따라가며 이르고,
다정함만을 옛 친구에게 주노라.

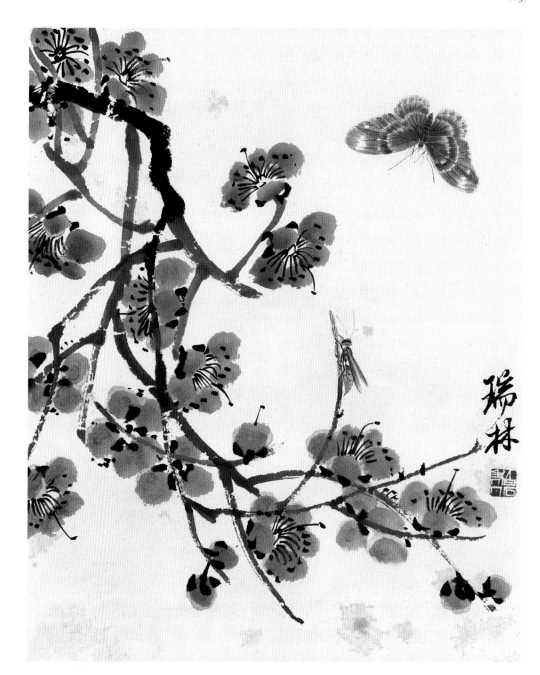

〈매화와 나비〉

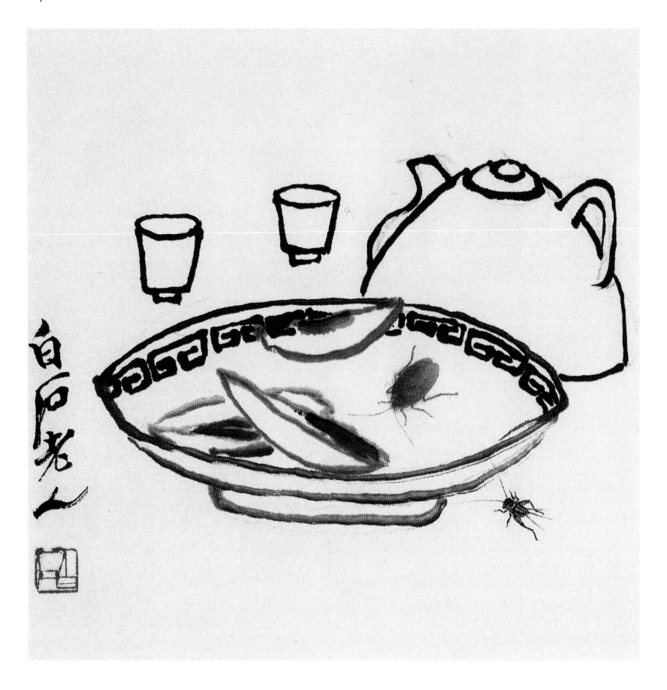

茶壺桌上坐,
桃塊已無多。
天牛垂涎至,
蟋蟀放聲歌。

찻주전자가 탁자 위에 앉으니
복숭아는 벌써 많이 없어졌네.
하늘소는 침을 흘리고
귀뚜라미는 소리를 내어 노래하네.

〈잔석유충도殘石誘虫圖〉

朝雨迷如煙, 山花燦若錦。
貪看忘歸路, 啾啾鳴急音。

아침비는 안개와도 같고, 산에 핀 꽃은 비단과 같이 찬란하네.
열심히 보느라 돌아오는 길을 잊으니, 찍찍 하고 급하게 울어대는구나.

〈귀뚜라미〉

徐悲鴻

**서비홍과 함께 십이간지 동물을 그려요.**

서비홍徐悲鴻(1895~1953), 어려서 힘들게 그림 공부를 했고, 협의 정신을 숭상하였다. 아무런 구속 없이 자유분방하게 달리는 말 그리는 것을 좋아했다. 또한 눈빛이 초롱초롱한 물소, 구름 속에서 천둥번개와 비를 토해내는 신령스런 용, 투지에 불타는 커다란 수탉, 나무를 타고 노는 장난꾸러기 원숭이, 계단 앞에 얌전하게 엎드려 있는 누렁이… 그가 그려낸 십이지간의 동물들이 생생하게 살아 있다!

## 서비홍徐悲鴻은
## 어떤 사람일까?

서비홍徐悲鴻은 우리에게 가장 익숙한 중국 화가 가운데 한 사람이다. 그가 그린 말은 서비홍을 대표하는 기호이다.

1895년 7월 19일, 서비홍은 장쑤성江蘇省 이싱현宜興縣에서 태어났다. 할아버지는 재봉사로서 밭을 조금 가지고 있었고, 비바람을 겨우 피할 수 있는 누추한 집에서 살았다. 아버지 대에 이르러서도 농사를 지으면서 그림을 가르치고 생계를 유지하였다. 소년 서비홍은 아버지에게 독서와 그림을 배웠다. 13세 때에 그는 아버지를 따라 근처 마을로 그림을 팔러 가곤 했다. 그는 늘 찻집에 가서 설서說書를 들으면서 하늘을 대신하여 도를 행한다는 협의정신俠義精神을 높이 받들게 되었고, 스스로를 강남江南의 가난한 협객, 신주소년神州少年이라 부르기도 했다.

1919년, 24세가 된 서비홍은 북양北洋정부의 자금 지원을 받아 프랑스 파리 국립 미술학교로 유학을 떠났다. 그 기간에 그는 르네상스 이후의 고전 걸작들을 감상하였다. 피곤할 줄 모르고 서양화 그리는 것을 연습했고, 자신의 실력을 키웠다. 오전에는 학교에서 유화를 배웠고, 오후에는 연구소로 가서 모델 소묘를 그렸다. 시간이 나면 동물원에 가서 각종 동물을 스케치했다.

1927년, 8년간의 고학을 마친 서비홍은 돌아와 대학에서 예술학과 교수를 맡고, 사실 미술을 가르쳤다. 1937년, 항일전쟁이 발발하고 국가가 위기에 처하자 미술계도 발 빠르게 움직였다. 이렇게 하여 대중에게 쉽게 이해되는 사실 회화는 미술 선전의 주도적인 위치를 점하게 되었다.

서비홍은 일생동안 서양의 사실회화 기법을 운용하여 중국화를 개량하는 데 노력하였다. 일련의 말 그림에서 이 노력은 충분히 구체화되었다. 파리에 있을 당시에 그는 동물원에 가서 많은 동물들의 스케치를 한 적이 있었다. 그는 동물의 해부도를 전문적으로 그렸다. 동물의 골격, 근육구조 등에 대해 그는 잘 알고 있었다.

앞에 나온 〈분마등비奔馬騰飛〉는 서양 회화의 투시법을 운용한 것이다. 앞으로 쭉 뻗은 두 다리와 말 머리는 더 커보이게 그려서 사람들에게 시각적인 자극을 준다. 준마가 마치 그림을 뚫고 나갈 듯하다. 〈입마원조立馬遠眺〉 같은 작품은 각도가 비록 반대이지만 투시에다가 핍진逼盡한 수법이 마찬가지이다.

서양 회화가 중시하는 '특정한 빛'도 그는 받아들였다. 유명한 〈분마도奔馬圖〉에서 빛을 받는 면이 말의 머리, 가슴에 두고, 여백을 남겨 표현하였고, 그늘진 부분은 전통적인 방법으로 칠했다. 이것은 이전의 중국화에는 없던 시각효과이다.

하지만 서비홍은 중국화의 필묵을 포기하지 않았다. 그는 중국화의 도구와 재료, 언어를 계속 사용하여 창작하였다.

❶ 〈분마등비奔馬騰飛〉
❷ 〈입마원조立馬遠眺〉

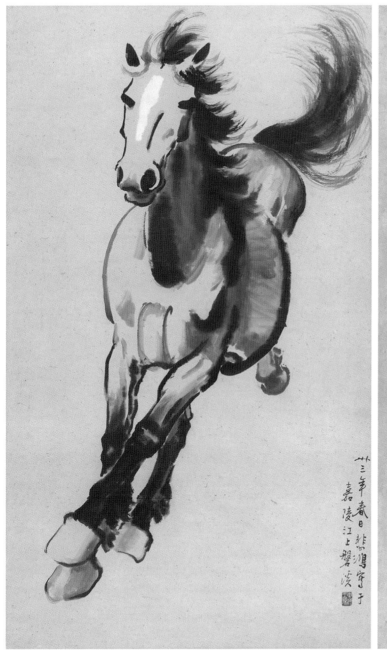

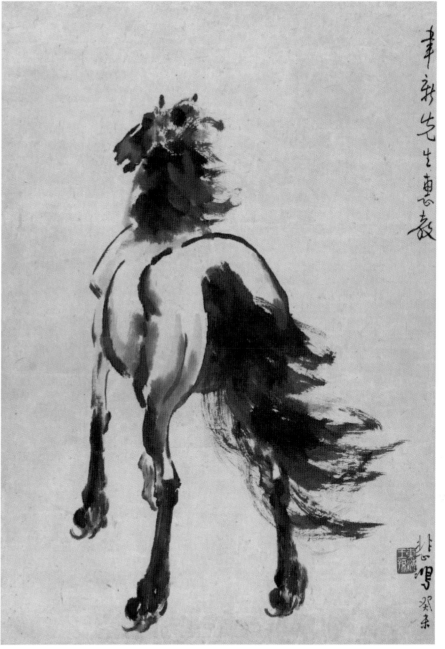

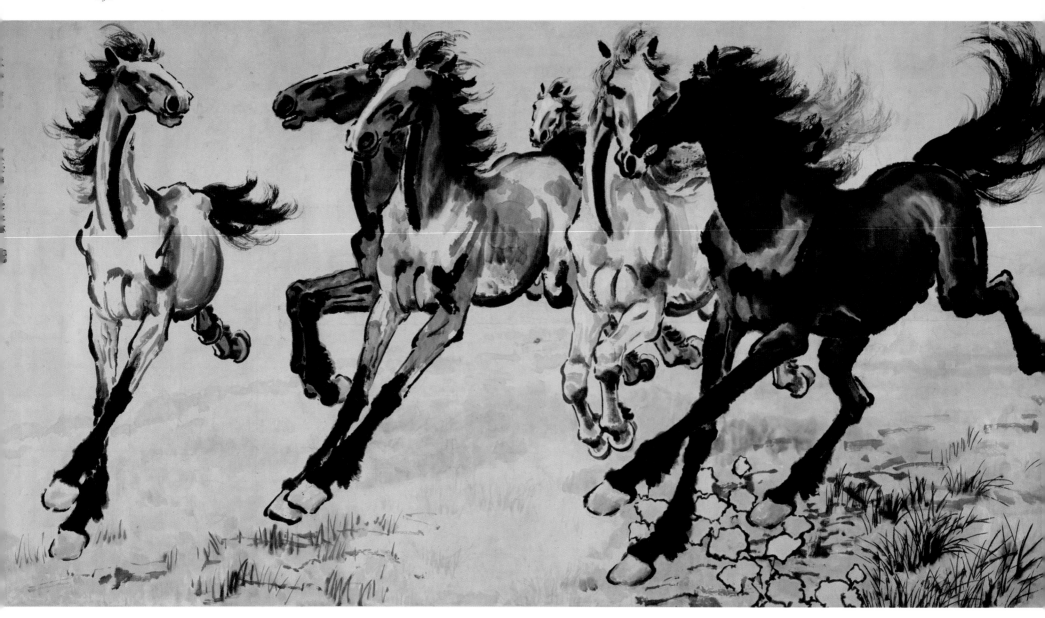

〈분마도奔馬圖〉

이어서 그의 유명한 〈십이생초도十二生肖圖〉를 보자, 쥐 그림(032쪽)을 먼저 보면, 서비홍은 쥐를 좀 크게 그렸다. 그리고 뒤에 있는 또 다른 쥐는 좀 작게 그렸다. 이는 전형적인 투시법이다. 동시에 앞에 있는 쥐는 완전히 갖춰진 모습을 그렸고, 뒤에 있는 쥐는 겁을 먹고 숨어서 몸을 반만 드러낸 것으로 그렸는데, 이는 '하나는 드러내고 하나는 숨기는' 배치로서 그림을 매우 생동감 넘치게 한다. 자세히 보면 앞에 있는 쥐는 몸을 일으켜 발을 뻗으려 한다. 뒤에 있는 쥐는 담이 더욱 작아져 납작 엎드려 조용히 관망하고 있다. 이는 하나는 고요하고 하나는 움직이는 호응으로서, 이로 인해 그림은 시간과 동작의 느낌을 갖게 된다.

더 재미있는 것은 두 마리 쥐가 모두 주변을 경계하고 있어서 처음부터 끝까지 두 귀를 쫑긋 세우고 있다는 것이다. 쥐가 납작 엎드려 귀를 세우는 것은 빛의 효과이다. 서비홍은 쥐의 귀를 윤곽만 그리고 나머지는 여백으로 남겼다. 검게 칠한 것은 쥐의 몸으로, 백과 흑이라는 빛과 그늘의 대비를 형성하였다.

십이간지 가운데 쥐, 소, 호랑이, 토끼 등의 동물은 사람들이 본 적이 있는 것들이다. 용(036쪽)은 전설상의 동물로서 그 진짜 모습을 본 사람은 아무도 없다. 서비홍은 그림의 오른쪽 모서리에 용의 머리와 몸을 그렸다. 구름 속에서 나타났다 사라지기를 반복하는 모습이다. 그림 오른쪽 상단의 구름을 서비홍은 매우 진하게 그렸다. 왼쪽 하단의 구름은 비교적 옅게 그렸다. 이렇게 함으로써 변화무쌍함을 보여주었고, 구름이 피어오르는 시각적인 효과를 높여 주었다.

서빙홍이 그린 닭 그림(041쪽)을 보도록 하자. 이른 새벽에 날이 밝았음을 알리는 수탉이다. 붉은 벼슬이 사람들의 눈길을 끄는데, 수탉의 자신만만함을 드러내고 있다. 닭머리와 발톱을 서비홍은 매우 세밀하게 그렸다. 닭 눈동자의 빛까지도 볼 수 있을 정도이다. 하지만 닭의 몸과 꼬리는 대충 그렸는데, 마치 거친 붓으로 대충 칠하고 끝낸 듯하다. 이렇듯 공필과 사의 두 가지 풍격의 차이를 두었다.

서비홍은 또 닭의 몸 부분을 그리는 데 있어서 명암의 대비를 두었다. 머리를 치켜든 닭의 몸 위에 근육과 뼈의 입체감을 부각시켜 언제라도 싸움판에 뛰어들 수 있는 모습을 보이게 하였다. 서양이 사실 회화가 강조하는 해부 비례, 명암 관계 등이 이 그림에서 잘 이용되고 있다.

항전 기간에 중국 정부는 충칭重慶으로 천도하였다. 서비홍은 중앙대학中央大學을 따라 충칭으로 옮겼다. 이 시기에 그는 말 그림을 많이 그렸다. 서 있는 말, 물 마시는 말, 달리는 말, 각양각색의 여러 말들을 그렸지만 넘어져 누운 말은 적게 그렸다. 그는 피골이 상접한 전투마 그리기를 좋아했다. 반면에 살이 피둥피둥 오른 영양상태가 좋은 말을 거의 그리지 않았다. 그가 그린 말들은 안장과 고삐가 거의 없다. 마치 광활한 들판에서 자유롭게 달리는 말들을 그린 것이다. 왜 그랬을까?

사실 서비홍은 모든 중국인들에게 이렇게 말하고 싶었다. 이렇게 자유롭게 달리는 준마처럼 안장과 고삐의 구속이 필요 없다고 말이다. 이것이 바로 자유롭고 독립적인 용과 말의 정신이고, 서비홍 회화의 진정한 힘이다.

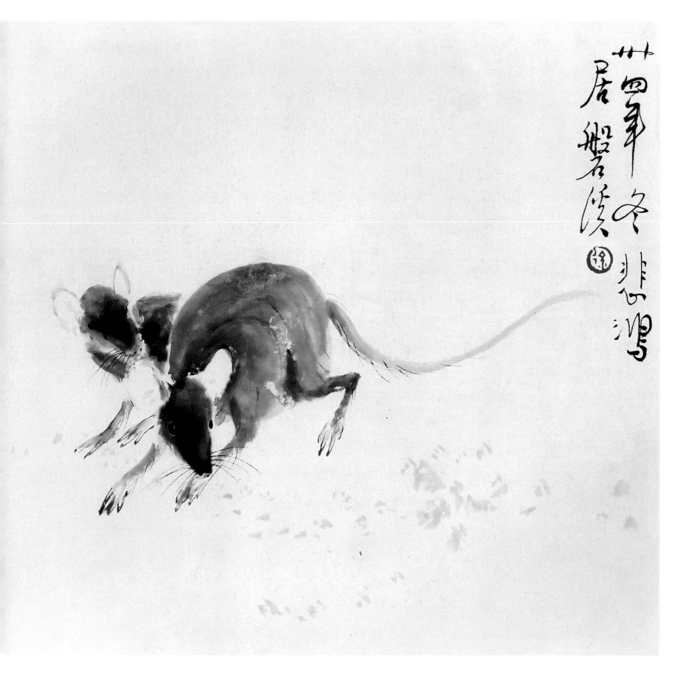

削腮長尾着灰裘，
畫匿身形夜出遊。
飛檐走壁竊食盡，
唯懼狸貓扼其喉。

가느다란 뺨, 긴 꼬리에 회색 모피를 입고,
낮에는 몸을 숨기고 밤에 돌아다닌다네.
처마위를 날고 벽을 타고 다니며 훔쳐먹으니,
살쾡이가 목을 졸라버릴까 두렵기만 하네.

《십이생초책十二生肖冊》〈쥐〉

體賽熊犀性實溫,
驅馳鞭策只微哼。
一犁耕盡經冬草,
也無嗔來也無爭。

몸은 곰이나 코뿔소를 넘어서고 성품은 온순하니,
채찍질을 해도 흥얼거리기만 할 뿐이네.
쟁기로 겨울 풀을 다 갈아도
성내지도 않고 다투지도 않는다.

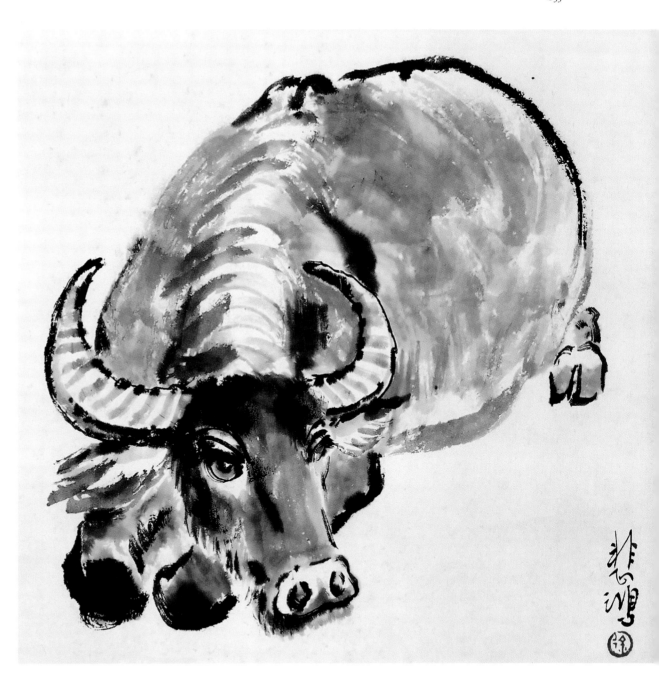

《십이생초책十二生肖冊》〈소〉

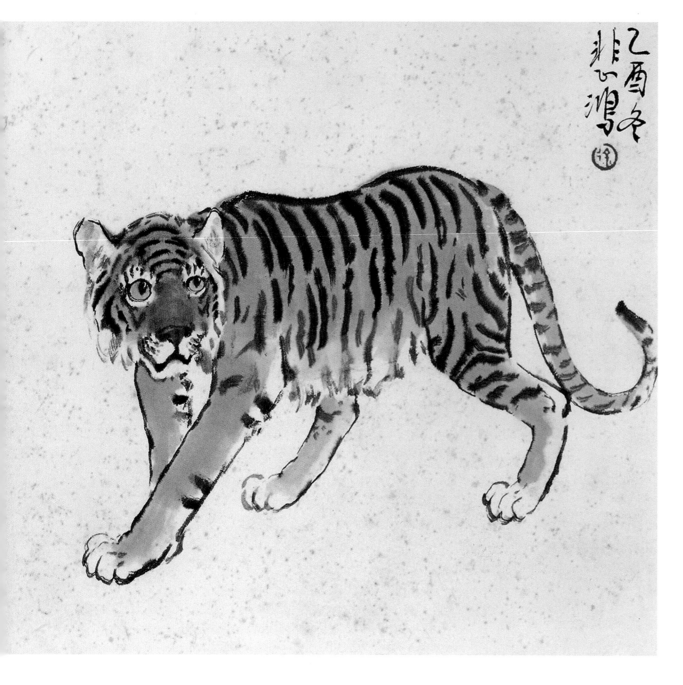

閒庭信步獸中王,
順目低眉似彷徨。
抖擻山林唯一怒,
莫道猛虎落平陽。

한가한 정원에서 백수의 왕 어슬렁거리니,
눈은 내리깔고 방황하는 것 같네.
한 번 노하면 산림을 부르르 떨게 하니,
맹호가 평지에 떨어졌다고 말하지 말게나.

《십이생초책十二生肖冊》〈호랑이〉

赤目觀四路,
長耳善聽風。
靜如天仙子,
動可賽奔龍。

눈은 벌건 채 사방을 살피고,
귀는 길어 바람소리를 잘 듣는다.
조용하기는 하늘의 신선과도 같고,
움직이면 용보다도 빨리 달릴 수 있다네.

《십이생초책十二生肖冊》〈토끼〉

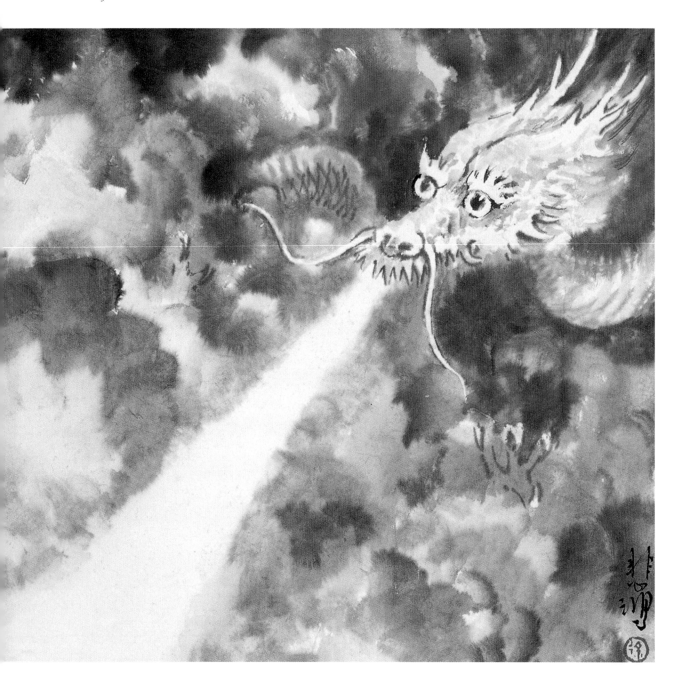

方潛入海底，
復飛上九天。
長吟乃吐雨，
盤桓雲海間。

바다 속으로 숨어 들어가고
다시 구중천을 날아오를 수 있네.
길게 울면 비를 내리고,
구름 바다 사이를 뱅뱅 맴돈다네.

《십이생초책十二生肖冊》〈용〉

柔若無骨一線腰,
無足不妨攀樹高。
飢餐小腹能吞象,
飽食亦見體妖嬈。

뼈 없는 부드럽고 가는 허리로,
다리도 없이 높은 나무에 오를 수가 있다네.
배가 고프면 조그만 배로도 코끼리를 삼킬 수 있고,
배가 부르면 몸이 매혹적으로 보인다네.

《십이생초책十二生肖冊》〈뱀〉

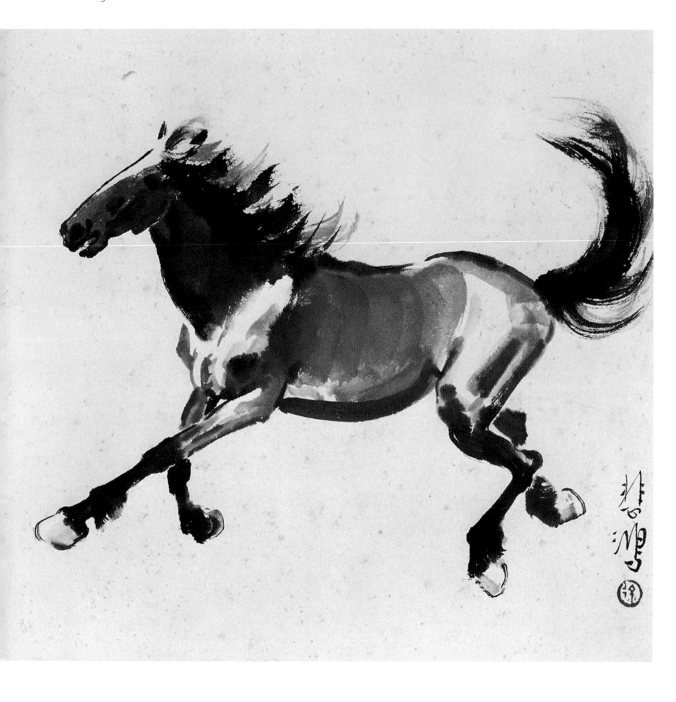

飛鬃颯如風,
身矯騰長空。
奮蹄爭先路,
神勇威自重。

갈기가 바람처럼 날고,
몸놀림은 하늘을 찌르네.
발굽을 내디디며 앞길을 다투고,
용감무쌍함하게 스스로의 위엄을 내보이네.

《십이생초책十二生肖冊》〈말〉

朝行芳草茵,
夕攀丘巖峻。
曠野聚夥伴,
共飲清流泉。

아침에는 초원에 가고,
저녁에는 험한 바위를 오르네.
넓은 들판에 친구들이 모여서
함께 맑은 샘물을 마시네.

《십이생초책十二生肖冊》〈양〉

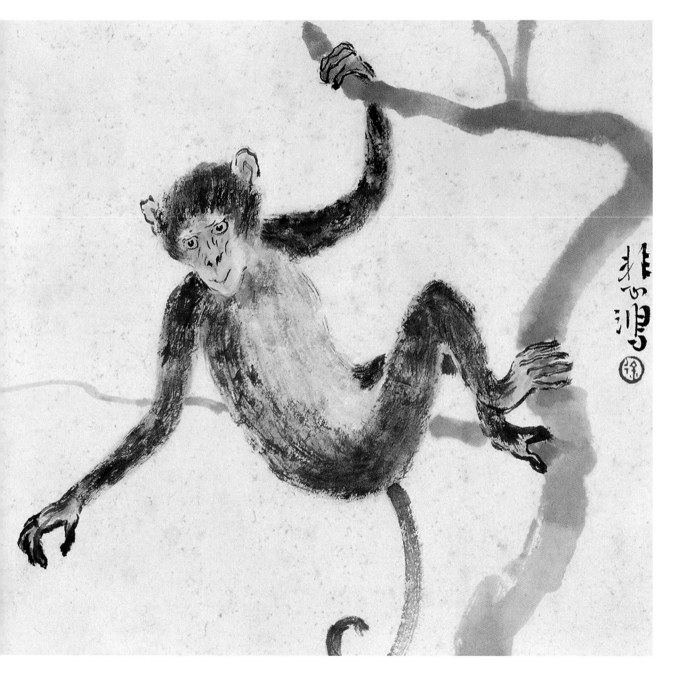

千山翠碧隱清泉,
花香果盛有洞天。
攀條蕩枝捷如箭,
嬉鬧啼嘯響山巔。

푸르른 산 속에 맑은 샘물 숨어 있고,
별천지에는 맛있는 꽃과 과일이 가득 하네.
나뭇가지를 타고 화살처럼 날렵하게 날아오르고,
장난치며 노는 소리가 산정상에 울려 퍼지네.

《십이생초책十二生肖冊》〈원숭이〉

怒目立冠赤如焰，
墨羽白毛勢昂然。
長夜一鳴天下曉，
朝市熙攘無餘閒。

성난 눈에 벼슬을 세우니 불꽃처럼 붉게 빛나고,
검은 깃털과 흰 털은 우뚝 솟아 있네.
긴 밤 지나고 한 번 울자 세상이 밝아오고
새벽 시장은 금세 시끌벅적해지네.

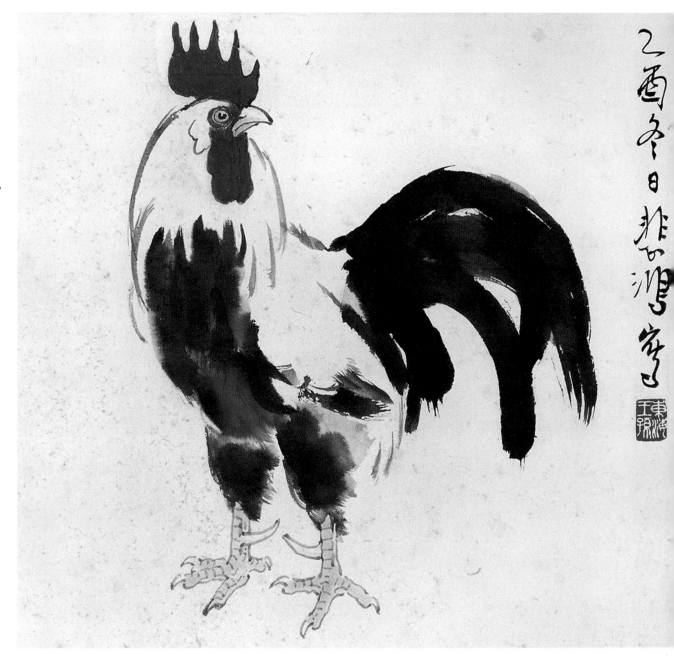

《십이생초책十二生肖冊》〈닭〉

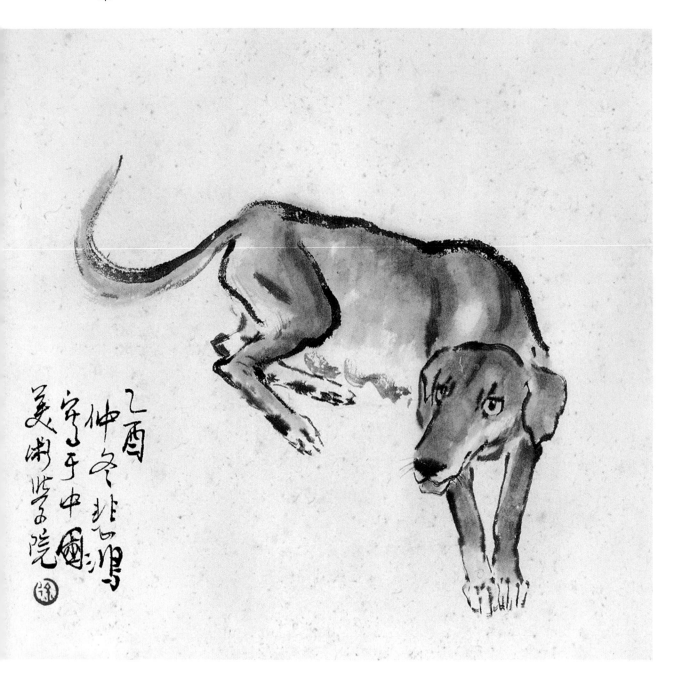

田家才收夏麥畢，
午後安眠靜無聲。
黃犬護院階邊臥，
歡喜深樹鳴黃鶯。

농가에는 여름철 보리 수확이 끝이 나고,
오후에 조용히 편안하게 잠을 자네.
누렁이가 집을 지키며 계단 옆에 누워 있고,
나무 깊숙이에서 꾀꼬리가 기쁘게 울어대네.

《십이생초책十二生肖冊》〈개〉

憨癡小兒態,
睡足復飽食。
奔突小村路,
遊逛歸來遲。

미련한 어린 아이 모습처럼,
실컷 자고 배부르게 먹었다네.
좁은 마을 길을 내달려 갔다가
돌아다니며 놀다가 느릿느릿 돌아오네.

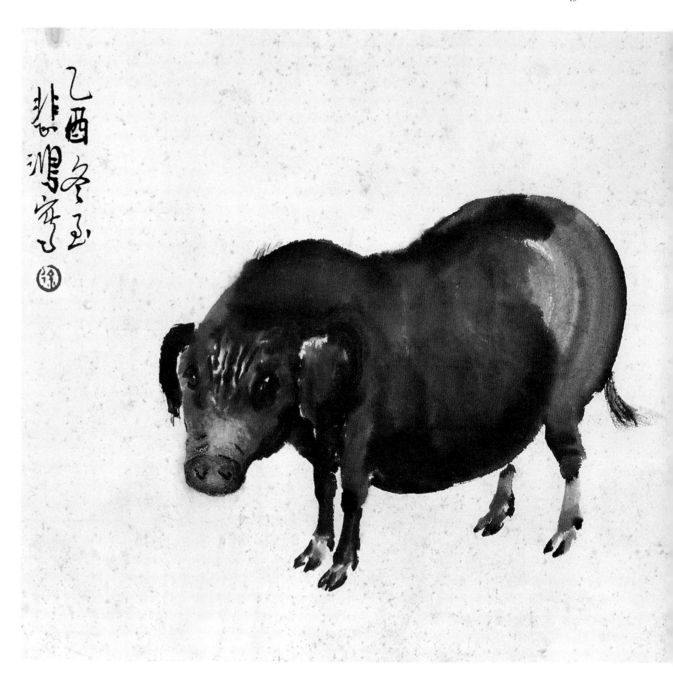

《십이생초책十二生肖冊》〈돼지〉

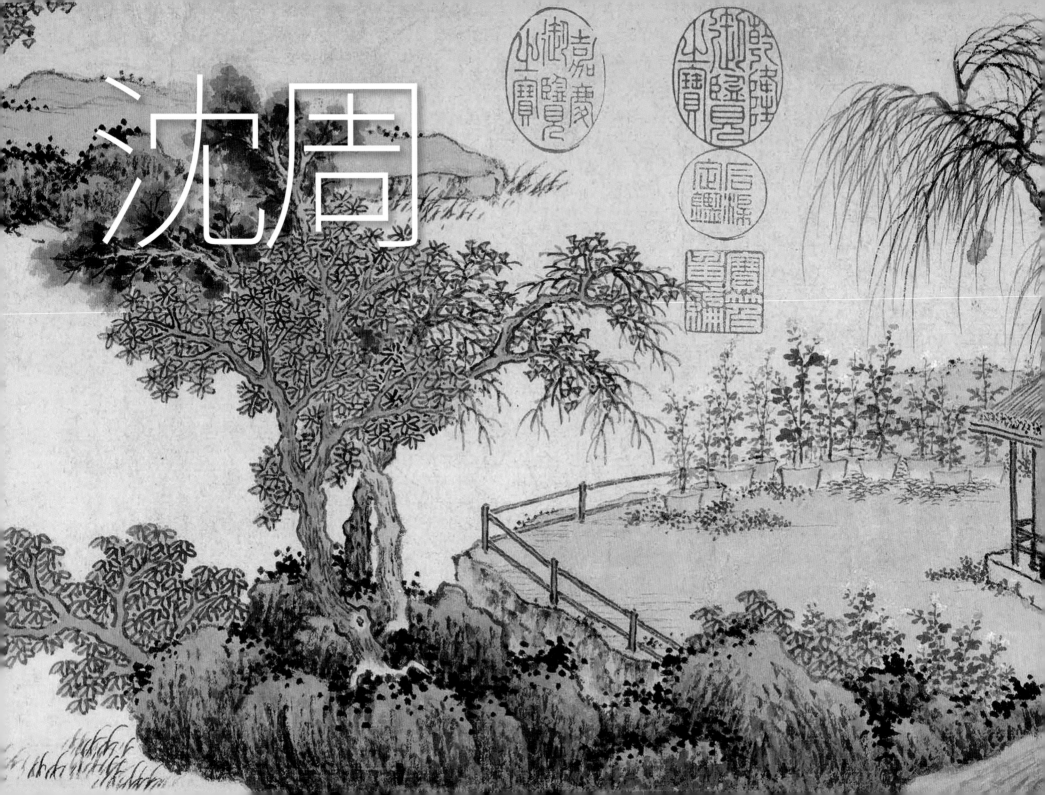

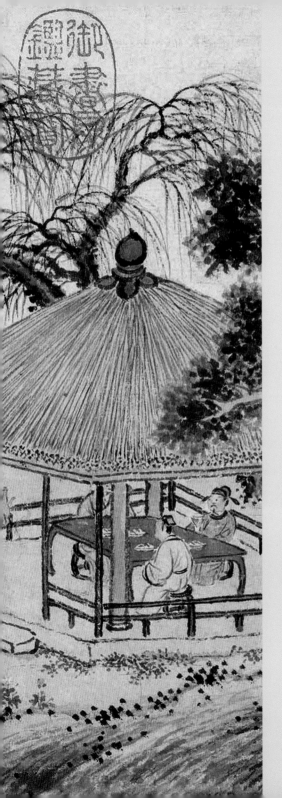

**심주와 함께 연못으로 가요.**

심주沈周(1427년~1509년), 명나라의 아름다운 소주성에서 살면서 유람 다니기를 좋아했고, 집으로 돌아오면 아름다운 강남 풍광을 그림에 담아 냈다. 대나무 숲에 부는 바람, 검푸른 빛의 먼 산, 호숫가에 가득 피어난 붉고 흰 연꽃. 양어장 옆에 있는 황금색 논. 암자 안에서는 차가 끓고 있고, 정자 곁에서 연못의 물고기들이 수면 위로 튀어오르는 모습을 바라보고… 정말 사람들이 갈망하는 생활이다!

## 심주沈周는
## 어떤 사람일까?

쑤저우蘇州 일대는 예로부터 번화한 지역이었다. 원나라 말기 중국 문인화는 바로 이 곳에서 일어났다. 명나라 중엽 이후 강남의 경제, 문화는 부흥했고, 심주沈周를 필두로 하는 오문화파吳門畵派는 문인화를 발전시켰다. 심주는 문징명文徵明, 당백호唐白虎, 구영仇英 등과 함께 회화의 '명대 사가四家'로 불리었다.

심씨 집안은 대대로 쑤저우에 살았다. 심주의 증조 할아버지 심량沈良은 문학예술의 애호가로서, 원나라 화가 왕몽王蒙은 그에게 그림을 그려주었고, 훗날 이 그림은 심주에게 전해졌고, 심주가 가장 좋아하는 작품이 되었다. 심주의 할아버지 심징沈澄은 강남에서 시로 이름을 날렸고, 부친 심항길沈恒吉과 백부 심정길沈貞吉도 문인으로 시와 그림에 능했다.

이런 집안 출신으로서 심주는 어려서부터 가학家學을 이어받아 시서詩書에 정통하였다. 11세 때 시를 지을 줄 알았고, 호부주사戶部主事 최공崔恭이 이에 놀라워하면서 심주가 지은 것이 아니라고 생각할 정도였다고 한다.

28세 무렵에 심주는 그를 중시한 쑤저우 지부의 '현량賢良' 명단에 들어가 과거에 참여할 필요가 없이 곧바로 관리가 될 수 있었다. 하지만 심주는 사양하였다. 심주가 76세 때에 장쑤江蘇 순무巡撫(명·청시기 지방 장관)가 심주의 시를 보고 그를 막료로 부르고 싶어 했으나 심주는 단호하게 거절하였다.

시문과 비교해서 심주는 그림을 늦게 시작했다. 40세 전에 좀 그리고 나서 이후 큰 폭의 그림을 그리기 시작했다. 하지만 심씨 집안에는 서화가 많았고, 심주는 어려서부터 그 영향을 받아 예술적 소양과 안목이 뛰어났다.

가정으로부터의 영향 이외에도 심주는 당시의 이름난 화가 두경杜瓊, 유각劉珏을 스승으로 모셨다. 오대에서 송나라와 명나라에 이르는 유명 화가들의 기초 위에서 집대성 화가로서 명나라 문인화의 새로운 풍모를 개척하였다. 심주가 활동했던 시대에 쑤저우蘇州의 문인들은 골동품과 서화를 많이 소장하였고, 개인 원림을 지었으며 관리와 문인들 간의 교류는 매우 빈번했다. 심주의 친구 오관吳寬은 시와 서에 뛰어난 인물로 예부상서禮部尙書까지 올랐다. 오관의 추천으로 수도의 많은 관리들도 구매에 나섰고, 심주의 그림을 소장함으로써 당시 화단의 으뜸가는 인물이 되었다.

먼저 〈동장도책東莊圖冊〉을 감상해 보도록 하자. 동장은 오관의 개인 장원莊園(중세시기 귀족이나 사원이 사유하던 토지)으로 쑤저우 부근에 위치해 있다. 면적이 매우 넓고 풍경이 아름다운데, 오중의 문인들이 늘 모여서 시와 차를 음미하는 곳이다.

심주는 오관의 초대를 받았다. 동장은 실제 경치를 기초로 창조성을 발휘하여 〈동장도책〉 21개開를 그려냈다. 이른바 21개는 21폭의 조그만 그림으로, 동장의 대나무밭(048쪽), 졸수암拙修庵, 북항(051쪽), 연못, 지락정知樂亭 등 21

곳의 경치를 그려냈다.

심주의 이 그림은 먼 산, 가까운 물, 오이밭, 논 등이 청신하게 묘사되었고, 전원 목가와 같은 시적 정서가 충만하다. 서화를 끝내고 나서 심주는 그것을 수도에서 벼슬을 하고 있는 오관에게 보내 고향을 그리워하는 정을 달래 주었다.

명나라와 청나라 때의 후세 화가들은 〈동장도책〉에 대해 높게 평가하였다. 동기창董其昌은 〈동장도책〉을 매우 높이 평가하면서 심주의 그림이 송나라와 원나라를 거의 뛰어넘었다고 말했다.

〈청원도青園圖〉(049쪽)를 보도록 하자. 그림 전체는 남송의 마원馬遠, 하규夏圭의 '한 모퉁이, 절반으로 나누는' 식의 구도를 빌어 왔다. 우측의 조그만 산 아래에 기와집 몇 채가 있고, 집 뒤에 청죽이 심어져 있으며 한 서생이 손에 책을 들고 집안에서 열심히 읽고 있다. 다른 집에는 책 상자가 가지런히 놓여 있다. 그림의 가운데에는 잔잔한 호수가 있다. 수면 너머로 좌측 멀리 호수의 기슭이 보이고, 더욱 많은 필묵을 들여 끝없는 여운을 남긴다.

그림 전체는 매우 평온하다. 하지만 완전히 적막은 아니다. 바람 소리, 물소리, 책읽는 소리 등을 우리는 들을 수 있는 듯하다.

〈청원도〉의 배치는 균형이 잡혀 있다. 일부 경치는 들쭉날쭉하고 운치가 있어 독서인의 그윽한 정취가 스며들어가 있다. 붓을 사용하는 데 있어서 〈청원도〉는 주름, 점, 염 등을 결합하여 거친 가운데 정교함을 추구하였다.

〈분국유상도盆菊幽賞圖〉(053쪽)를 보도록 하자. 가을 교외에서 국화를 감상하는 모습을 그린 것이다. 그림은 강물 양쪽 기슭을 대각선으로 배치한 구도이다. 몇 그루의 커다란 나무가 드리워진 초가 정자가 있고, 강변에는 굽은 울타리로 정원을 만들었다. 정자 안에서는 세 사람이 탁자를 둘러싸고 식사를 하고 있다. 모습이 느긋하고 한 아이가 손에 술 주전자를 들고 서서 주인의 분부를 기다리고 있다. 정자 양쪽의 국화는 조금 피기는 했지만 만발하지는 않았다. 국화 감상을 기다리는 친구들은 기대감을 가지고 머지않아 꽃이 필 것이라 믿고 있다. 정자

뒤편에 있는 버드나무는 바람에 흔들리고 있다.…

그림 전체에 가을의 높은 정취가 흐르고, 이것은 문인들이 모여서 하는 주요 프로그램인 국화 감상이다. 풍경을 약간 더 멋지게 하는 것은 그림 좌측에 본래는 여백으로 남겼던 부분이 있는데, 청나라 건륭황제가 시를 써넣었다. 원래 있던 그림의 변화무쌍한 구도에 영향을 주었다.

심주의 그림은 굵은 붓과 가는 붓의 두 가지 풍격이 있다. 〈동장도책〉 같은 가는 붓 풍격의 그림은 그의 초기 작품으로서, 주로 원나라 왕몽, 황공망에게서 배운 것으로 필법이 세밀하다. 하지만 각 가의 화법을 접한 뒤로 그는 점차 '굵은 붓' 풍격을 형성하였다. 동시에 심주의 그림도 초기의 '소경小景'으로부터 〈청원도〉와 〈분국유상도〉처럼 점차 큰 폭으로 바뀌었다.

마지막으로 심주의 〈와유도책臥游圖册〉(053, 059쪽)을 보도록 하자. '와유臥游'라는 이름은 남조의 종병宗炳에게서 시작되었는데, 그는 "산수를 좋아하고 놀러 다니는 것을 사랑"했다. 하지만 나이가 들자 늘 병이 났고, 명산대천을 다시 보기 어려울 것을 염려하여 이전에 돌아다니며 보았던 풍경을 그려서 집안에 걸어 놓고 누워서 즐겼다. 침대에 누워서도 놀러 다닐 수 있다는 의미인 것이다.

〈와유도책〉은 물론 진실한 풍경을 그림으로 담아내는 것으로 대체되었고, 밖에 나가지 않아도 아름다운 강산과 꽃과 새를 감상할 수 있게 된 것이다.

심주도 놀러 다니는 것을 좋아했다. 하지만 그는 "부모님이 계시니 놀러다니지 않는다."는 옛 가르침을 마음에 새겼다. 그는 90세까지 사신 모친을 곁에서 모셨다. 따라서 심주의 족적은 장쑤, 저장 두 성의 범위를 벗어나지 않았다. 우리가 보는 심주의 그림은 모두 강남 풍경을 그려낸 것이다.

심주 자신도 83세까지 장수하였다. 일생동안 파란 기복이 없었고, 고향 쑤저우에서 평온하게 일생을 보냈다. 시문 서화를 통해 유가儒家의 '예에서 논다'는 인생의 이상을 실현하였다.

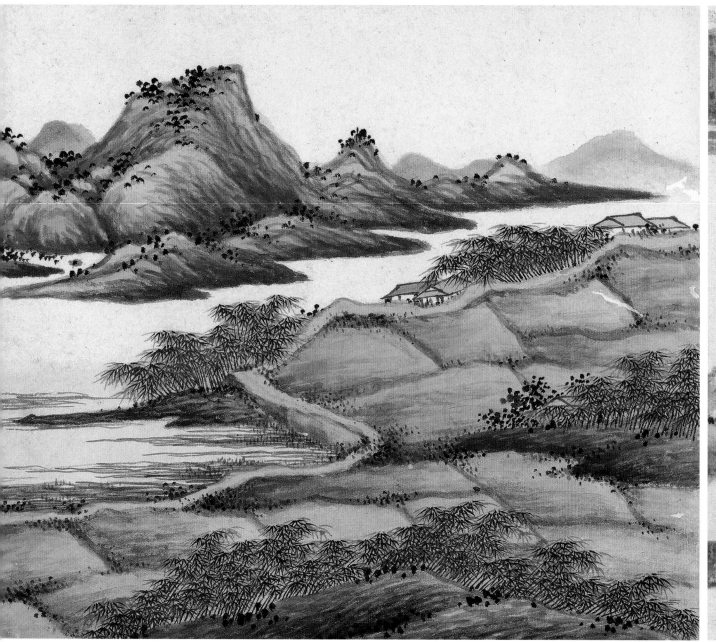

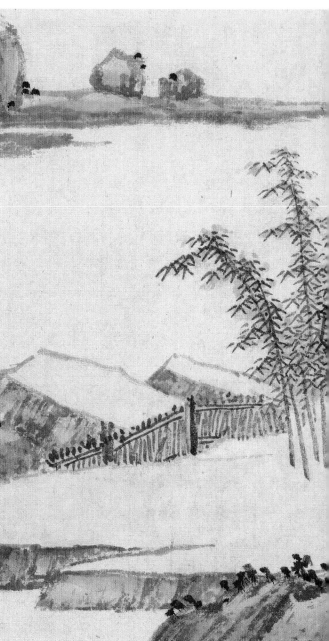

遠山如黛近山青, 煙波聳翠一帶橫。
登高臨望天色闊, 茅舍竹林向春生。

먼 산은 검푸르고 가까운 산은 푸르네
안개 낀 물결이 푸른 일대를 가로지른다.
높은 곳에 올라 넓은 하늘을 바라보니,
초가집 대숲이 봄을 향하고 있다.

疏落槐柳森森竹, 門庭清淨對平湖。
又是一年春光好, 清風做伴正讀書。

홰나무 버드나무 드문드문하고 대나무 우거졌는데,
고요한 정원은 잔잔한 호수와 마주하고 있네.
또 한 해는 봄경치가 좋으니
맑은 바람 벗 삼아 독서를 즐기네.

❶ ❷

❶《동장도책이십일개東莊圖冊二十一開》〈대나무밭〉
❷〈청원도青園圖〉의 일부

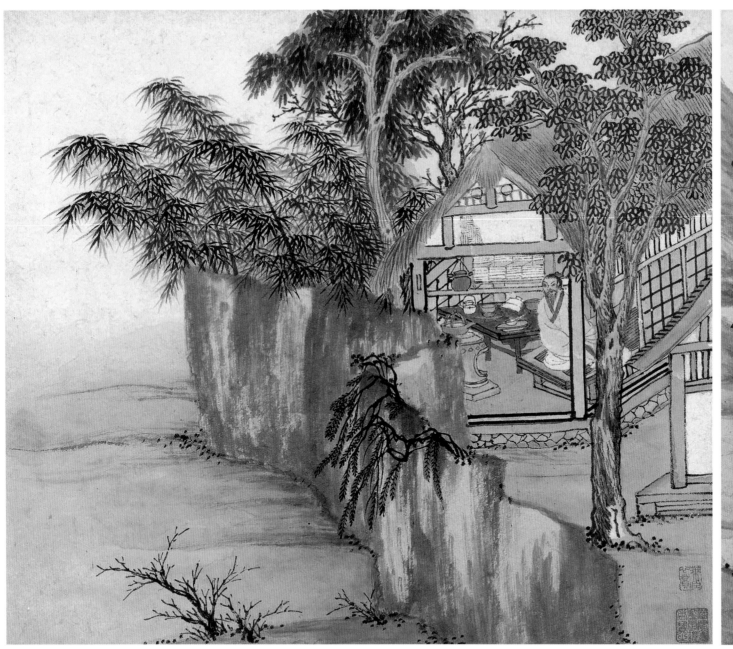

桃花灼灼柏蒼蒼, 竹影蔥蘢蔽日光。
臨池得享淸涼意, 閒坐煎茶斗室香。

복사꽃은 밝게 피고 측백나무는 우거졌는데,
대나무는 우거져 햇빛을 가리네.
호수가에 있으니 맑고 서늘함을 느낄 수 있고,
한가롭게 앉아 차를 끓이니 작은 방에 향기가 진동하네.

蜿蜒小池水, 流深林巖間。
荷花得夏意, 青蓋映紅顏。

작은 연못물 굽이쳐
깊은 숲속 바위 사이로 흘러가네.
연꽃이 여름의 정취를 받아
푸른 덮개가 붉은 얼굴을 비추네.

| ❶ | ❷ |
|---|---|

❶《동장도책이십일개東莊圖冊二十一開》〈졸수암拙修庵〉
❷《동장도책이십일개東莊圖冊二十一開》〈북항北港〉

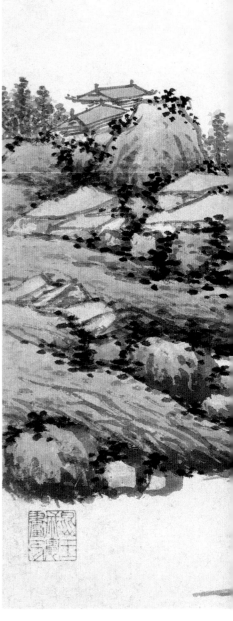

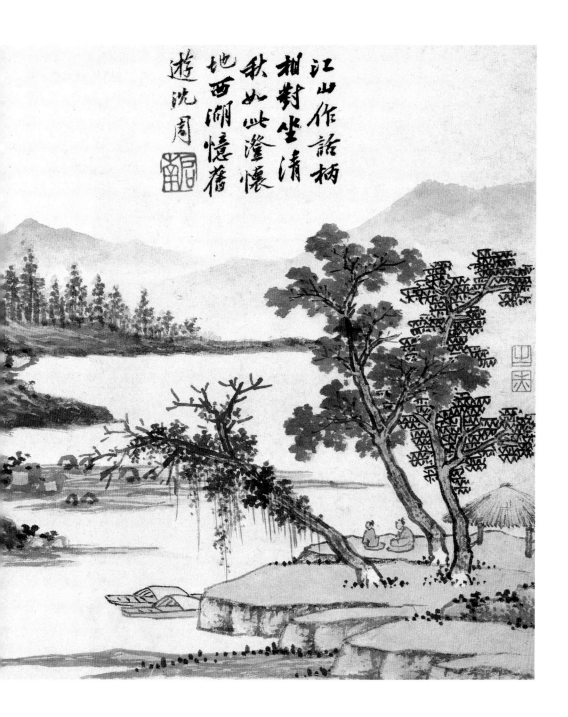

蓮葉高低出水面, 池邊細花清且妍。
忽遇涯岸收束緊, 流波迴轉蕩漪漣。

연꽃잎이 들쭉날쭉 물 위로 나오고
호숫가 뭇 꽃들은 푸르고 어여쁘네.
언뜻 물가를 만나 빽빽하게 수그러들고
물결이 소용돌이치며 물보라를 일으키네.

並坐向西湖, 山水連天遠。
老樹斜似醉, 垂枝系小船。

서호를 향해 나란히 앉으니
산과 물이 하늘과 멀리 이어져 있네.
고목은 기울어져 취한 듯 하고,
가지를 늘어뜨려 조그만 배에 닿아 있네.

❶ ❷

❶《동장도책이십일개東莊圖冊二十一開》〈곡지曲池〉
❷《와유도책십육개卧游圖册十六開》〈강산좌화江山坐話〉

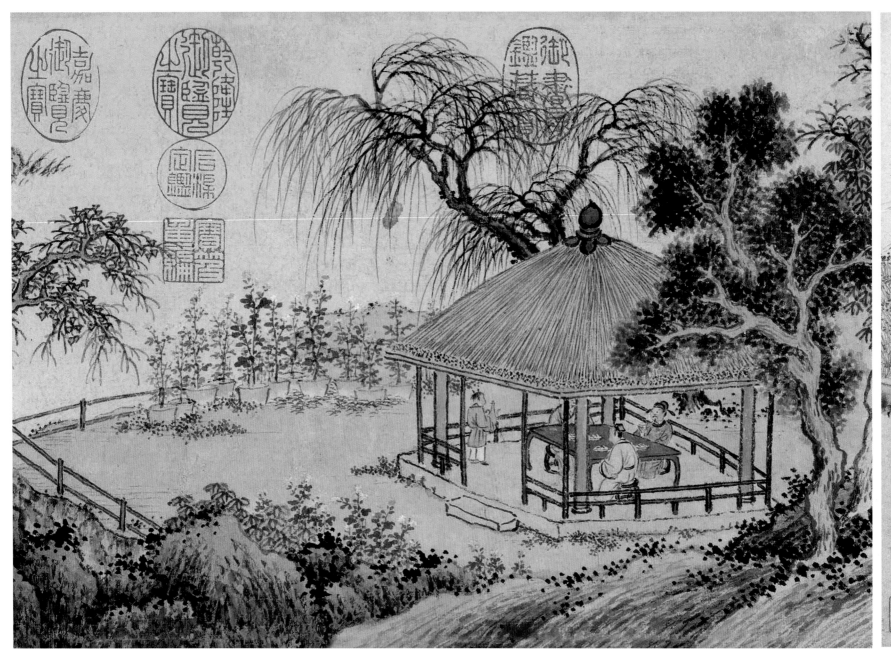

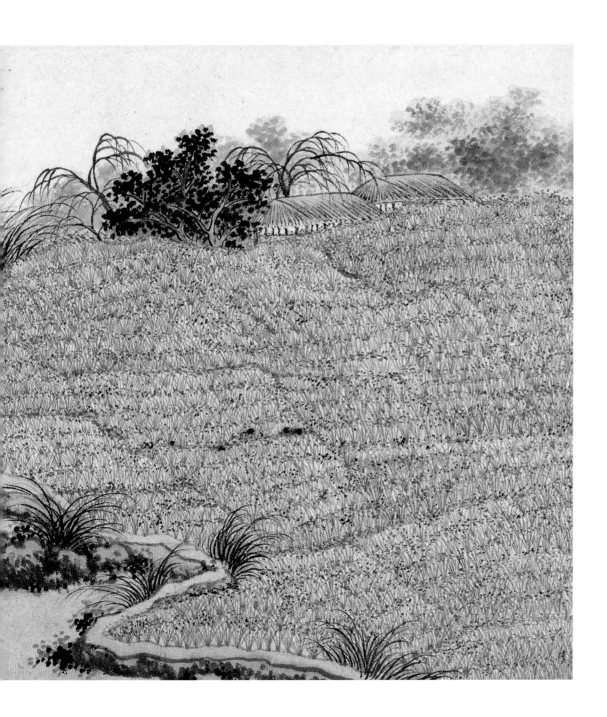

暑熱退盡菊花嬌, 登高臨遠伴松濤。
把酒呼朋聽管絃, 雲天自在人逍遙。

더위는 물러가고 국화꽃이 아름답네,
높은 곳에 올라 소나무숲에 부는 바람 맞고,
친구 불러 술과 함께 관현을 들으니,
하늘에 구름 떠 가고 사람은 유유자적하네.

霜垂柳葉落, 露重草蔓稀。
魚塘清如許, 金秋採稻時。

서리 맞은 수양버들 잎 떨어지고,
이슬은 무겁고 풀덩쿨은 듬성듬성하네.
양어장은 이토록 맑고
가을에 벼 수확하는 때라네.

❶  ❷

❶ 〈분국유상도盆菊幽賞圖〉의 일부
❷ 《동장도책이십일개東莊圖冊二十一開》〈방전方田〉

搖落木葉盡深秋,　　　나무 잎을 흔들어 떨어뜨리면 늦가을이 끝나고,

蒼山夾岸一江流。　　　푸른 산 산기슭을 끼고 강이 흐르네.

憑欄觀魚潛復躍,　　　난간에 기대어 물고기가 물장구 는 것을 지켜보니,

不知何時復舊遊。　　　언제나 옛날처럼 놀러갈지를 모르겠구나.

深谷臨清溪,　　　깊은 계곡 맑은 시내에 가까이 있어,

峽石高復低。　　　골짜기의 돌들은 높기도 하고 낮기도 하네.

日暮寒霜雪,　　　날은 저물고 눈과 서리는 차가운데,

騎驢行路遲。　　　나귀 타고 가는 길은 느리기만 하구나.

❶　❷

❶《동장도책이십일개東莊圖冊二十一開》〈지락정知樂亭〉
❷〈파교풍설도灞橋風雪圖〉의 일부

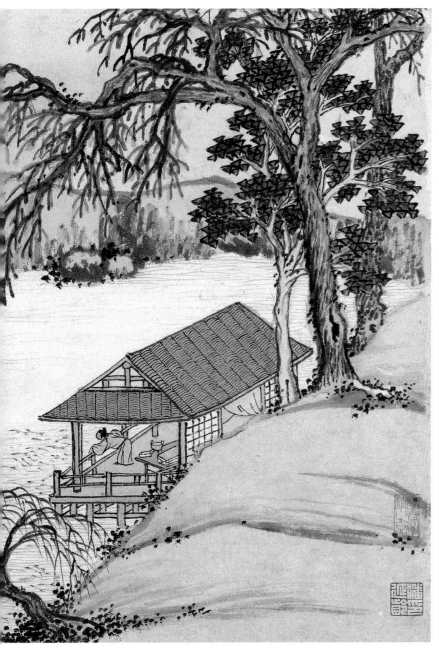

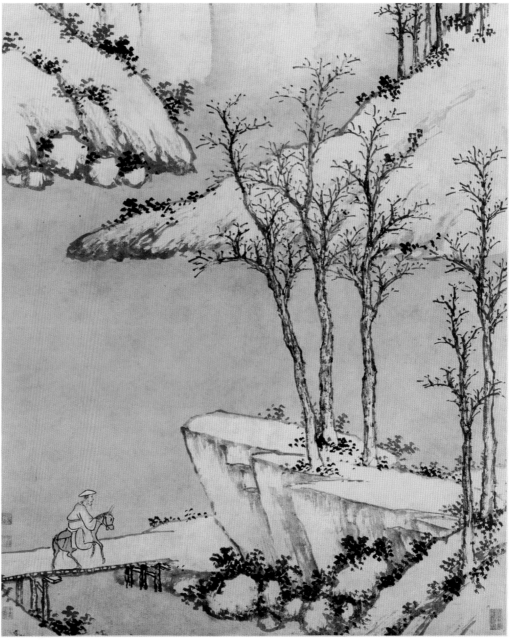

058

孤舟隨流水, 漂游天地間。
松石遙相應, 天山起風煙。
誰得真情致, 與我共悠閒。

외로운 배는 흐르는 물을 따라
하늘과 땅 사이를 떠다니네.
소나무와 돌이 멀리 떨어져 있고,
온 산에서 안개가 일어나네.
누가 참된 정취를 얻어
나와 함께 여유로움을 누리겠는가.

歲暮蕭瑟至, 獨坐臨幽池。
讀書難終卷, 心事任誰知。

처량한 연말이 다가오는데,
홀로 연못가에 앉아 있으니
책읽는 것은 끝내기가 어렵고,
걱정거리는 그 누가 알겠는가.

❶ ❷　❶〈이희고방당인경李晞古仿唐人景〉의 일부
❷《와유도책십륙개卧游圖册十六開》〈추산독서秋山讀書〉

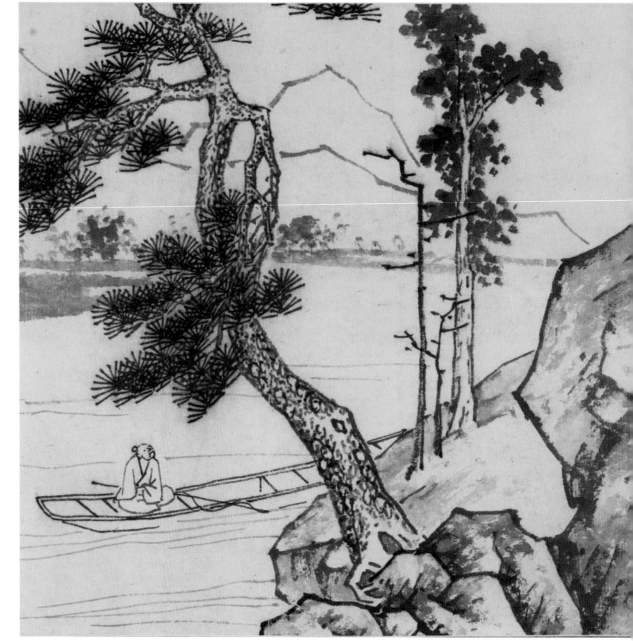

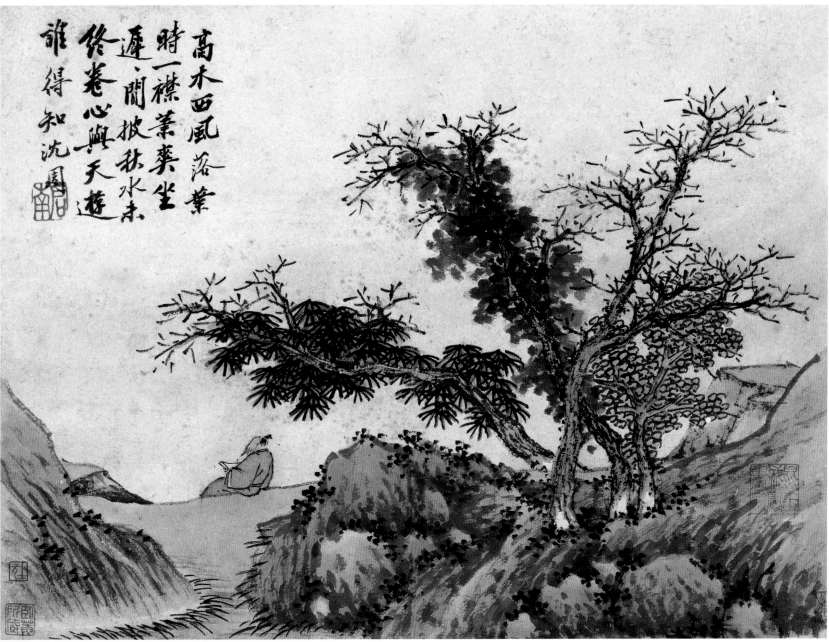

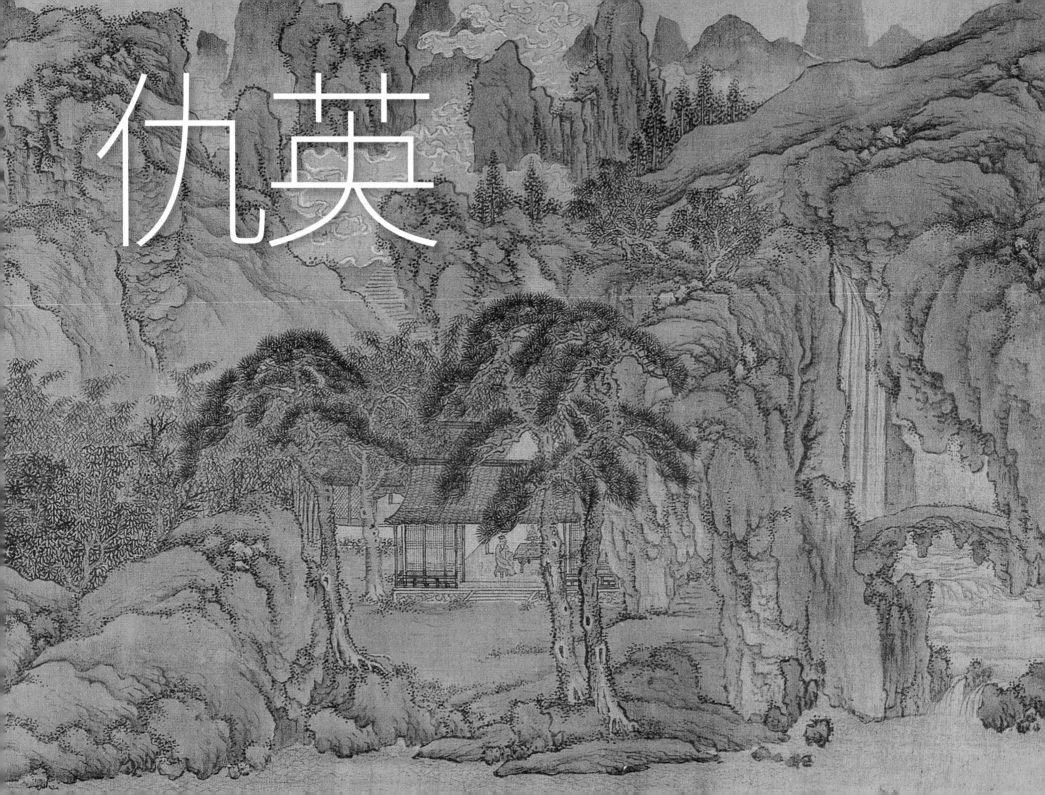

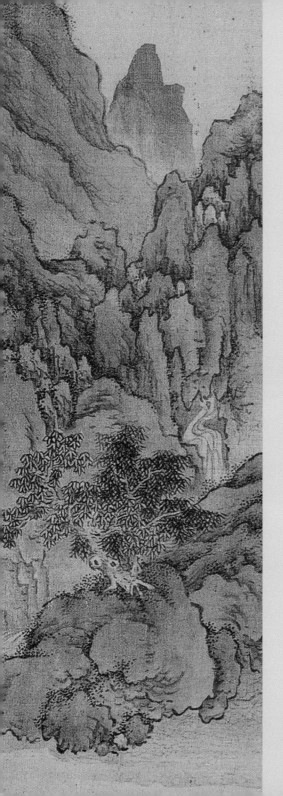

**구영과 함께 뱃놀이 해요.**

구영仇英(약 1501년~약 1551년). 명나라 회화의 대가. 색채 표현과 세부 묘사에 뛰어났다. 그가 그린 작은 배에 함께 올라 넓게 펼쳐진 논을 지나면, 정자 누각이 보이고, 이어서 낚싯대를 드리우고 있는 사람과 인사를 나눈다. 손님이 타는 비파 소리에 귀를 기울이고, 마지막으로 큰 배에 올라 번화한 도성으로 들어간다. 양쪽 기슭은 갈수록 시끌벅적해지고, 당신은 점차 어디로 향하는지를 잊어버리게 된다.…

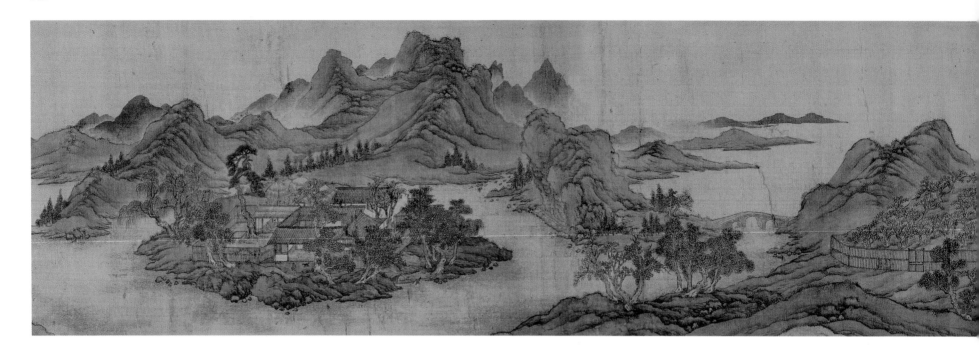

## 구영仇英은
## 어떤 사람일까?

〈망천십경도輞川十景圖〉의 일부

중국화의 '명明나라 사가四家' 가운데 구영仇英이 가장 특별하다. 그는 심주沈周나 문징명文徵明처럼 좋은 집안 출신도 아니고 어린 나이에 출세한 당백호唐伯虎 같은 입장도 아니었다. 젊었을 때 그는 칠 노동자에 불과했고, 나중에 일을 하기 위해 번화한 쑤저우성蘇州城으로 들어왔다.

쑤저우에 온 이후에 그는 도화桃花터 부근에 살았다. 당시 도화터 일대는 문인들이 모여드는 곳이었다. 당백호, 문징명, 축지산祝枝山 모두 도화터 부근에서 활동하였다.

쑤저우 화단에서 두각을 나타낸 이후 구영은 유명한 부호 소장가인 항원변項元汴, 주류관周六觀 등의 집에 기거하였고, 수많은 송나라와 원나라의 옛 그림을 감상하고 모사하였으며, 점차 그림 기술이 날로 성숙하였다. 어려서 칠 노동자를 한 경력은 그로 하여금 민간 회화의 대담한 전통을 융합시킬 수 있게 하였다. 그의 청록산수靑綠山水와 공필계화工筆界畵는 모두 매우 아름다운 색조를 나타내어 중국화의 색채 표현력에 최고조로 발전시켰다.

중국 산수화는 두 가지 계통이 있다. 그 하나는 당나라 이사훈李思訓, 이소도李昭道 부자가 확립한 '청록산수'이고, 다른 하나는 당나라 대시인 왕유王維가 시작한 것으로 묵만 사용하고 물감을 사용하지 않는 '수묵산수'이다. 5대 10국 이후 문인 수묵화가 점차 화단의 주류가 되었고, 청록산수화는 점차 쇠미衰微해졌다. 구영은 명나라 청록

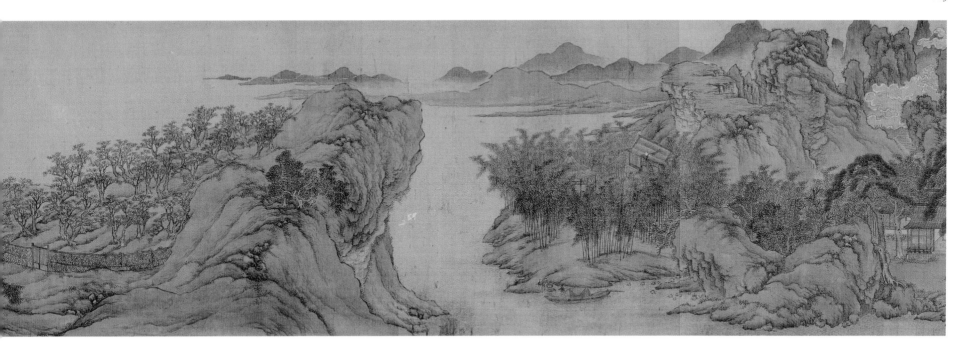

산수를 부흥시킨 사람이다. 그는 송나라와 원나라 회화 전통을 잇는 동시에 민간 예술과 문인 수묵화의 장점을 흡수하여 자기만의 독특한 청록산수화 풍격을 형성하였다.

먼저 〈망천십경도輞川十景圖〉를 보도록 하자. 이 그림은 구영의 '청록산수'의 중요한 작품 가운데 하나이다. 망천輞川은 어디일까? 방금 언급했던 당나라 대시인 왕유는 당시에 명성이 자자했는데, 중년이 지나고 나서 정치적인 상황이 좋지 않게 돌아가자 시안西安 란티엔藍田의 망천으로 들어가 별장을 짓고 관직과 은거생활을 절반씩 했다.

망천은 산세가 수려하고 풍경이 아름다운 곳으로, 왕유는 망천의 전원생활을 노래하는 시를 많이 남겼다. "빈 산에 사람은 보이지 않는데, 말소리만 들리네." 나 "깊은 숲속을 사람은 알지 못하는데, 밝은 달은 찾아와 비춰주네." 같은 것들이다. 동시에 왕유는 망천의 경치를 저본底本으로 하여 〈망천도輞川圖〉를 창작하였다.

당나라 말기에 이르러 〈망천도〉는 크게 유행하였다. 〈망천도〉의 글을 곁에 두는 이도 있었고, 범정이라 불리는 한 비구니는 요리를 잘 했는데, 각종 식재료로 요리를 만들어 〈망천도〉를 흉내내기도 하였다.

훗날 5대 10국의 회화 대가 곽충서郭忠恕는 후주後周 이욱李煜의 명을 받들어 〈망천도〉를 모사하였다. 송나라에 이르러 산수화가 흥성하자 〈망천도〉는 판본이 많아졌고, 문인 사대부 계층에서 크게 존중받았다. 진관秦觀은 허난 루양汝陽에서 위장병에 걸렸는데, 한 친구가 〈망천도〉를 보내 주었다고 한다. 진관은 아침 저녁으로 이 그림을 감상하였고, 망천을 즐겼다. 마치 망천의 공기를 호흡하는 듯한 생활을 하다가 오래지 않아 병이 나았다고 한다.

역대 왕조에서 〈망천도〉의 명가는 매우 많다. 북송北宋의 이공린李公麟, 원나라 조맹부趙孟頫 이후에 명나라의 구영으로 이어진 것이다.

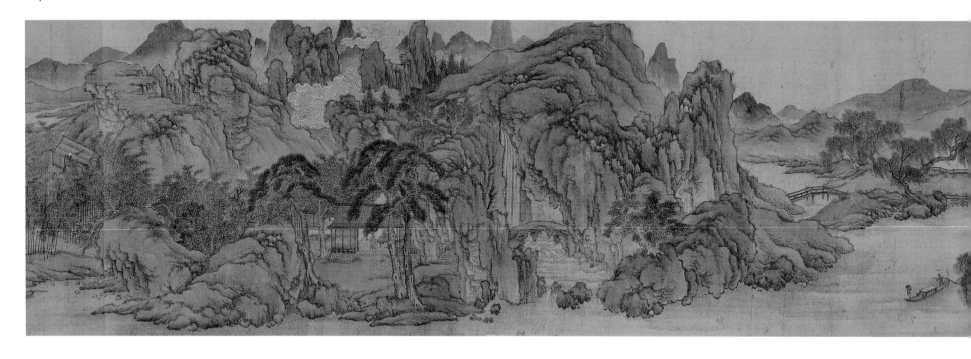

구영이 그린 〈망천십경도輞川十景圖〉에서 그림에 나타난 망천은 바로 문인의 이상적인 은거 장소이다. 시야가 탁 트이고 가까이에 있는 대나무숲부터 중간의 하천, 다시 더 멀리 있는 산까지 빽빽함과 듬성듬성함, 봉우리와 평원, 녹색과 여백의 대비가 매우 강렬하다. 특히 그려진 산봉우리는 주름이 매우 세밀하고, 색채가 선명하다. 석양이 저물고 물안개가 피어오르는 가운데 누군가 멜대를 메고 조그만 배에 오른다. 보는 사람은 마치 파도소리를 듣는 듯하고, 속세를 벗어난 느낌을 받는다. 그림 속의 인물은 비록 작지만 생동감이 넘치는 모습이다. 구영은 붉은 색으로 짐을 칠하여 다른 경치와 사물들과 대비되게 함으로써 인물의 활동이 두드러지게 한다.

그림의 좌측을 보면 이 곳은 아마도 왕유의 은거 장소인 망천 별장인 듯하다. 별장은 산에 기대어 물가에 있고, 나무 그림자가 드리워져 있으며 바람이 불고 있다. 나무를 녹색으로, 산자락은 남색, 별장은 검은 선으로 처리하여 자연스럽고 조화를 이룬다.

별장을 검은 선으로 곧바르고 반듯하게 처리한 것을 볼 수 있는데, 이것이 이른바 '계면界面'이다. 계면은 그림을 그릴 때 사용하는 자로 직선을 그리는 것을 말하는데, 웅장한 누각과 기둥 등의 건축물을 그려내기 편하게 하는 것이다. 유명한 〈청명상하도清明上河圖〉 권미券尾의 제발題跋에서 화가 장택단張擇端의 '공기계면工其界面'을 언급하고 있다.

구영도 계면의 대가였다. 그는 커다란 그림 작품을 가지고 있는데, 그것이 바로 〈청명상하도〉(073, 075, 076, 077쪽)이다. 세상사람들은 구영판이라고 불러서 장택단 판에 비해서 보다 떠들썩한 시정 생활과 민간의 풍속을 표현하였다고 평가한다. 전체 폭의 길이는 9.87m로서, 인물은 2,000명을 넘는다. 장택단의 〈청명상하도〉에 비해서 명성이나 기백에 있어서 못하지 않다.

전문가들의 분석에 의하면, 구영은 소장가 항원변의 집에 기거한 적이 있는

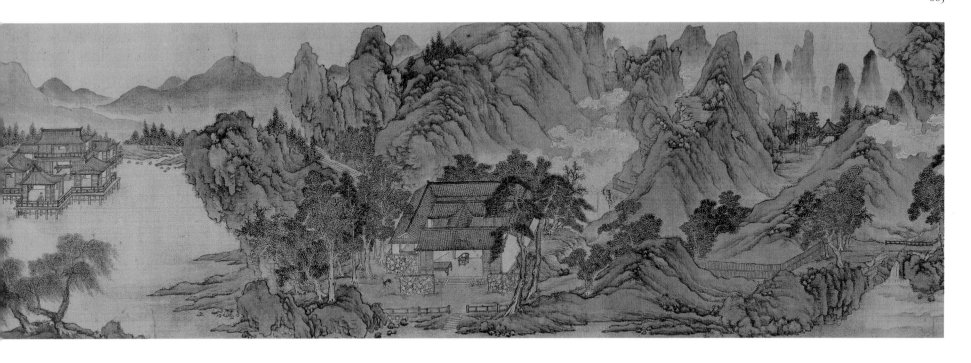

데, 당시 항원변은 때마침 장택단의 〈청명상하도〉를 소장하고 있었다고 한다. 구영은 장택단의 구도 작업에 참고했을 가능성이 있다. 하지만 찻집과 술집, 배와 마차, 사람 등 드러낸 것은 쑤저우 특유의 강남 경치이다. 사람들은 멀리서 온 상인들이나 손과 어깨에 짐을 들고 진 시정 사인들이나 가마에 앉아 친지를 방문하는 돈 있는 사람들 모두 명나라 때 옷을 입고 있다.

큰 길 양쪽은 상업 지구로서 크고 작은 점포가 빽빽하게 들어차 있다. 갓과 신발을 파는 가게도 있고, 종이를 파는 가게도 있으며 옷과 비단을 파는 가게도 있다. 또 우산과 도롱이를 파는 가게도 있고, 빗이나 바늘, 칼, 자 등을 파는 잡화점도 있다. 이런 것들은 모두 다시 쑤저우 수공업의 전반적인 번영을 말해주는 것이다.

구영은 또 청명 시절 쑤저우성 밖 길가 사람들이 희희낙락하는 모습을 그렸다. 자세히 살펴볼 만한 것은 강물에 떠 있는 각양각색의 배들이다. 두 세명만 탈 수 있는 오봉선烏篷船에 타고 있는 두 사람은 느긋하게 술을 마시고 있다. 닻

을 내리고 부두에 정박한 화물선이 있는데, 선원들이 물건을 기슭으로 옮기느라 정신이 없다. 바람에 돛을 달고 달리는 배도 있는데, 여러 사람들이 노를 저으며 마음을 모아 배를 운항하고 있다.

조금 떨어져서 그림을 바라보면 구영이 그린 각도가 45° 각도로 내려다 보고 있음을 알 수 있다. 정원, 점포, 가옥, 복도, 건축의 각도 전환을 막론하고 45° 각도로 보인다. 건축의 공간과 체적體積을 이렇게 표현하는 것은 중국 회화의 고전적 수법이다.

구영은 한 마리 새처럼 공중을 선회하면서 45° 각도에서 쑤저우 성의 천태만상을 조감하고 있다. 고정된 위치에서 초점을 맞춰 투시하는 것은 나는 새와도 같은 시야에 비해 자유롭고 여유로운 점에서 비할 바가 못된다. 중국 회화의 파노라마식은 모든 각도를 포괄한다. 인간 번영의 운치를 모두 맛볼 수가 있는 것이다.

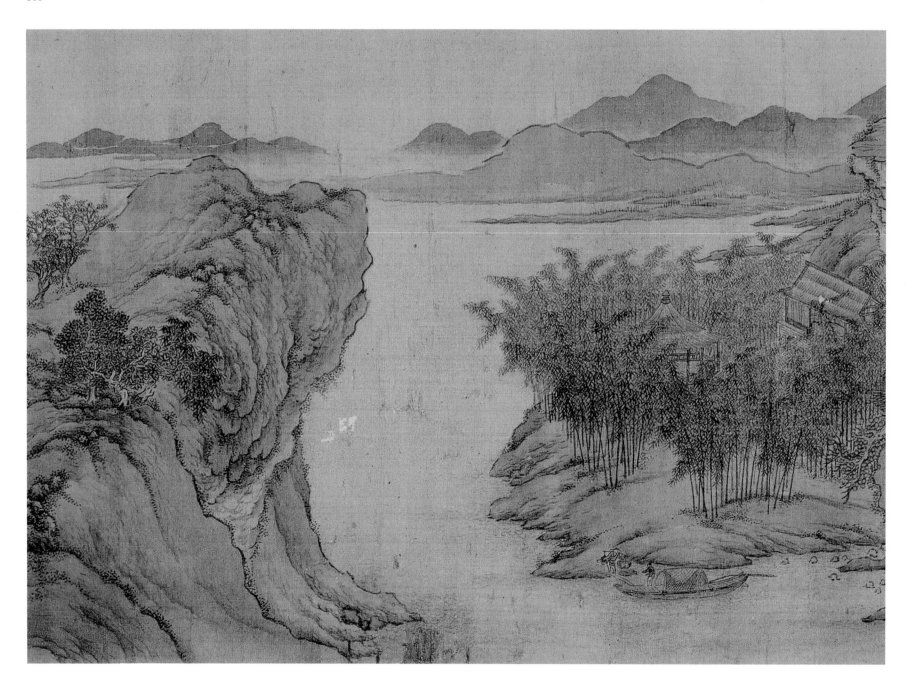

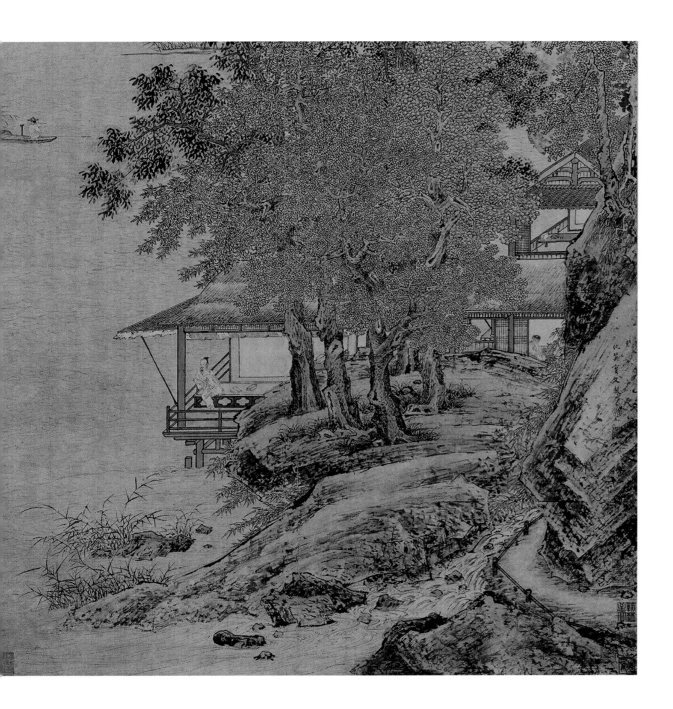

蒼山銜翠木, 高屋掩幽竹。

臨水問漁夫, 能借一程無。

파란 산은 푸른 나무를 머금고,
높은 집은 그윽한 대나무에 가리워 있네.
물가에 가서 어부에게 묻노라,
잠시 함께 할 수 있는지를.

夏日讀書望江亭, 忽聞竹笛起清聲。

煙波浩渺江流遠, 輕舟一葉入葦中。

여름에 책을 읽으며 강 위의 정자를 바라보니,
홀연히 맑은 피리 소리가 들려오네.
물안개 아득한 곳에 강은 멀리 흐르고,
조그만 배 한 척이 갈대숲으로 들어가네.

| ❶ | ❷ |
| --- | --- |

❶ 〈망천십경도輞川十景圖〉의 일부
❷ 〈어적도漁笛圖〉의 일부

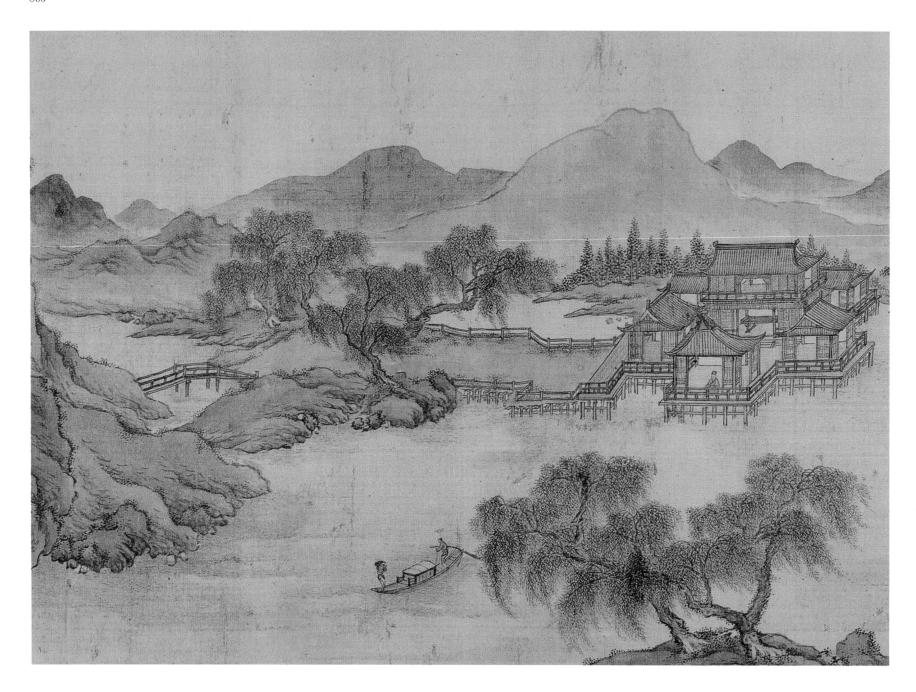

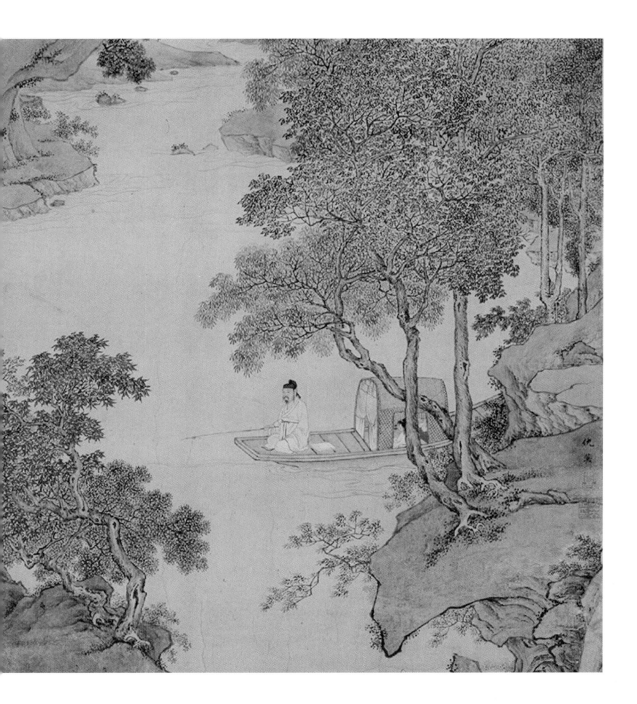

槳聲漸緩風漸涼, 楊柳輕擺拂沿廊。
獨立船頭擡眼望, 遠山如黛月如霜。

노 젓는 소리가 점점 느려지고, 바람은 점점 서늘해지니
버드나무 복도를 따라 흔들거리네.
홀로 뱃머리에 서서 눈을 들어 바라보니
멀리 산은 검게 보이고, 달은 서리처럼 밝네.

江流深且湍, 一夜渡洛川。
平明臨清淺, 持竿不敢言。

강 물살이 깊고도 물살이 심하여,
하룻밤 사이에 낙천洛川을 건넜네.
새벽에 임청臨清이 얕아져,
장대를 들고 감히 말을 못하네.

❶ ❷

❶ 〈망천십경도輞川十景圖〉의 일부
❷ 〈풍계수조도楓溪垂釣圖〉의 일부

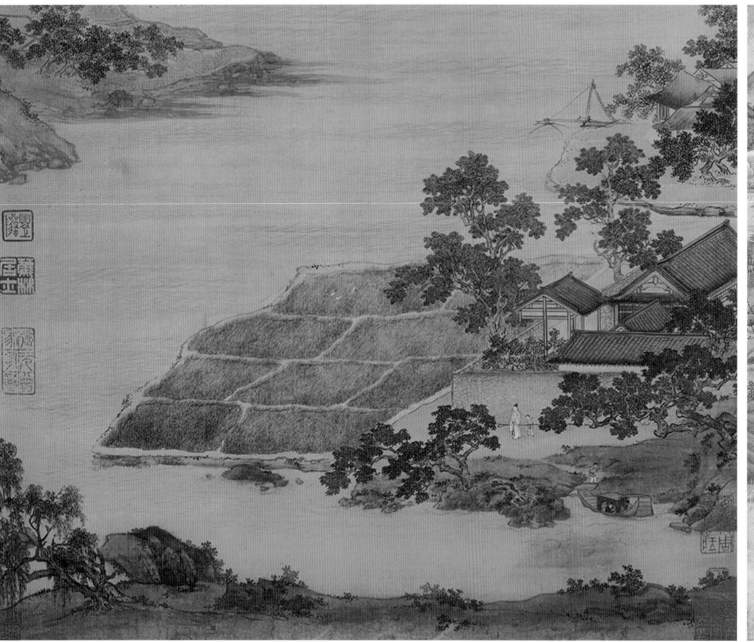
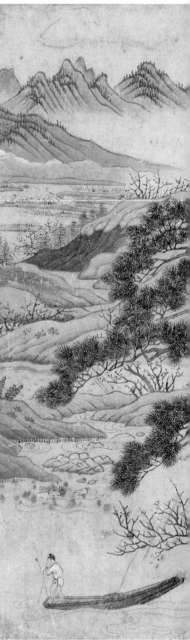

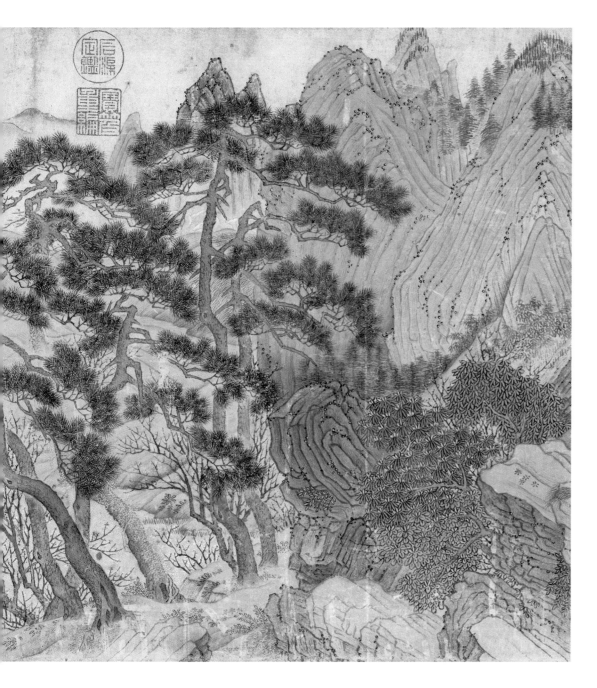

泊船近村莊, 稻禾綠依依。
登岸且徐行, 疑是舊鄉里。
離家已有年, 歸家竟無期。
同有江南意, 暫憑寄相思。

배가 마을 가까이에 정박하자 곡식이 여전히 푸르고,
언덕에 오르고 느릿느릿 가니 고향이 아닌가 싶네.
집을 떠난지 이미 여러 해 되었지만, 돌아갈 기약도 없구나.
같은 강남의 뜻이 있으니 잠시나마 그리운 마음을 보내네.

江北雖有鬆梅傲, 不及江南桃花妖。
輕舟一夜行千里, 到得橫塘日未高。

강북에는 소나무 매화의 도도함이 있지만
강남의 복사꽃 아름다움에는 미치지 못하네.
작은 배로 하루밤 천리를 달려,
횡당橫塘에 이르렀어도 아직 해는 중천에 걸리지 않았다네.

❶ ❷

❶ 〈연계어은도蓮溪漁隱圖〉의 일부
❷ 〈도원도桃源圖〉의 일부

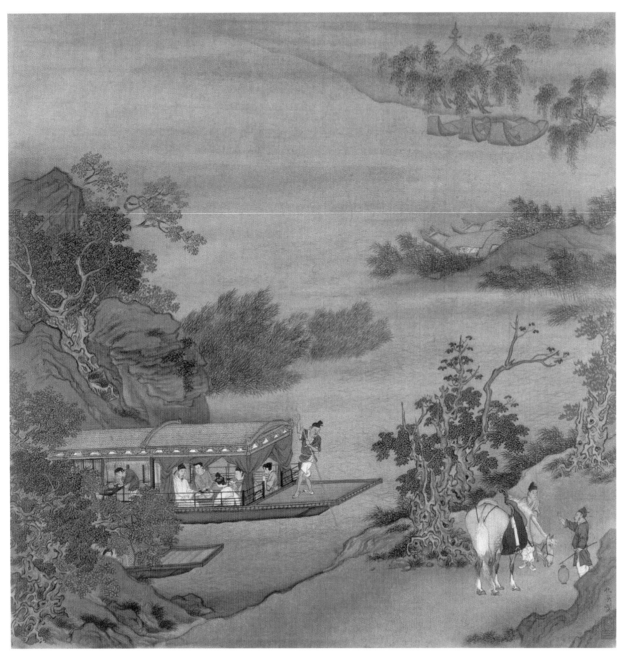

歸家才兩日，
有朋邀相宴。
擺酒畫船上，
放情山水間。
江楓正颯颯，
笑談何晏晏。
興盡夜歸舟，
對月可安眠。

집에 돌아온 지 이틀만에
친구가 초대하여 잔치를 열었네.
배 위에서 술자리를 벌이고
산수간에 정을 풀었네.
강가의 단풍나무는 쏴쏴 소리를 내고
느긋하게 담소를 나누네
흥이 다하여 밤에 배에서 돌아오니
달을 마주 하고 편안히 잠들 수 있네.

《인물고사도십개人物故事图十开》〈심양비파潯陽琵琶〉의 일부

船行入城闕，
四處貨賣喧。
店鋪沿街立，
屋舍相勾連。
滿目盡珍奇，
觸手皆新鮮。
風物繁華地，
流連享清歡。

배가 성문 안으로 들어서자,
사방에서 물건 파는 소리 요란하네.
점포는 길가에 늘어서 있고,
집들은 서로 이어져 있네.
눈에 들어오는 것은 모두 진기한 것들 뿐이고,
손에 닿는 것들은 모두 새로운 것들 뿐이네.
풍물이 번화한 곳에서
아쉬워하며 즐거움을 누리네.

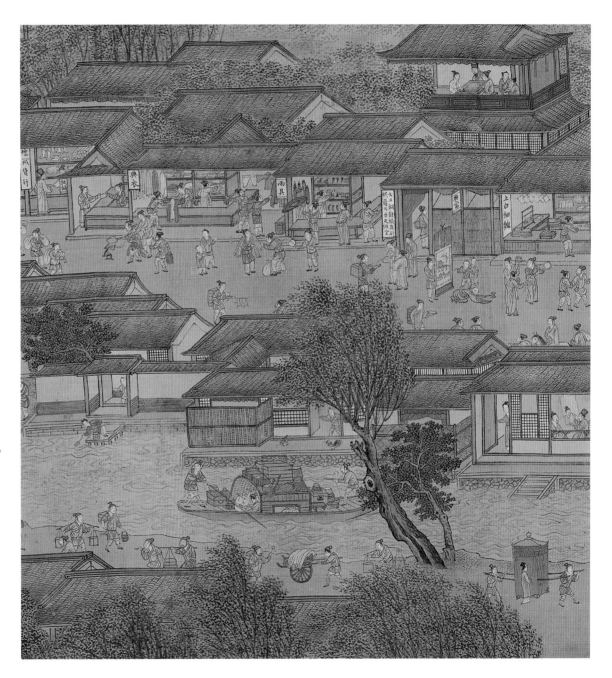

〈청명상하도清明上河圖〉의 일부

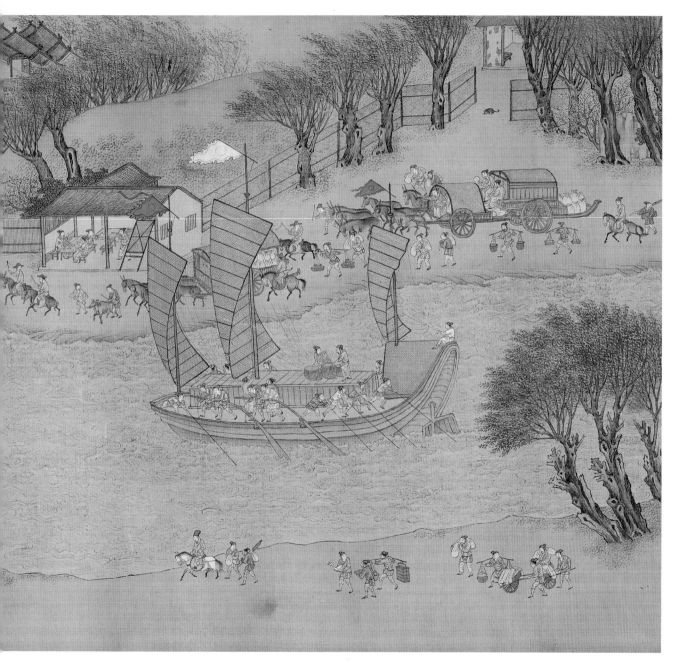

橫塘春水起波瀾,
溯流西上向城關。
揚帆頻借東風力,
搖櫓撑篙無餘閒。

연못의 봄물은 파도를 일으키며
서쪽으로 거슬러 올라가 성문으로 향하네.
돛을 올리는 일이 빈번하여 동풍을 빌리고,
노를 저으며 삿대질을 해도 한가함이 없네.

〈청명상하도清明上河圖〉의 일부

橋拱如虹跨清江,

次第商鋪應答忙。

航船百里爭渡早,

來往穿梭沐朝陽。

다리의 아치가 무지개처럼 푸른 강에 걸쳐 있고,

상점은 차례대로 응답하기 바쁘다네.

먼 길을 달려온 배들은 앞다투어 일찍 건너려 하고,

아침해를 받으며 왔다갔다를 반복하네.

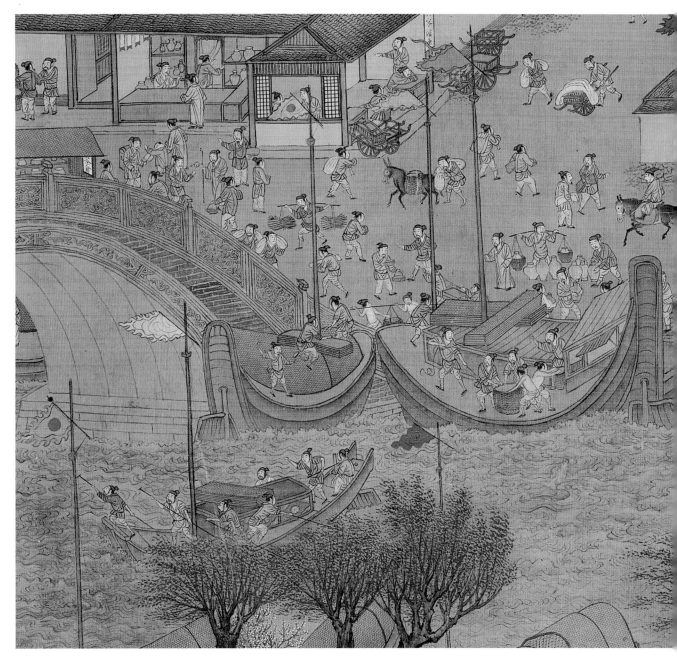

〈청명상하도清明上河圖〉의 일부

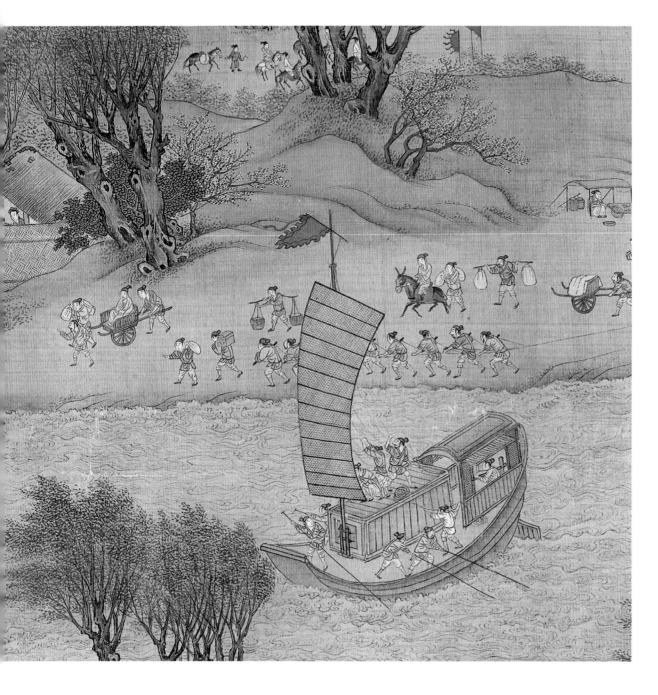

斜依老樹桃花鮮,

新香綠草覆丘巖。

江岸迴溢縴夫號,

江心水手馭帆船。

肩挑背馱熙攘客,

趨向姑蘇鬧市間。

늙은 나무에 비스듬히 기대어 선 복사꽃은 신선하고,

새로운 향기와 푸른 풀은 언덕을 뒤덮누나.

강기슭에 뱃사공 소리 메아리 치고

강 가운데에서 뱃사공은 범선을 몰고 있네.

어깨에 매고 등에 지고 손님들은 북적대고

고소(姑蘇)의 북적대는 시장으로 달려가네.

〈청명상하도淸明上河圖〉의 일부

小舟翩然出城市,
兩岸層疊皆酒肆。
且泊渡口呼餐食,
一觴一飯好吟詩。

작은 배가 날듯이 도시 밖으로 나오고,
양쪽 기슭에는 술집들이 즐비하네.
나루터에 정박하여 먹을 것을 불러대니
술 한 잔, 밥 한 그릇에 멋진 시 읊조리네.

〈청명상하도清明上河圖〉의 일부

任伯年

임백년과 한가롭게 꽃과 새를 감상해요.

임백년任伯年(1840~1895)은 이름이 이이頤, 자는 백년伯年이다. 청나라 말기의 상하이上海는 신구가 교체되고 동양과 서양이 뒤섞이는 곳이었다. 임백년은 다른 기법을 융합하여 각종 색채를 대담하게 시도하였다. 아름다운 부용芙蓉(연꽃) 곁에 피어 있는 남색 국화, 짙은 녹색 이파리 위에 장식된 옅은 노란색의 난꽃, 붉은 색 앵무새가 한 발로 꽃가지 위에 서 있는 모습… 임백년의 화원에서 느긋하게 걷다 보면 꽃들은 무리지어 피어 있고, 사람들이 한눈 팔 겨를이 없다.

# 임백년任伯年은
# 어떤 사람일까?

〈인물도人物圖〉

아편전쟁 이후 청나라 정부는 중국 근대사상 최초의 불평등조약인 〈난징조약〉을 체결했다. 이 조약에서 상하이 등 다섯 항구의 통상을 승인하였다. 이 때부터 상하이는 해변의 조그만 어촌에서 중서문화中西文化의 교차점이자 중국의 가장 번화한 '10리十里 양장洋場(넓은 외국인 거류지)'이 되었다.

상하이의 경제 번영은 예술 발전을 촉진시켰다. 각지 화단의 명가들이 이 곳으로 모여들었고, 문화권은 온갖 사조가 넘쳐나는 개방정신을 보여주었다. 중국미술사에서 이 시기의 상하이 화가들을 '해상화파海上畫派'라 부르고, 줄여서 '해파海派' 또는 '호파滬派'라 불렀다.

해파의 유명 화가 가운데 가장 대표적인 인물은 '해상사임海上四任'이다. 네 사람은 같은 가족 출신으로서 임웅任熊과 그의 동생 임훈任薰, 아들 임예任預와 조카 임이任頤 등이다. 네 사람 중에서 최고의 성취를 이룬 임이가 바로 훗날 널리 알려진 화가 임백년任伯年이다. 백년은 그의 자이다.

임백년은 어린 시절에 부친 임학성任鶴聲을 따라 그림을 배웠다. 1854년, 14세였던 그는 부채가게의 그림제자가 되어 임훈에게 그림을 배웠다. 나이가 들어 상하이에 기거하면서 그림을 팔았다. 저장浙江 샨인山陰 사람이었던 까닭에 서화 작품에 '샨인 임이'라는 낙관을 찍었다.

임백년은 인물화와 화조화로 이름을 날렸다. 그의 인물화는 임훈에게서 배웠고, 또 명나라 진홍수陳洪綬 등에게서 배워서 이미지가 변형, 과장적이다. 후에 우연한 기회에 그는 서양화의 요람인 상하이 토산만土山灣 화관畫館에 들어가 연필 스케치 등의 서양화법을 배웠다. 이에 따라 그의 인물화는 선이 간략하고 분방하여 비록 묵이 많지는 않지만 예술적 경지가 심오하다.

먼저 임백년의 〈인물도人物圖〉를 보도록 하자. 그는 민간 전통고사, 역사인물을 그리는 것을 좋아했다. 이 그림에서 인물을 얼굴 부분은 선으로 처리했고, 다시 색을 칠하여 얼굴 부분의 색채 농담과 명암 변화를 강조하였다.

임백년이 머리카락, 얼굴, 옷을 클로즈업한 것은 탄탄한 데생 기초를 보여주고 있다. 보다 주목할만한 것은 그림 속의 네 인물이 옷깃이 펄럭이는 부분으로서 매우 리듬감이 있어 네 사람이 서 있지만 움직이는 듯하다. 임백년 인물화의 선은 특징이 있어서 네일헤드 테일이라고 불린다. 인물 옷깃의 윤곽과 주름을 자세히 보면 붓을 들 때에 선은 못처럼 세게 박아놓은 듯하다. 그리고 나서 선은 흩어지고 붓을 거둘 때에는 쥐꼬리처럼 날카로워진다.

그림 속 네 사람의 형태는 기본적으로 네일헤드 테일이 한 단락씩 조합되어 이루어진 것이다. 임백년이 서양 스케치 기법의 영향을 받았음을 알 수 있다. 만약 여러 차례의 단련을 거치지 않았다면 이와 같은 인물의 입체적 시각 효과를 보여주지 못했을 것이다.

다음으로 〈매화사녀도梅花仕女圖〉(093쪽)를 보도록 하자. 이 그림은 1884년에 그려졌다. 임백년은 좌측 아래쪽에 검은 매화를 그렸다. 매화 나뭇가지는 윤곽을 그리지 않고 직접 몰골법沒骨法으로 수묵을 칠했다. 나뭇가지와 매화는 힘 있고 깔끔한 선으로 처리했고, 점을 찍었다. 매화 위에는 비스듬하게 커튼을 드리웠고, 용모가 수려한 한 여인이 창가에 기대어 매화 향기에 흠뻑 취해 있다. 검은 매화와 대조를 이루어 약간의 색조 화장을 한 여인의 모습은 우아함을 보여준다. 임백년은 네일헤드 테일을 사용하여 붓질 몇 번만으로 이 여인의 모습을 생동감 넘치게 보여주고 있다.

청나라 말기 상하이의 경제번영으로 많은 시민들은 서화를 사들여 집안 장식을 하고 싶어 했다. 하지만 전통 문인과는 달리 시민계층은 산수 자연을 좋아하지 않았다. 그 대신 시정 정취를 풍기는 꽃이나 새, 벌레, 물고기를 좋아했다. 화가들은 자연스럽게 고객의 취향에 따라 창작을 하였다. 임백년을 대표로 하는 해파 화가들은 이 점에 관심을 집중하였다.

임백년의 화조화는 어려서 북송 화가들의 수법을 모방하였다. 후에 운수평惲壽平의 몰골법과 서위徐渭, 팔대산인八大山人의 사의법寫意法을 받아들여 필묵은 간략함을 추구하였고, 색깔은 명쾌하고 부드러워졌으며, 공필, 사의, 선, 몰골법 등을 한 데 모았으며, 전통 수묵화에 서양 수채화법을 스며들게 함으로써 색채를 융합하고 그림에 시적 정취가 풍성하게 하였다. 이를 통해 중국 근현대 화조화의 창조에 커다란 영향을 미쳤다.

현재 메트로폴리탄 박물관에 소장되어 있는 〈장미 쌍금도雙禽圖〉(091쪽)는 임백년 초기의 대표작이다. 이 그림에는 공필工筆 화조화의 그림자가 보인다. 이후로 임백년은 민간 예술에서 자양분을 흡수하여 색채의 화려함과 사실적 조형에 치중하는 동시에 문인 취향의 사의 표출을 강조함으로써 그의 창작은 성숙기로 접어든다.

〈군계자수도群鷄紫綬圖〉(086쪽)는 이 당시 임백년의 화조화의 걸작이다. 이 그림은 한편으로 '새鷄'와 '길吉'의 해음諧音을 이용하여 길상吉祥과 부귀의 의미를 드러내고 있다. 다른 한편으로는 그림 가운데 있는 풀잎과 나뭇가지, 또 전통 사대부들이 칭찬하는 '고결'의 의미를 은연 중에 결합시켰다. 임백년은 공필과 사의, 세상을 벗어난 인격과 세상 속으로 들어간 생활을 멋지게 하나로 결합시켰다.

임백년의 또 다른 작품 〈화조소과책팔개花鳥蔬果冊八開〉(082, 083쪽)는 임백년 말년의 활발하고 명쾌한 화조화의 특징을 잘 보여주고 있다.

첫 번째 소품에서 나뭇가지는 옅은 채색 묵으로 색칠을 하고, 다시 짙은 묵으로 곁에 있는 나뭇잎을 칠했다. 피어난 꽃봉오리는 황색과 홍색 물감으로 색칠했다. 그 후에 임백년은 가는 붓으로 바꿔서 가는 선을 이용하여 마치 스케치처럼 나뭇가지에서 고개를 들고 있는 새를 그려냈다. 새의 부리, 발톱, 날개, 꼬리 등은 그 선이 매우 날카로워 새가 언제라도 날아갈 듯한 느낌을 준다. 그림 전체는 분방하고 활발하며 색깔은 우아하고 맑고 산뜻하며 구도는 안정된 가운데에서도 정중동을 모습을 보여주고 있다.

또 다른 소품은 '공사工寫' 결합의 방법을 이용하였다. 먼저 거친 사의의 선으로 검은색 나뭇가지를 그려냈다. 다시 옅은 녹색과 자주색 수채를 이용하여 몰골법으로 나뭇가지 양쪽의 꽃잎을 그려냈다. 그리고 나서 주홍색 물감으로 그림의 주인공인 붉은 앵무새를 세밀하게 그려냈다. 앵무새의 붉은 색 깃털은 입체감이 뚜렷하다. 마지막으로 검은색으로 부리, 발톱을 칠해, 앵무새는 갑자기 종이 위로 뛰어오를 듯하다. 소품 전체의 색채는 세 가지 변화를 보이고 투시와 입체감을 드러냄으로써 임백년이 동양과 서양의 서로 다른 예술기법을 융합하여 새로운 의미를 그려낼 수 있음을 보여주었다.

영국 잡지 〈화가畵家〉는 임백년과 반 고흐를 함께 거론하면서, 임백년이 "19세기 가장 창조적인 위인"이라고 하였다. 임백년이 활동했던 시대는 중국이 봉건사회에서 현대사회로 변해가는 어려운 시절이었다. 임백년도 중국미술사 전환 시기의 핵심적 인물이 되었다. 그의 작품에는 여러 가지 예술 요소의 병존竝存과 융합이 드러나 있고, 그것이 바로 전환기의 특징이기도 하다.

春寒隨冰消, 翠羽逐暖到。
枝頭啼喜語, 欲把春意鬧。

꽃샘추위가 얼음을 타고 사라지니,
비취색 날개는 따뜻함을 따라 오네.
가지 끝에서 기쁜 소리를 내며
봄기운을 떠들썩하게 알리려 하네.

春暖日融融, 晴雲綴長空。
灼灼桃花豔, 搖盪醉東風。

봄날은 따뜻하고 해는 화창하며,
맑은 구름은 하늘에 길게 떠 있네.
작열하는 복숭아꽃이 아름답게 피어나,
흔들흔들 동풍에 취하네.

❶ ❷

❶〈화조소과책팔개지사花鳥蔬果冊八開之四〉
❷《몰골화훼책입이개没骨花卉册十二开》〈복사꽃桃花〉

翎毛赤色豔如丹, 花前弄羽意悠然。
正是江南春色好, 獨上梢頭放眼看。

깃털은 붉은 색이 단과 같이 화려하고
꽃 앞에서 깃털을 느긋하게 움직이네.
강남의 봄 경치가 좋을 때인데,
유독 가지 끝만을 바라보고 있네.

一團墨綠簇鵝黃, 濃淡相宜有清香。
生長水濱得自在, 隨風搖曳沐春光。

봄날은 따뜻하고 해는 화창하며,
맑은 구름은 하늘에 길게 떠 있네.
작열하는 복숭아꽃이 아름답게 피어나,
흔들흔들 동풍에 취하네.

❶ ❷

❶ 〈화조소과책팔개지삼花鳥蔬果册八開之三〉
❷ 《화훼책십이개花卉册十二开》〈몰골화훼没骨花卉〉

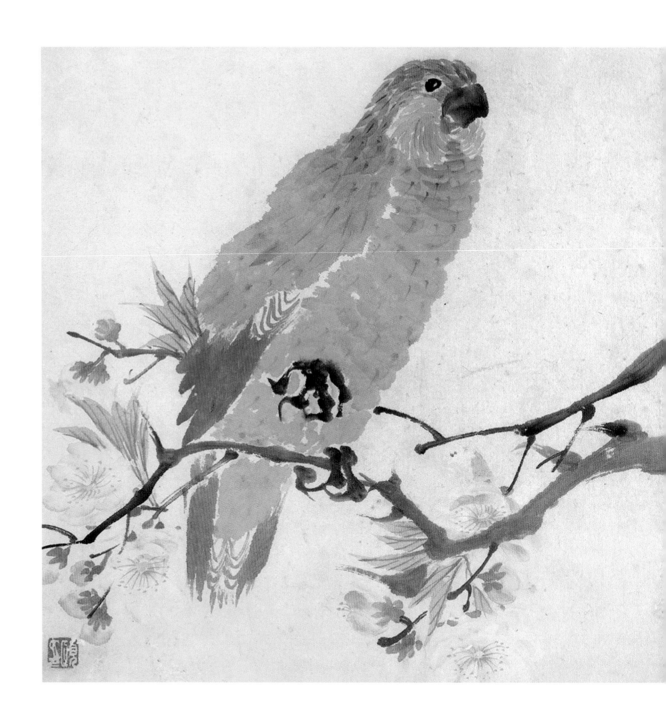

草長鶯飛四月初, 門前籬下放新雛。
雄雞昂然如甲士, 雌雞警惕目如燭。

풀이 자라고 꾀꼬리 나는 4월 초에,
문앞 울타리 아래 어린 새가 나왔네.
수탉이 당당하게 갑옷 입은 병사 같고,
놀란 암탉은 눈이 초처럼 빛나네.

幽澗有蘭花, 碧玉一葉長。
嬌柔好顏色, 風動暗生香。

그윽한 골짜기에는 난초가 있고,
벽옥은 잎 하나가 길구나.
부드럽고 아름다운 빛깔로
바람결에 향기가 나네.

| ❶ | ❷ |
|---|---|

❶〈군계자수도群鷄紫綬圖〉의 일부
❷《몰골화훼책십이개没骨花卉册十二開》〈설란雪蘭〉

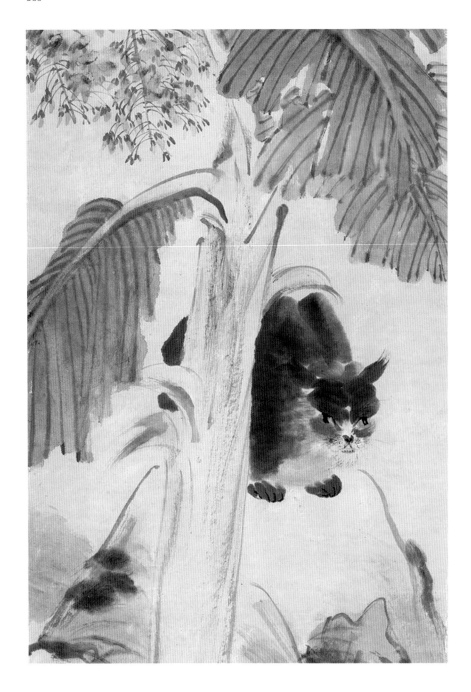

蕉葉槐花亂枝丫,
老貓閒臥樹蔭下。
忽聞賊鼠傳聲響,
怒目弓腰欲撲抓。

파초 잎, 느티나무 꽃이 가지를 어지럽히고,
늙은 고양이가 나무 그늘에 한가로이 누워 있네.
갑자기 도둑 쥐가 전하는 소리를 듣고,
눈을 부릅뜨고 허리를 굽히고 엎드러 잡으려 하네.

《사조병四條屏》〈고양이〉의 일부

青青蓮葉蔽驕陽,
遊弋清波兩鴛鴦。
風靜落花悠悠日,
共向荷塘浣霓裳。

푸르디 푸른 연꽃잎은 강렬한 태양을 가리고,
푸른 물결을 헤엄치는 두 마리 원앙.
바람은 잠잠하고 떨어진 꽃잎은 유유히 흘러가는데,
바람은 고요히 지고 꽃은,
모두 연못을 향해 무지개 치마 빨러 가네.

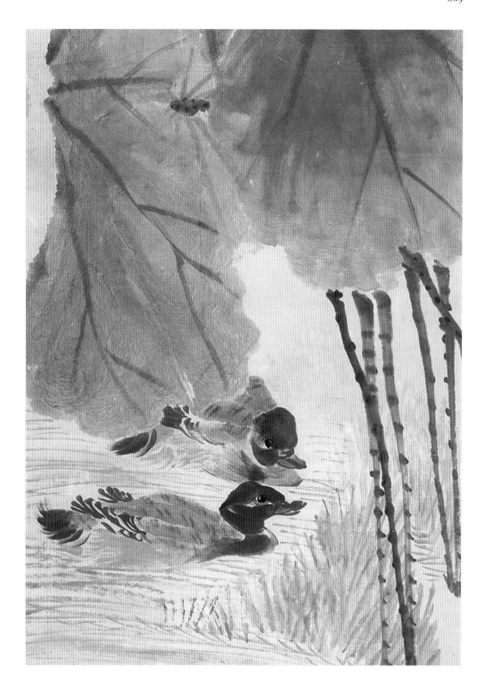

《사조병四條屛》〈연꽃 원앙〉의 일부

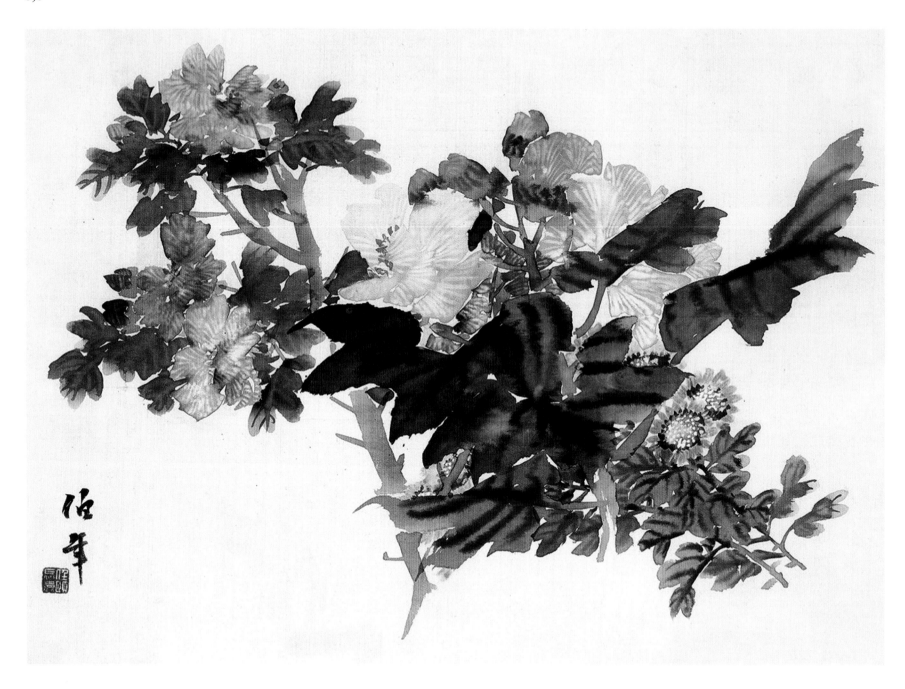

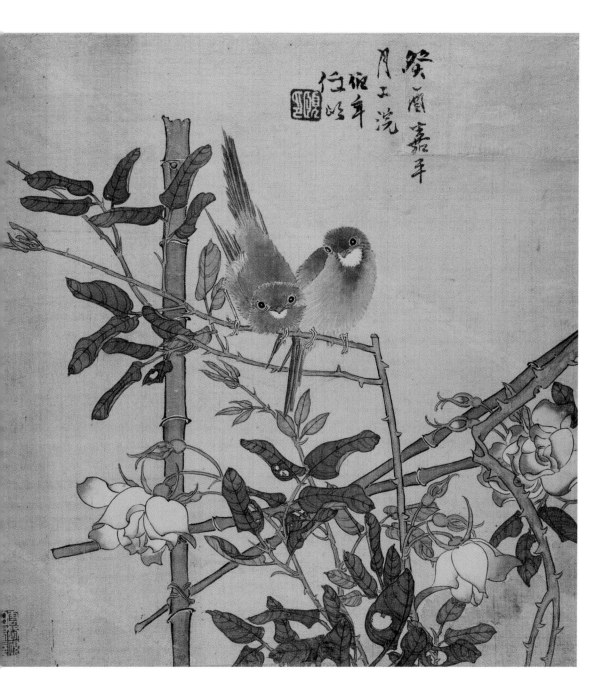

空谷有佳人，嬌嬈立淸晨。

妝成胭脂色，猶帶白露痕。

텅 빈 계곡에 아름다운 이 있어,

아침에 요염하게 서 있네.

연지로 화장을 하니,

하얀 이슬 자국이 남아 있는 듯 하네.

雙飛伯勞鳥，暫棲玫瑰枝。

一隻欲撲飛，一隻側首立。

夏花已無存，秋蟲尙可覓。

出擊得飽食，日暮歸林裏。

쌍쌍이 날던 백로 잠시 장미 가지에 머무네.

한 마리는 날아오르려 하고, 또 한 마리는 옆에 서려 하네.

여름 꽃은 이미 남아 있지 않고, 가을 벌레는 찾을 수 있네.

날아올라 배불리 먹고, 날이 저물자 숲으로 돌아가네.

❶ ❷　❶《화훼책십이개花卉册十二开》〈국화 가을해바라기〉
　　　❷〈장미 쌍금도雙禽圖〉

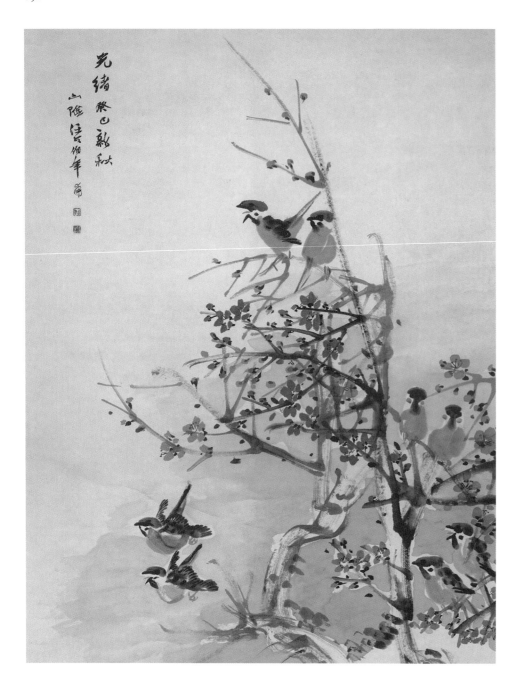

寂寂江天萬里霜,
紅梅點染一樹妝。
啁啾燕雀枝上立,
爲報春來意昂揚。

강가의 온 하늘에 서리가 내리고
붉은 매화가 나무 한 그루 곱게 물들었네.
제비 참새 가지 위에서 짹짹거리니,
봄이 온 것을 알리려 고개들 드네.

〈매작도梅雀圖〉의 일부

雪落庭院靜如斯,
擁爐閒坐讀唐詩。
細聞浮香盈滿室,
輕挑小簾梅數枝。

눈이 내리면 정원이 이처럼 고요하고,
난로 주변에 한가로이 앉아 당시를 읽네.
맑은 향기는 온 집안에 가득하고,
발에 달린 매화를 가볍게 몇 가지 거두네.

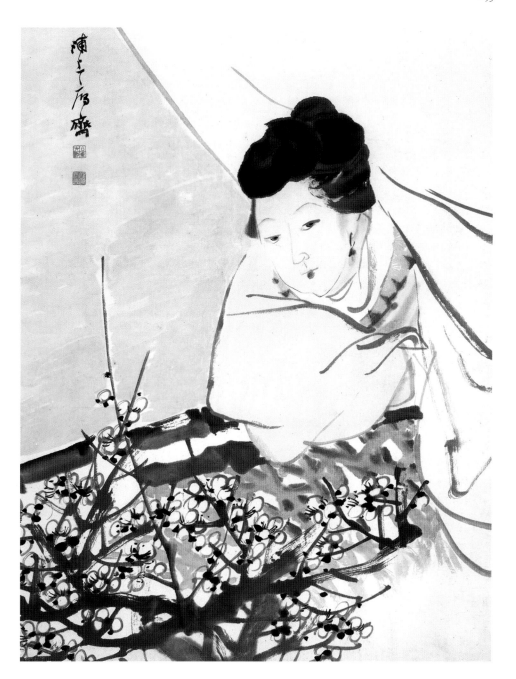

〈매화미인도〉의 일부

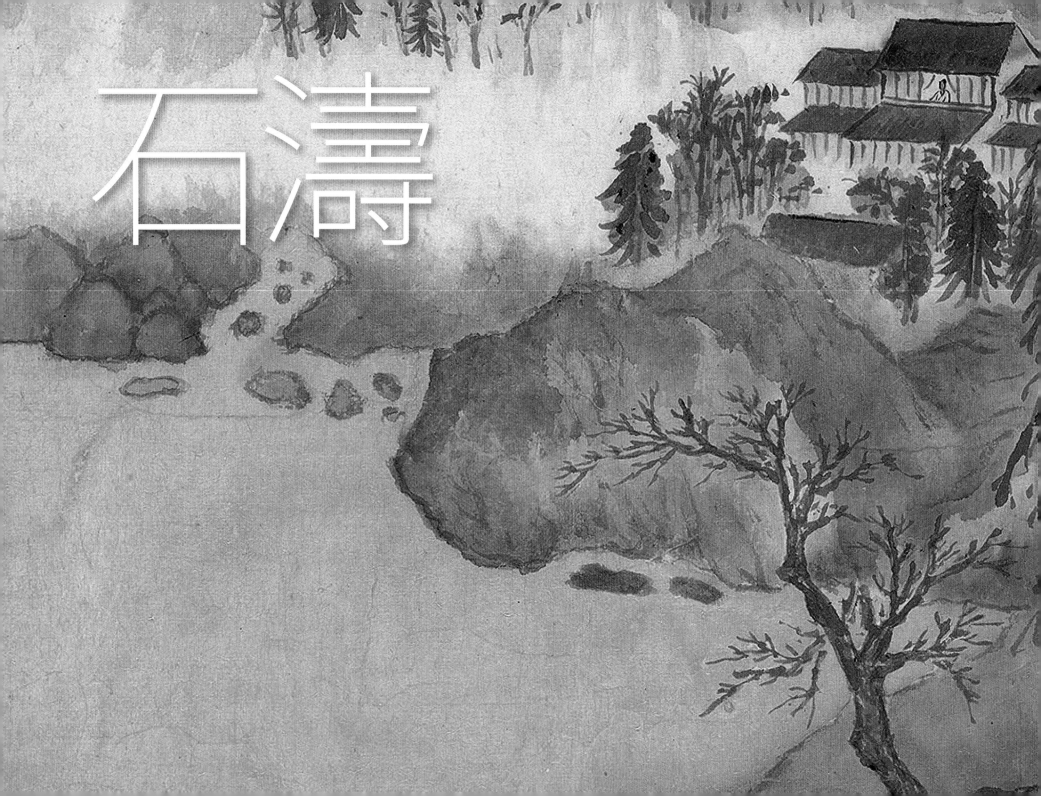
石濤

**석도와 함께 도화원을 찾아가요.**

석도石濤(1642~약 1718년)는 본래 명나라 황실 자손였다. 왕조가 바뀌는 과정에서 출가하여 승려가 되었고, 석도라 불렸다. 떠돌아다니며 고생하는 생활을 했고, 그림 속에서 세상과 다툼이 없는 도화원桃花源을 추구할 뿐이었다.
흰 구름 깊은 곳에 사립문을 활짝 열어놓거나, 산속에 홀로 앉아 계곡물 흘러가는 소리를 듣고, 초가집 짓고, 울타리 아래 국화를 심는 생활이 그의 도화원이었다.

# 석도石濤는
# 어떤 사람일까?

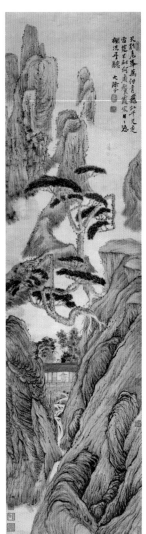

〈청천도聽泉圖〉

1644년, 이자성李自成이 베이징성을 점령하고 이어서 청나라 군대가 중원中原으로 들어와 다시 이자성을 몰아내고는 청나라를 건립하였다. 이런 역사적 격변기에 남방의 명나라 종실宗室도 황제가 되고자 하는 욕망에 빠져 정강왕靖江王 주찬朱贊의 9세손 주형가朱亨嘉는 광시廣西 꾸이린桂林 일대에서 스스로 황제를 칭하였다. 애석하게도 그의 꿈은 2개월도 가지 못해 깨지고 말았다.

오늘 우리의 주인공은 주형가의 아들 주약극朱若極이다. 당시 그는 15세에 불과했는데, 광시 취앤저우全州로 도망쳤다. 살아남기 위해서 주약극은 절에 은거하며 승려가 되었고, 법명은 원제原濟, 호를 석도石濤라 하였다.

석도石濤는 출가 후에 황산, 난징 등지를 떠돌아다니다 말년에는 양저우揚州에 정착하였다. 그는 '고과苦瓜 승려'라는 기괴한 별명을 갖고 있었다. 석도는 고과 먹는 것을 좋아했는데, 고과를 책상 위에 올려놓고 절까지 했다고 한다. 후세 사람들은 그것의 의미를 이렇게 추측했다. 고과는 껍질이 청록색이고, 안은 주홍색이니, 청나라에 살고는 있지만 명나라를 마음에 새기고 있다는 것이다.

줄곧 유랑 생활을 했기 때문에 유명 화가의 그림 작품을 모사할 여유가 없었다. 그가 그리는 대상은 대부분 대자연의 모습이었다. 그는 이런 유명한 말을 남겼다. "산수 자연에서 그림의 소재를 엄선해 선택하겠다." 그는 그림을 그릴 때에는 자연을 많이 관찰해야 하고 자연에서 배워야만 영감을 얻을 수 있다고 생각했다. "산은 바라볼 수 있고, 놀 수 있으며, 거할 수 있다." 그림을 그리는 데 있어서 특정 유파에 구속되지 않고, 밖에서 떠돌아다니는 생활 속에서 영감을 얻었기 때문에 독특한 풍격을 펼칠 수 있었다. 이 점은 그의 작품에서 유감없이 드러나고 있다.

먼저 〈산수십이개山水十二開〉(200쪽)에 있는 작품을 보도록 하자. 먼저 돌의 선이 매우 특이하다. 전체적으로 봐서 석도는 나무를 그리는 방법으로 산을 그린 것 같다. 나무를 그릴 때 선은 위를 향해 갈라지는 방법을 쓴다. 석도는 산을 그릴 때 선이 아래로 갈라져 있다. 그는 붓을 한 번 써서 주름을 만들어내고 다시 갈라지게 한 다음에 다시 반복하여 갈라지게 하여 돌의 모서리와 입체감을 나타냈다. 이것을 '동아줄 풀어내기'라고 부른다.

동아줄을 풀어내는 것은 여자아이의 땋은 머리를 푸는 것과 비슷하여 산발이 되는 모습이다. 석도의 동아줄 풀어내기도 마찬가지이다. 하나의 선을 둘로 나뉘고, 두 선은 네 선으로 나뉘며, 네 선은 여덟 선으로 나뉘어 가는… 마치 노자의 〈도덕경〉에서 말하는 "도는 하나를 낳고, 하나는 둘을 낳으며, 둘은 셋을 낳고, 셋은 만물을 낳는다."고 말한 것을 증명하는 것과도 같다.

석도는 또 묵 사용의 대가였다. 그림에서 초목의 마름, 습함, 진함, 옅음을 아울러 구사한다. 그는 특히 젖은 붓 쓰기를 좋아했다. 수묵의 삼투 변화를 빌어 산천의 여러 가지 모습을 표현해 냈다.

다시 그의 산수 작품 〈청천도聽泉圖〉를 보자.

이 작품은 험한 가운데 두터움이 보이고, 엄밀함 가운데 텅 비어있음을 나타내고 있다. 제멋대로 휘두른 듯한 '동아줄 풀어내기'처럼 보이지만 봉우리의 높고 낮음, 구름의 다양한 모습을 정확하게 이해하고 있다. 특히 전체 구도가 종이 위에서 이루어지지만 변화무쌍함을 잃지 않아 산골짜기의 참모습을 가슴 속에 담고 있음을 알 수 있다.

명나라 말기 이래로 중국 화단에는 동기창이 리드하는 옛 것을 모방하는 화풍이 유행하였다. 석도는 그것을 반대하는 기치를 내걸고 그림은 대자연에서 영감을 얻어야 한다고 주장하였다. 나아가 독립된 화법을 세울 것을 주장하면서 "무릇 그림이라는 것은 마음에서 나오는 것"이라는 주장을 펼쳤다. 이 주장은 당시에 논란을 불러일으켰다. 물론 석도도 비판을 많이 받았다. 석도의 그림을 '사이비 이단'이라고 부르는 사람도 있었다. 그는 "붓을 놀리든 안 놀리든, 그림을 그리든 안 그리든 나에게 자유가 있다."고 하였다.

이전 황조의 유신으로서 석도는 나라가 망한 아픔을 가지고 청나라 상층 인사들과 교류를 많이 했고, 강희康熙 황제를 만난 적도 있다.

1689년, 강희 황제가 두 번째 남쪽 지방을 순시하는 기간에 당시 석도는 그림으로 이름을 날리고 있던 때였는데, 황제의 부름을 받았다. 황제는 여러 사람들 속에서 석도를 앞으로 나오게 했다. "짐이 듣자 하니 경이 산수화를 잘 그린다고 하던데, 짐에게 가르쳐 줄 수 있겠소?" 황제의 겸손하고 부드러운 태도는 석도를 감동시켰다. 그는 황제에게 서화를 바쳤다. 몇몇 대신들도 석도를 칭찬하면서 석도를 수도로 초청하였다. 석도는 수도에서 3년을 지냈다. 권세가들이 자신을 수시로 불러 그림을 그리게 하는 승려 정도로 생각한다는 것을 알았고, 또 연로해지면서 석도는 52세의 나이에 양주로 돌아왔다.

〈도연명시의도책陶淵明詩意圖冊〉(201, 203, 205쪽)은 석도가 수도에 갔다가 다시 남쪽으로 돌아온 뒤에 그린 작품으로 숨어 사는 사상이 짙게 드러나 있다. 그가 이전에 그렸던 기암절벽과는 다르게 이 도책은 동진東晉의 시인 도연명의 시 구절에 근거하여 그려 숲과 초가, 물가 등의 전원의 정취가 가득하다.

〈대월하서귀帶月荷鋤歸〉는 석도가 가는 붓으로 인물을 그리고 다시 굵은 붓으로 돌과 나무에 색칠을 하여, 부드러움과 딱딱함을 함께 사용하였고, 공필工筆과 사의寫意를 결합시켰다.

국화에 관한 도연명의 시 구절이 많이 있는데, "세 오솔길은 황폐해졌으나 소나무와 국화는 여전히 남아 있네." 나 "향기로운 국화는 숲에 피어 빛나고, 푸른 소나무는 바위산 위에 늘어서 있네." 등은 고대 문인의 자연 동경, 전원 은거의 정취를 써냈다. 석도는 도연명을 앙모仰慕하여 국화를 그림으로써 국화의 기상을 빌어 자신의 청고함을 표현하였다.

"멀리 남산을 바라보네"는 인물, 꽃잎을 제외하고 거의 전부를 남색 물감으로 칠했다. 가까운 경치는 울타리 처진 마당에 국화가 가득 피어 있고, 한 은사가 손에 국화를 들고 감상하고 있다. 중간 경치는 돌, 대나무숲, 버드나무가 드리워진 집이고, 먼 경치는 구름과 안개를 뚫고 드러난 푸른 산이다. 오직 산 아래만 보이지 않을 뿐이고, 이를 빌어 구름과 연기의 아득한 움직임을 표현하고 있다.

도연명은 전원시의 개척자이다. 그의 시는 전원생활의 아름다움을 반영하였고, 예로부터의 문인들이 출사와 은거 사이의 모순된 심리를 결합시켰다. 이것이 바로 석도의 진실한 내면의 마음을 파고들었다. 다툼 없는 세상을 꿈꾸고 안빈낙도를 원하면서도 열심히 노력하여 더 좋은 세상을 만들고자 하였던 것이다.

이 도책에서 석도는 자신의 떠돌이 일생과 아득한 천지를 서로 매치시켰다. 오늘날의 관람객들이 보면 여러 가지 감정을 가지게 한다.

석도 이후 수백 년간 그를 떠받드는 사람들은 끝없이 이어졌다. 양주팔괴揚州八怪, 제백석齊白石, 전포석傅抱石, 장대천張大千 등은 모두 유명한 '석도 팬'이다. 현대 화가 우관중吳冠中은 "중국 현대미술은 언제 시작되었나? 나는 석도가 시작이라고 생각한다."고 말했다.

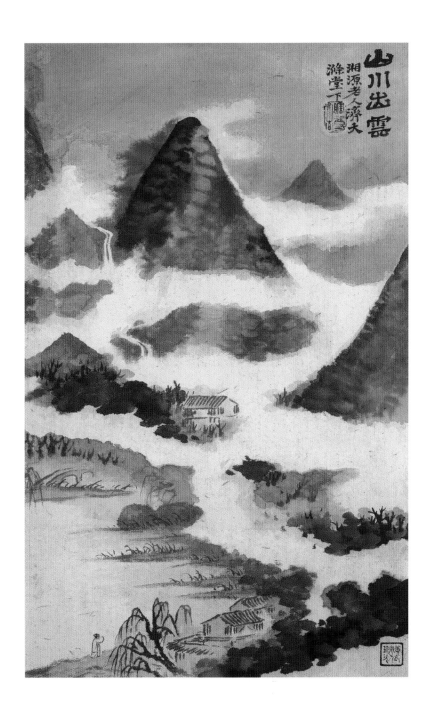

從來塵世喧囂客, 也擬輕舟臨碧波。

雲山杳杳江天寂, 願得桃源暫寄託。

예로부터 속세의 떠들썩한 손님도

푸른 물결 위에 작은 배를 띄우려 하니

구름 덮인 산은 아득하고 강은 고요하니,

도원을 얻어 잠시 의탁하고 싶구나.

雲水深處見人家, 柳色青青籠煙霞。

行道遲遲飢復渴, 且敲柴門試問茶。

구름과 물 속 깊이 인가가 보이고,

버들빛이 푸르스름하여 연기와 노을이 피어오르네.

배고프고 목이 말라 느리게 길을 가고,

사립문을 두드리며 차 한 잔을 얻어 보네.

❶ ❷

❶ 〈산수십이개지팔山水十二開之八〉
❷ 〈산수화훼도팔개지륙山水花卉圖八開之六〉

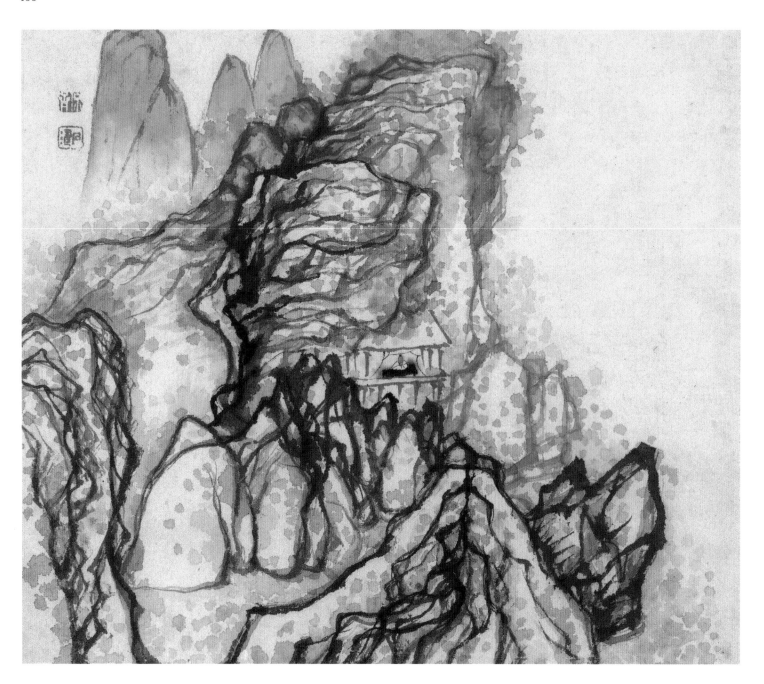

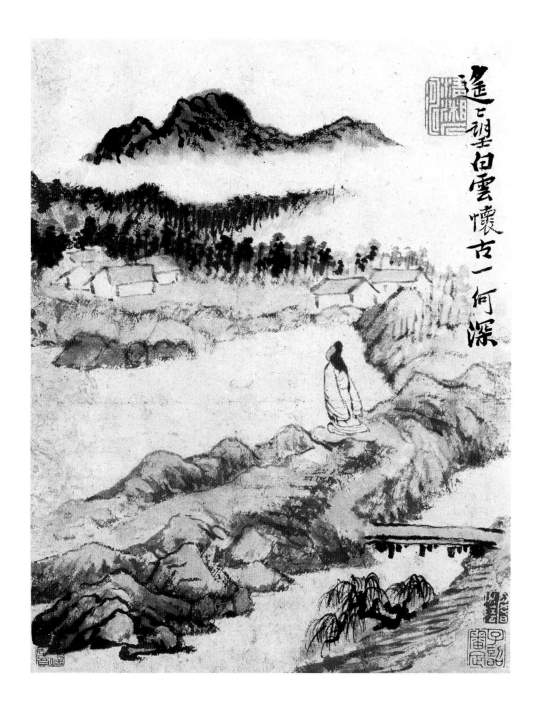

村居隱山坳, 棱巖怒如濤。
靜坐聞天籟, 萬里涌江潮。

마을은 산허리에 숨어 있고,
바위는 파도처럼 솟아 있네.
가만히 앉아 자연의 소리를 들으니,
만리의 강물결이 넘쳐 흐르네.

白雲浮遠山, 江村倚碧灣。
風清人獨立, 懷古意幽然。

흰 구름이 먼 산을 떠다니고
강촌은 푸른 물굽이를 의지하고 있네.
맑은 바람 속에 사람이 홀로 서서,
조용히 옛날을 회고하고 있네.

❶ ❷

❶ 〈산수십이개지팔山水十二開之七〉
❷ 〈도연명시의도십이개지륙陶淵明诗意圖十二開之六〉

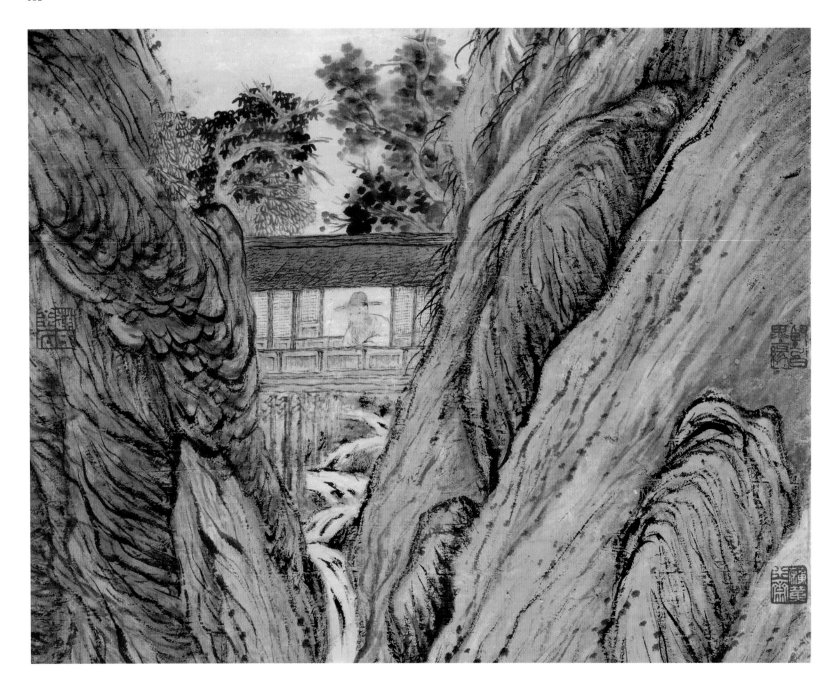

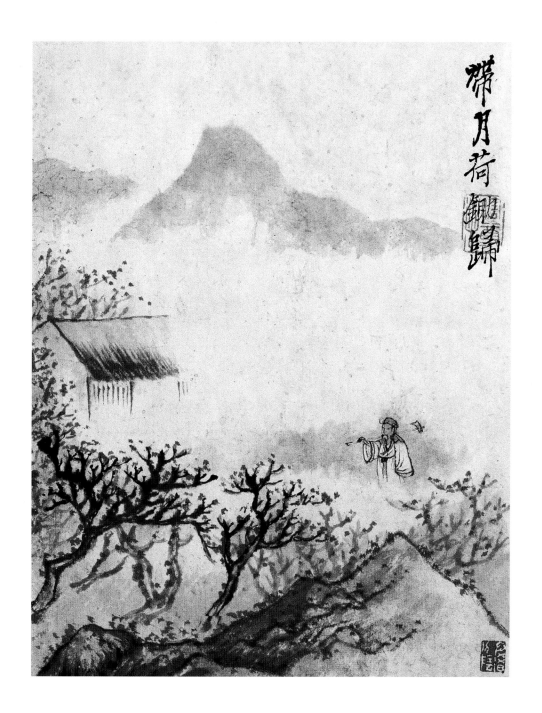

蒼巖生怪柏, 深谷銜廊橋。
奔突清泠水, 飛濺碎玉消。

파란 바위에 괴이한 측백나무 자라고,
깊은 계곡에 다리가 이어져 있네.
맑고 차가운 물이 급하게 내달려,
옥이 부서져 날아오르네.

斜月出東山, 皎皎穿林間。
荒草除已盡, 荷鋤歸家園。
三月花似錦, 君來相與談。

달이 비스듬히 동산 위로 떠올라
숲 사이를 뚫고 밝게 비추고,
잡초는 벌써 다 뽑아
호미 메고 집으로 돌아오네.
삼월의 꽃은 비단과도 같으니,
그대여 와서 담소라도 나누세.

❶ ❷

❶ 〈청천도聽泉圖〉의 일부
❷ 〈도연명시의도십이개지십이陶淵明诗意圖十二開之十二〉

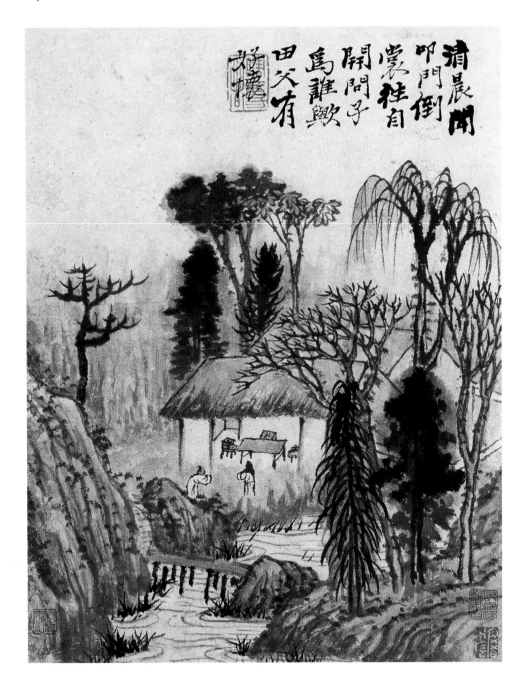

友鄰邀相聚,
言有野味佳。
穿林過木橋,
秋葉紛然下。
主人迎道前,
躬身將應答。
雞黍已粗具,
且坐試新茶。

벗과 이웃이 함께 모이니,
들판에서 나누는 말이 아름답네.
숲을 지나 나무다리를 건너니
가을 잎이 흩날리네.
주인이 맞이하는 인사를 하기 전에
먼저 응답하려네.
닭모이도 이미 준비해 두었으니,
앉아서 새 차를 마셔 보려네.

〈도연명시의도십이개지이陶淵明诗意圖十二開之二〉

遠山入雲間，

楊柳傍屋前。

木籬參差落，

環臂護花顏。

寒蕊帶暗香，

摘取攜作伴。

먼 산이 구름 사이로 들어가고,

버드나무는 집 앞에 있네.

나무 울타리 들쭉날쭉 떨어지고,

팔을 둘러 꽃을 보호하네.

차가운 꽃술은 그윽한 향기를 품고 있고,

떼어 내어 가지고 동무로 삼네.

〈도연명시의도십이개지삼陶淵明诗意圖十二開之三〉

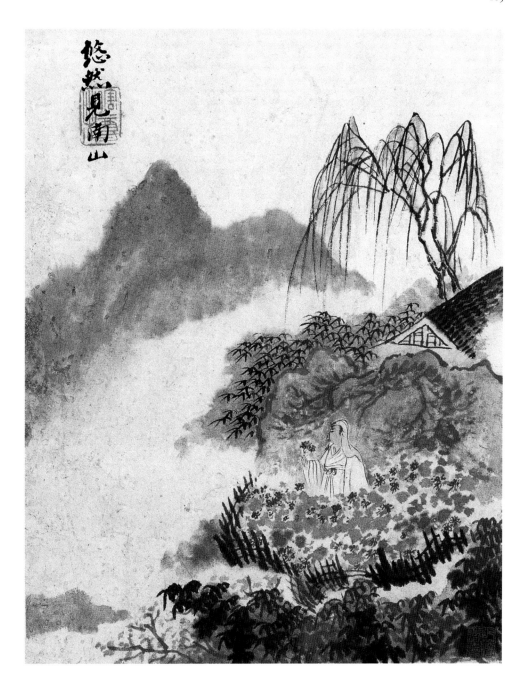

對坐老松下, 吾友擧酒杯。
酣飲且爲樂, 不復問是非。

노송 아래 마주 앉아,
나와 친구는 술잔을 드네.
거나하게 마시고 즐거워 하니,
옳고 그름을 다시 묻지 않는다네.

清泉奔涌亂石間, 薄霧如紗隔遠山。
林深不見通樓徑, 簾卷秋光繪素絹。

맑은 샘물이 어지러운 바위 사이를 흘러가고,
엷은 안개는 실처럼 먼 산을 사이에 두고 있네.
숲이 깊어 누각으로 통하는 길이 보이지 않고,
감겨 올라간 가을빛이 흰 비단을 수놓네.

❶ ❷

❶〈도연명시의도십이개지오陶淵明詩意圖十二開之五〉
❷〈산수십이개지십이山水十二開之十二〉

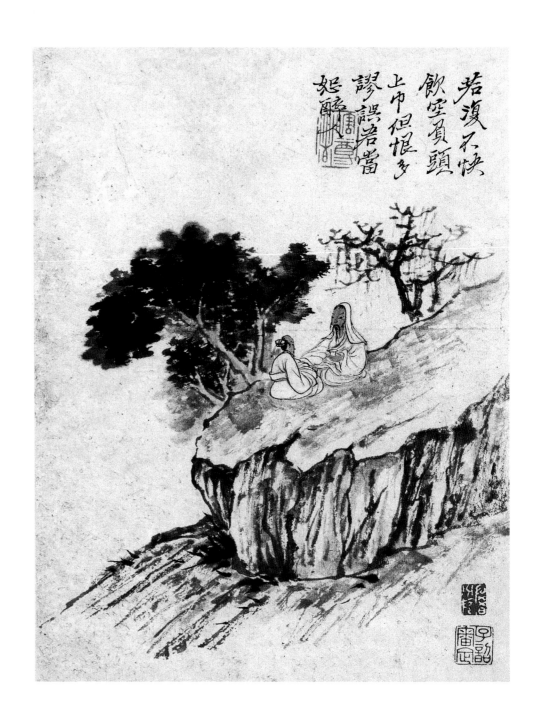

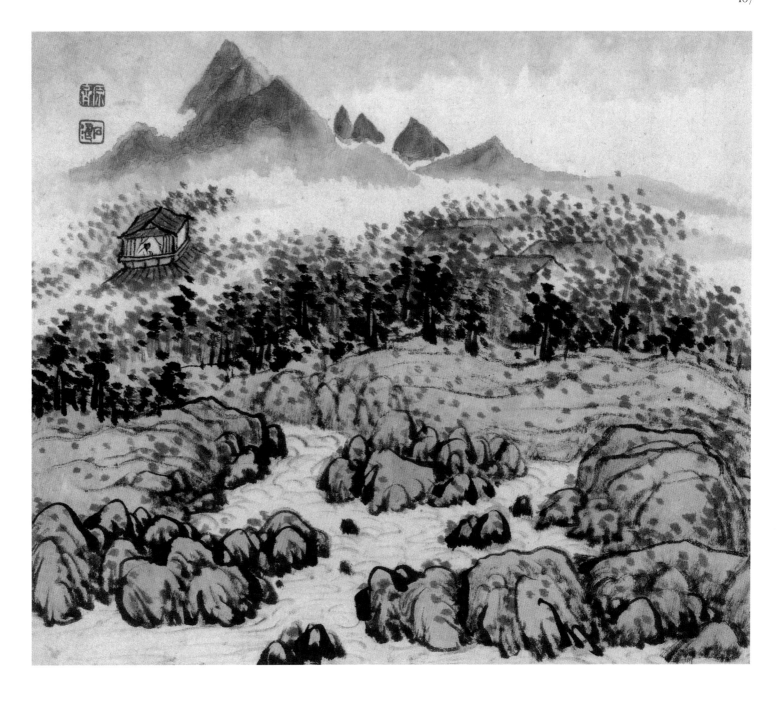

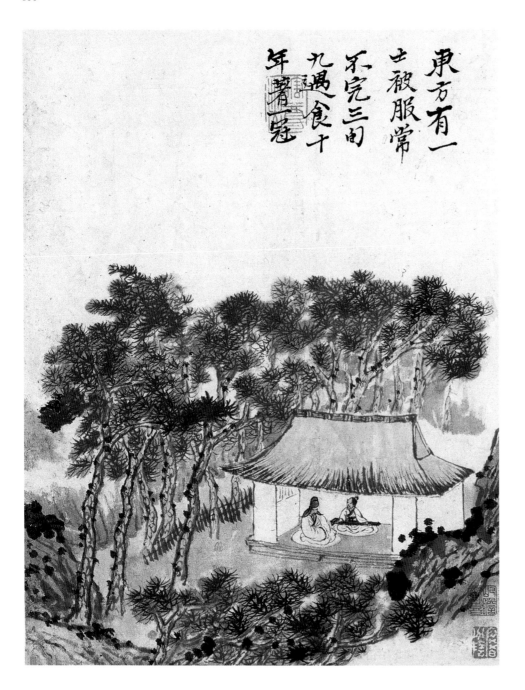

東方有一士
被服常不完
三旬九遇食
十年著一冠

松林無雜木,
屋舍有知音。
不談江湖事,
只撫流水琴。

소나무 숲에는 잡목이 없고,
집에는 친구가 있네.
세상의 일은 말하지 말게,
흐르는 물에 거문고만 어루만지리니.

〈도연명시의도십이개지십일陶淵明诗意圖十二開之十一〉

門對千山翠，
窗含一江流。
極目隨波去，
心同水悠悠。

문은 푸른 산을 마주하고 있고,
창문은 강물을 머금고 있네.
눈길은 물길 따라 가고,
마음은 물과 함께 유유히 흘러가네.

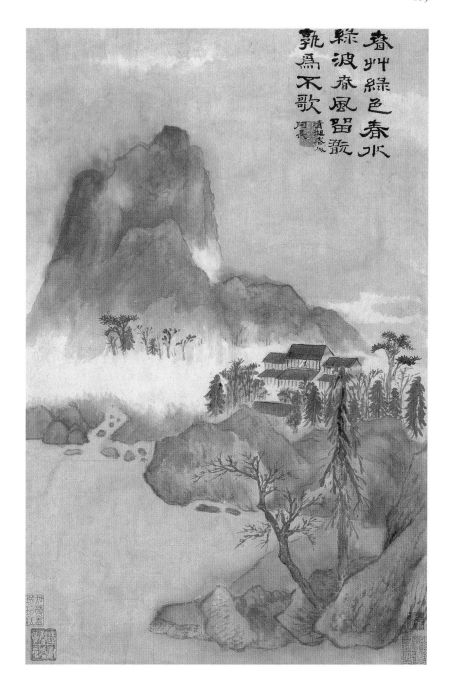

〈증유석두산수도책지칠贈劉石頭山水圖冊之七〉

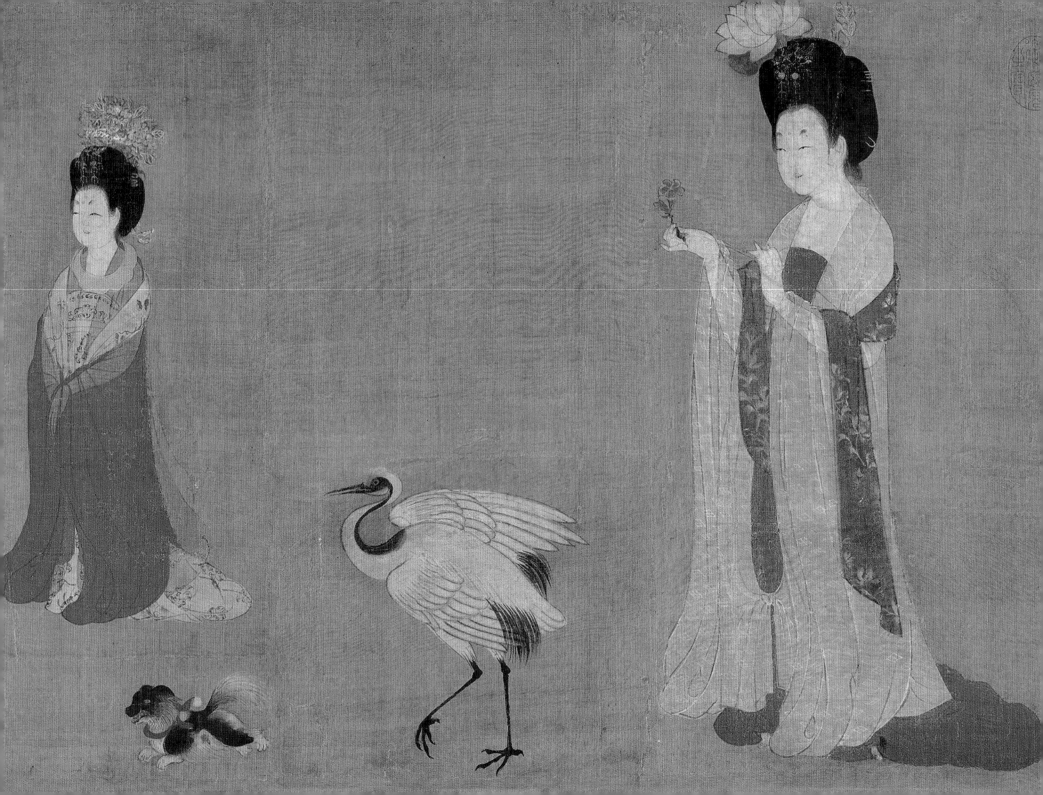

# 색으로 본
# 중국명화

## 藍綠紅黃

一

쩡쯔룽曾孜荣 엮음

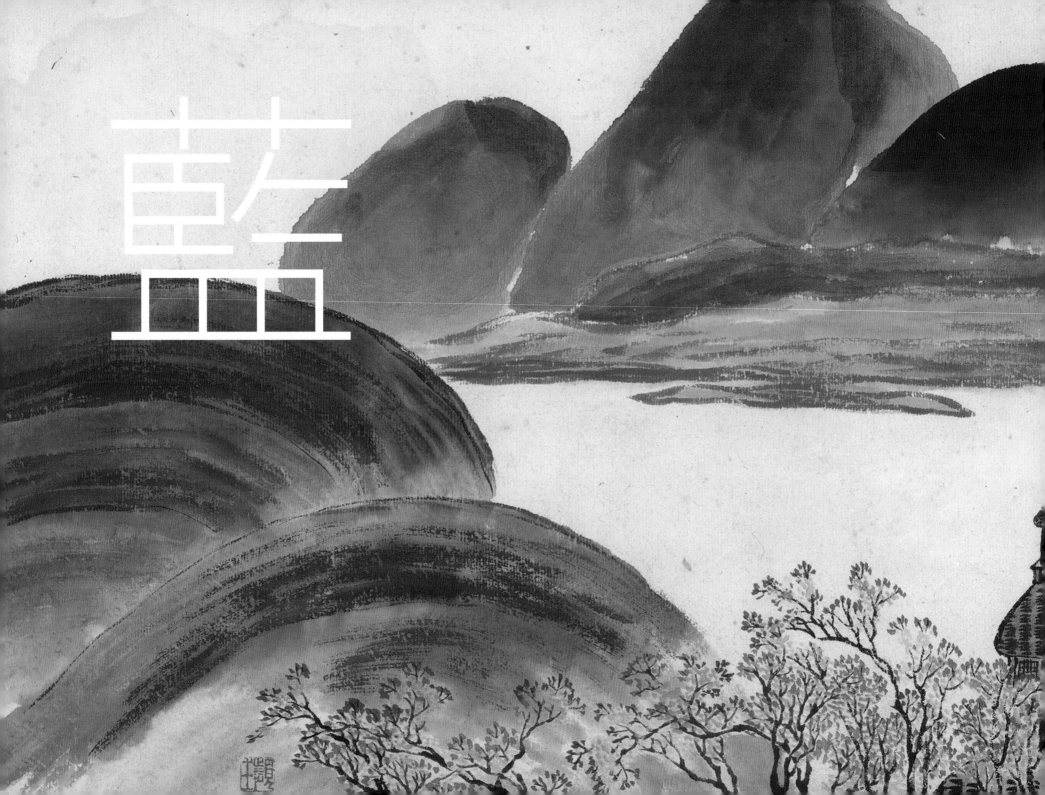

## 남색

순자가 《권학》에서 이르기를, "청색은 남색에서 취한 것이지만 남색보다 푸르다."고 하였다. 이 말은 학생이 스승보다 뛰어나가거나 후세 사람이 선조를 뛰어넘는 것을 비유하는 것이다. 여기에서 말하는 '남색'은 여뀌라고 불리는 옷감을 남색으로 물들이는 풀을 말하고, '청색'은 파란색으로, 여뀌를 담가서 만든 것으로, 색깔이 여뀌보다 더 진하다.

'청색'은 중국화에서 남색에 대한 호칭으로 하늘, 편청扁靑, 증청曾靑, 백청白靑, 사청沙靑 등에서 흔히 볼 수 있다. '청색'은 그 가운데 사청은 불청佛靑이라고도 하는데, 서역西域에서 전해진 것으로, 불교 건축물의 채색화에서 널리 사용되었다. 더욱이 유명한 둔황敦煌 막고굴窶古窟 벽화에서 수많은 사청색을 볼 수 있다. 이 물감은 티벳과 신장新疆 등지에서 나오며 티벳에서 나오는 것을 장청藏靑이라고 부른다.

이제 우리는 이 아름다운 남색 그림을 보게 될 것이다.

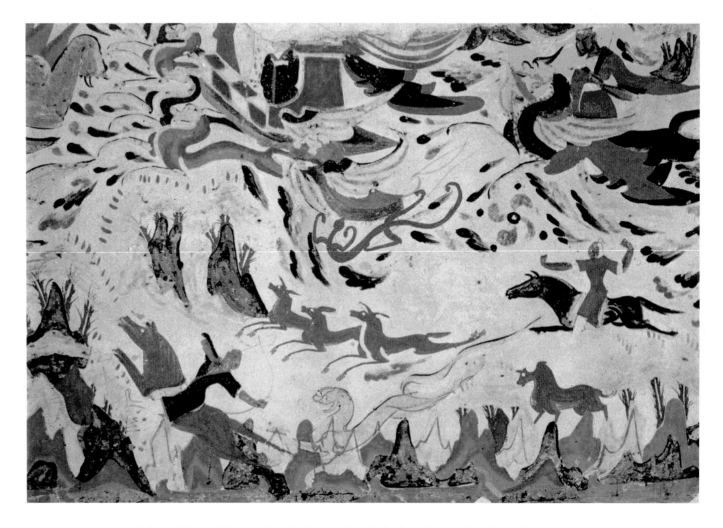

❶ 〈수렵도狩獵圖〉의 일부
　　서위西魏, 돈황敦煌 막고굴莫古窟 제249호,
　　약 1400년 전
❷ 〈유춘도游春圖〉의 일부
　　수隋나라, 전자건展子虔, 약 1400년 전

빗? 산맥?

　그림은 산과 들판에서 사냥하는 장면이다. 용감한 사냥꾼 두 사람이 말을 타고 달리고 있다. 앞에 있는 사냥꾼은 활을 힘껏 잡아당기고는 몸을 돌려 달려드는 호랑이를 쏘고 있다. 뒤에 있는 사냥꾼은 손에 창을 잡고 도망치는 양 세 마리를 뒤쫓고 있구요. 호랑이의 사나움, 양의 당황스러움, 그리고 사냥꾼의 민첩함이 모두 멋지게 그려져 있어서 강렬한 느낌을 준다.

柳暗花明
雪景寒雲
如在阆上
荦荦、正
孫辰浚春
遊佐韶泗
宣和六字
題軟報
平堤試蹋
霜晴故冒

## 푸른 산의
## 아름다움

돈황敦煌 벽화에 그려진 산이 사실적이지 못하다면 수隋나라 전자건展子虔의 이 그림부터 산은 갈수록 진실되게 변한다. 산봉우리가 크게 작게, 가깝게 멀게, 높고 낮게 그려져 변화를 보인다.

그림 전체는 산의 돌 색깔을 위주로 하고, 다시 산기슭 풀밭의 녹색, 흙을 그린 금색을 칠한 다음에 마지막으로 복사꽃, 인물의 흰색, 교량, 건축물의 홍색으로 마무리하여 색채가 매우 풍부한 모습을 보여준다.

산기슭에 있는 사람들은 콩알 크기만큼 작게 그려져 커다란 산들과 대조를 이룹니다. 사람은 더 이상 그림의 주인공이 아니고 산수의 장식이다. 이는 산수화가 독립된 그림 종류가 되기 시작했음을 알려주는 것이다.

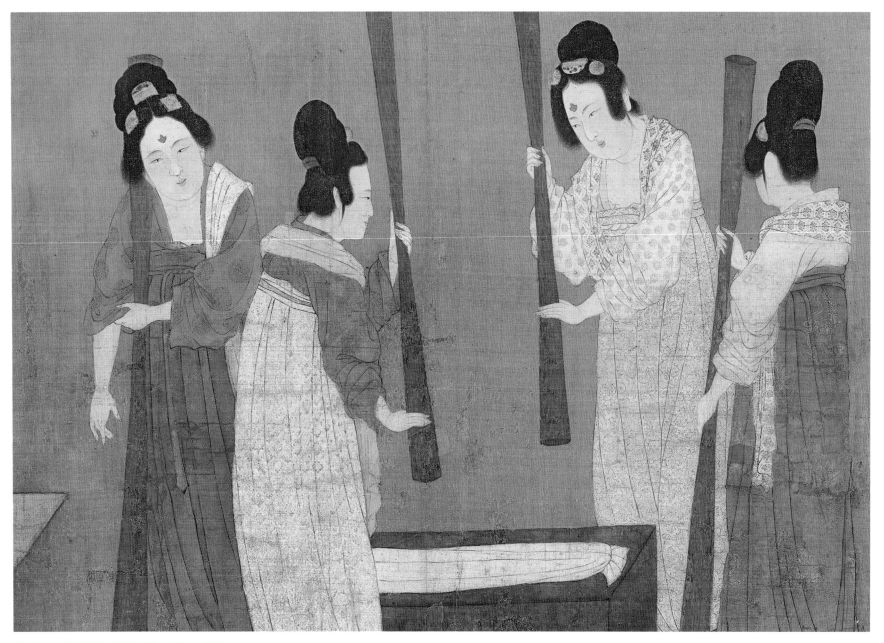

〈도련도搗練圖〉의 일부　당나라, 장훤張萱, 약 1200년 전

〈한희재야연도韓熙載夜宴圖〉　오대십국五代十國·남당南唐, 고굉중顧閎中, 약 1000년 전

## 장안에는 달이 뜨고 집집마다 들리는 다듬이 소리

1000여 년 전, 방직기술이 아직 발달하지 않은 시기에 직조해낸 견직물을 생련生練이라 했는데, 표면이 비교적 거칠고, 직접 옷을 만드는 데 쓸 수가 없었다. 다듬이질을 해야 했지요. 나무방망이로 반복해서 내리쳐서 견직물이 부드러워진 다음에 옷을 만들 수 있었다.

그림에서 궁녀 몇 사람이 돌판 주위에서 다듬이질을 합니다. 중간에 있는 궁녀가 약간 등을 굽히고 나무방망이를 들고는 힘껏 내리친다. 긴 남색 치마를 입은 궁녀는 옆에서 가볍게 나무방망이에 기대어 소매를 걷고 있습니다. 차례대로 돌아가면서 일을 하고 있어, 지금은 쉬는 중이다.

치마의 도안을 자세히 보면 매우 우아한데, 이런 아름다운 꽃무늬는 마치 그녀들의 노동에 바치는 찬가 같다.

## 신나는 육요무六麼舞

그림 속의 남색 옷을 입은 귀여운 여인이 주인공 한희재韓熙載가 두드리는 북소리에 맞춰서 춤을 추고 있다. 그녀는 두 팔을 등 뒤로 하고 나풀나풀 춤을 추고 있습니다. 두 팔을 뒤로 돌려 활모양을 하고 있고, 무릎은 살짝 굽히고, 허리는 약간 비틀었다. 동시에 오른쪽으로 한희재 쪽을 바라본다.… 이 순간의 뒷모습은 아름답고 생동감 넘친다!

전해지는 말로는, 그녀는 당시에 유명했던 춤추는 기생 왕옥산王玉山으로, 당시 크게 유행하고 있던 육요무六麼舞를 추고 있는 것이라고 합니다. 이 춤은 매우 아름답고 서정적이며 리듬감이 매우 강하다. 옆에서 춤구경을 하고 있는 사람은 리듬에 따라 박자를 맞추고 있으며 매우 몰입되어 있는 상태이다.

❶　❷

❶ 〈구가도서화권九歌圖書畫卷·산귀山鬼〉의 일부
　북송北宋, 장돈례張敦禮, 약 900년 전
❷ 〈서학도瑞鶴圖〉의 일부
　북송北宋, 조길趙佶, 약900년 전

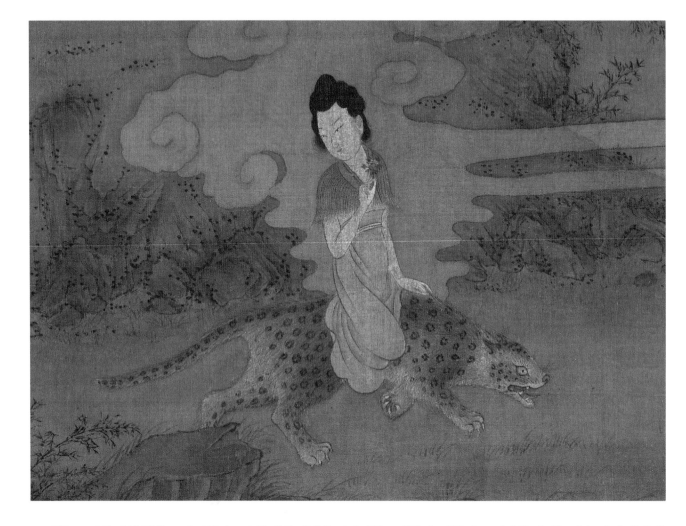

## 님 그리워

　　전국戰國시대 시인 굴원屈原은 〈산귀山鬼〉를 써서 애절한 이야기를 노래했다. 아름답고 다정한 산귀는 깊은 산 속에서 한 공자와 만난다. 그 이후 그녀는 다시 만날 것을 간절하게 바라지만 공자는 다시 돌아오지 않지요. 잊은 것일까, 아니면 바쁜 것일까? 그녀는 마음 속에 의문과 슬픔이 가득하다.⋯

　　그림 속의 산귀는 아주 예쁜 모습으로, 남색 치마를 입고 표범 등에 앉아 숲속을 배회하고 있다. 실망과 원망의 모습이 드러나 있다. 배경은 흐릿하고 혼돈스러운 산과 운무雲霧로서 신비롭고 몽환적인 분위기가 연출되어 있다.

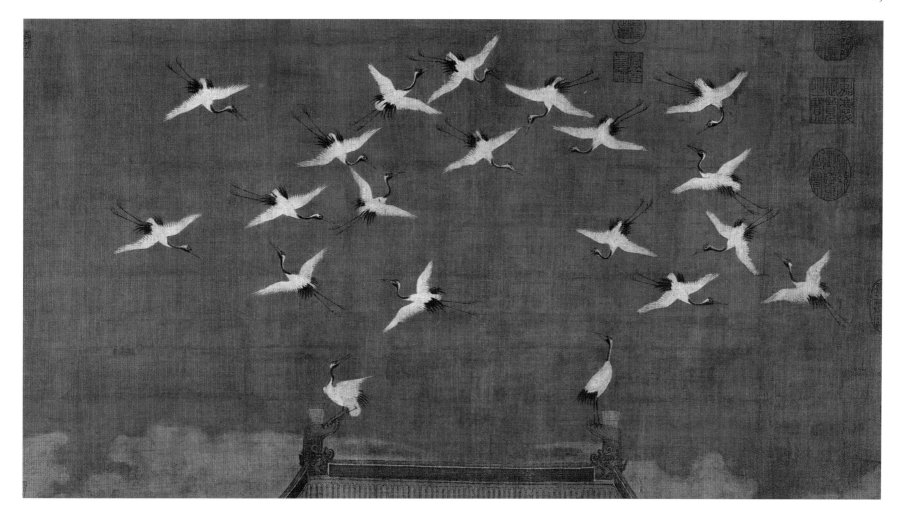

## 학이 날다

북송北宋 정화政和 2년(1112) 정월正月 16일, 궁궐 상공에 갑자기 수십 마리의 선학이 날아와 파란 하늘을 빙빙 돌았다. 궁궐 사람들은 모두 고개를 들어 쳐다보았다. 송나라 휘종徽宗 조길趙佶은 이 광경을 보고 매우 흥분했다. 그는 이를 태평성대의 좋은 징조로 여기고 이 기이한 장면을 그리기로 했다.

그림에는 모두 20마리의 선학이 나온다. 그 가운데 두 마리는 지붕에 내려앉았는데, 오른쪽에 있는 것은 가만히 서 있고, 왼쪽 것은 막 내려 앉았는지 아직 자리를 잡지 못했다. 다른 선학들은 위아래로 날고 있다. 어떤 것은 하늘을 향해 날고 있고, 또 어떤 것은 빙빙 돌면서 멋진 모습을 보이고 있다.

## 유목민족의 말 사랑

송나라 황실은 그림 그리기를 좋아했다. 송 휘종徽宗 같은 황제 화가가 나왔을 뿐만 아니라 황족 중에 조령랑趙令穰과 두 아들인 조백구趙伯駒와 조백숙趙伯驌은 모두 유명한 화가였다. 전무후무한 화가 집안이었다.

더욱이 조백구는 말 그림을 잘 그렸습니다. 그림에서 남색 가죽모자를 쓰고 남색 가죽 두루마기를 입은 유목민이 준마駿馬 한 필을 끌고 다른 두 사람과 이야기를 하고 있다. 말 기르는 방법을 얘기하고 있는 듯 합니다. 북방 유목민족은 말을 목숨처럼 사랑했다. 그림 속의 말은 관리를 매우 잘 받은 말로서 포동포동 살이 올랐고, 털 빛깔도 좋다.

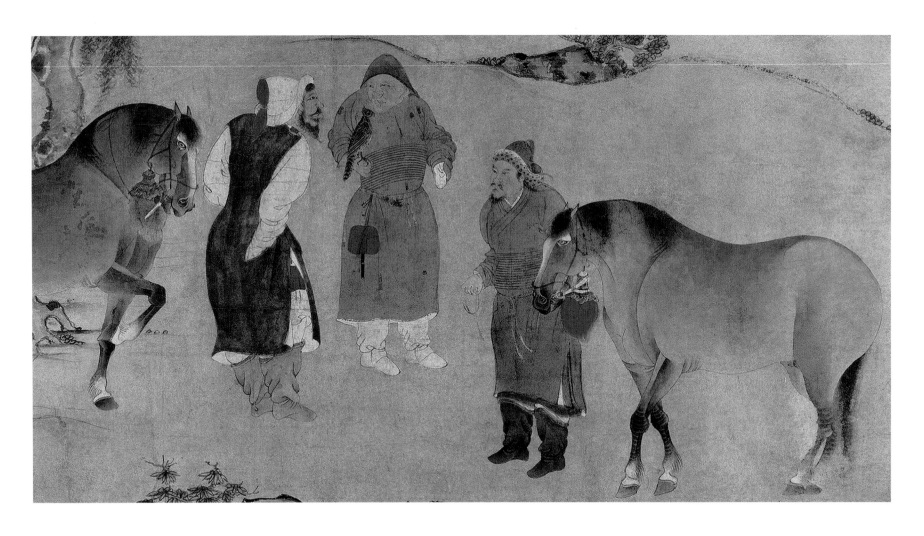

## 스승님이 문제에 막히셨나요?

그림 속의 나한羅漢은 몸에 남색 상의를 걸치고
두 손에는 지팡이가 들려 있다. 머리에는 안개 같
기도 하고 실 같기도 한 남색 광배光背를 덮어쓰고
있다. 나한 앞에는 젊은 남자가 있는데, 허리를 굽
히고 고개를 든 채, 두 손으로 경서經書를 받쳐들고
공손한 표정으로 나한을 향해 어려운 문제에 대한
가르침을 청하고 있다. 생김새가 괴이한 나한은 이
마를 찌푸고 있어, 마치 어떻게 대답할까 생각하는
듯하다.

그림 속에는 또 재미있는 세부 묘사가 있다. 젊
은 남자가 정교하게 만들어진 짚신을 신고 있는데,
나한은 어떤가? 사람 인人 슬리퍼만 신고 있을 뿐
입니다! 현대인의 시각에서 보자면 이런 슬리퍼는
유행의 첨단이다.

| ❶ | ❷ |
|---|---|

❶ 〈육준도六駿圖〉의 일부
남송南宋, 조백구趙伯駒, 약 840년 전
❷ 〈나한도羅漢圖 · 신사문도信士問道〉의 일부
남송南宋, 유송년劉松年, 약 810년 전

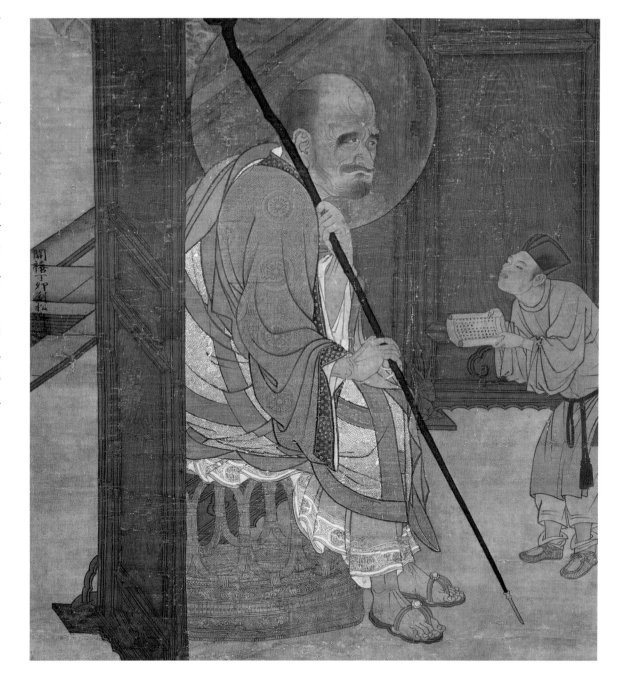

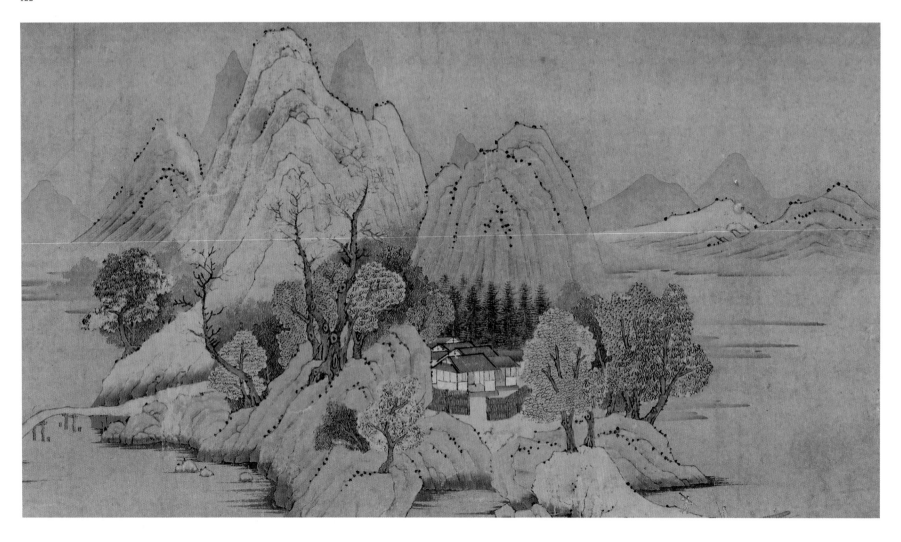

## 산에서 조용히 지내고 싶어
## 낮이 되면 사립문을 닫네

첩첩산중 가까이에는 옅은 남색의 돌이 있고, 먼 산에는 희미한 남색 그림자. 녹색 활엽수와 짙은 녹색의 침엽수가 어우러지고 있다. 산과 물로 둘러싸인 평지에 조용한 마당이 있다. 울타리 안에는 예닐곱칸짜리 초가집이 있고, 마당 밖에는 개가 어슬렁거리면서 집을 지키고 있다. "왈왈왈!" 산장의 고요함을 깨는 개짖는 소리가 들리는 것 같다. 이런 전원생활은 도연명陶淵明의 싯구를 생각나게 한다. "골목 깊은 곳에서 개짖는 소리가 들리고, 뽕나무 넘어진 곳에서 닭우는 소리 들리네."

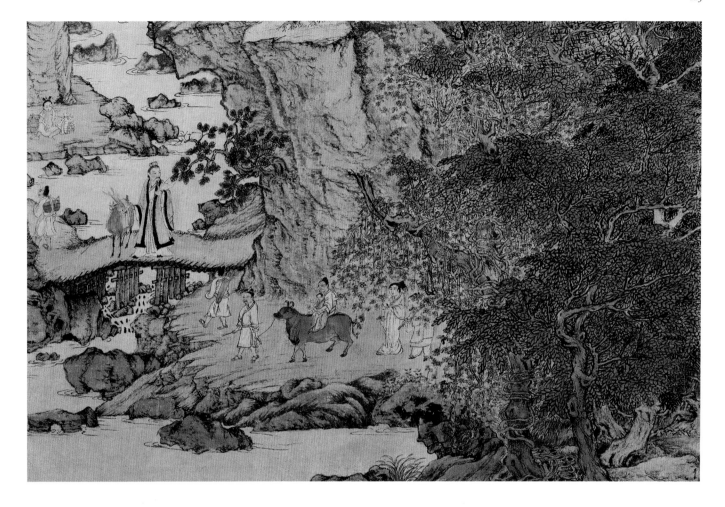

❶ 〈산거도山居圖〉의 일부
　원나라, 전선錢選, 약 720년 전
❷ 〈갈치천이거도葛稚川移居圖〉의 일부
　원나라, 왕몽王蒙, 약 640년 전

## 마음 속의 유토피아를 찾아서

　　그림 속에 있는 조그마한 다리 위에 서 있는 사람은 진晉나라 도사 갈홍葛洪(자는 치천稚川)이다. 그는 남색 도포를 입고 손에는 깃털 부채를 들고 있다. 또 사슴 한 마리를 끌고 느긋하게 고개를 돌려 구경하고 있다. 그의 뒤로는 고금古琴을 맨 서동書童, 소를 끄는 하인이 뒤따르고 있는데, 소의 등에는 갈홍의 모친과 아이가 타고 있다. 맨 뒤에 있는 사람은 그의 처와 여자 하인 등이다. 이것은 갈홍이 온 가족을 데리고 광동 나부산羅浮山으로 이사하는 모습이다. 그는 나중에 그 곳에서 도를 닦았고, 도교道敎의 명저작 〈포박자抱朴子〉를 썼다.

　　그림 속의 험산준령과 구부구불한 길, 오른쪽의 촘촘한 남색 나무 등은 그림을 안정되고 고요하게 보이도록 해 준다.

## 뺏어먹는 맛

그림 왼편에 긴꼬리딱새 세 마리가 풀밭에서 살이 오른 벌레 쟁탈전을 하고 있다. 서로 양보할 생각은 없어 보인다. 긴꼬리딱새는 꼬리가 길고 높이 솟구쳐 있고, 중간의 두 꼬리는 몸의 네다섯 배에 달한다. 모양이 띠 모양을 하고 있어 새의 이름도 여기에서 유래한 것이다.

그림 속의 긴꼬리딱새는 몸색깔이 금속 광택이 나는 짙은 남색이고, 목 부위의 깃털 색깔은 더욱 짙은 남색이다. 재밌는 것은 나이가 들면 전체 깃털 색이 모두 백색으로 변한다는 것이다.

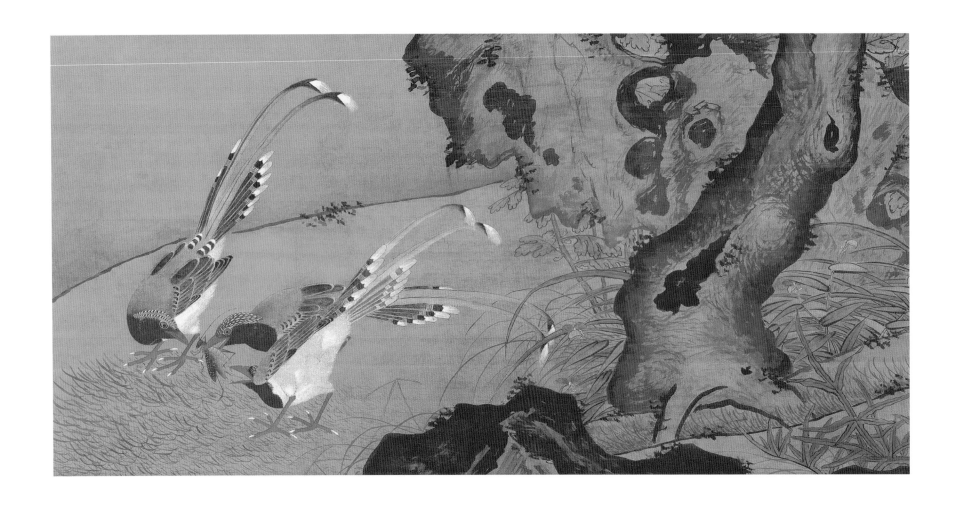

# 내 생각에는 당신이 제일 예뻐

오대五代 시기 전촉前蜀의 후주後主 왕연王衍의 후궁들을 그린 것이다. 화려한 옷을 입은 미모의 여성 두 사람이 술을 마시고 있다. 술잔을 든 남색 옷을 입은 사람이 녹색 옷을 입은 시녀에게 술을 따르게 하고 있다. 그녀의 옆에 있는 여성은 이미 취했는지 더 이상 마실 수 없다고 하고 있다.

당인唐寅은 미인 그림의 고수이다. 그림 속에서 정면에 서 있는 두 사람은 갸름한 얼굴에 눈썹이 가늘고 예쁜 입술은 붉은 앵두 같다. 이렇듯 섬세하고 아름다운 용모가 바로 당인 마음 속에 가장 아름다운 여성의 모습이었다.

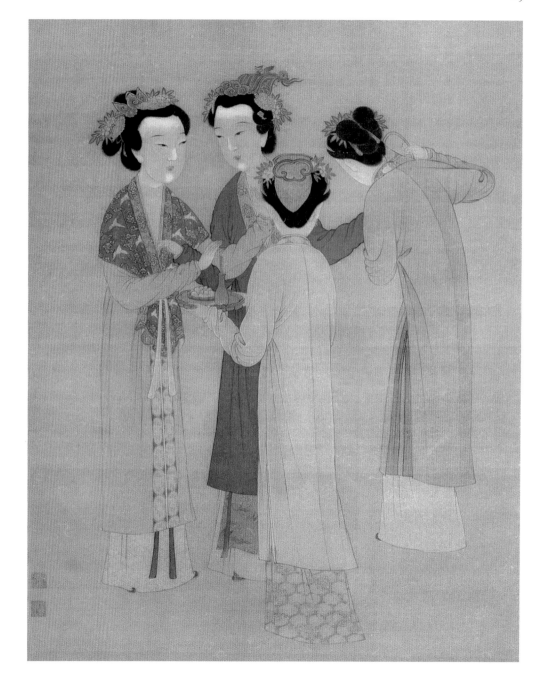

| ❶ | ❷ |
|---|---|

❶ 〈계국산금도桂菊山禽圖〉의 일부　명나라, 여기呂紀, 약 510년 전
❷ 〈왕촉궁기도王蜀宮妓圖〉의 일부　명나라, 당인唐寅, 약 490년 전

## 울려퍼지는 아름다운 음악 소리

햇빛이 아주 좋은 날, 후궁後宮의 여성들이 악기를 가지고 나와 연주를 한
다. 아름다운 음악이 울려퍼지자 남색 옷을 입은 두 궁녀가 춤을 추기 시작
한다. 옆에서 구경을 하는 사람도 있고, 박수를 치며 호응하는 사람도 있다.
또 급하게 달려온 사람도 있다.… 보자. 왼쪽에서 춤추는 사람의 뒷모습이
앞에서 봤던 〈한희재야연도韓熙載夜宴圖〉에 나오는 육요모六幺舞 추는 왕옥
산王屋山이 아닌가?

이 그림은 구영仇英의 대표작으로. 인물이 많지만 그 모습이 모두 다르고
화폭이 5미터에 달한다.

## 화가가 생각내낸 나무

그림에서 가까운 경치는 남색입니다. 남색 돌, 남색 나뭇가지, 그리고 남
색 나뭇잎까지. 대장연大自然에는 사실 남색 나무는 없다. 이건 화가가 상상
해낸 것이다.

남색 나무와 붉은 잎 뒤에는 짙게 깔린 운무雲霧가 있고, 초가집이 보일 듯
말 듯 하다. 화가는 간단하게 붓을 몇 번 놀려 집의 윤곽을 그려냈다.

더 먼 곳에는 산봉우리가 구름을 뚫고 튀어나와 모습을 드러내고 있다.
산 위에는 녹색 점들이 촘촘하게 찍혀 있다. 숲이 우거졌다는 것을 표현한
것이다. 비가 내린 뒤에 맑게 개인 세상을 보여주고 있다. 만물이 비에 씻겨
진 이후에 색이 더욱 선명해진다.

❶ ❷　　❶ 〈한궁춘효도漢宮春曉圖〉의 일부　명나라, 구영仇英, 약 470년 전
❷ 〈방고산수책팔개仿古山水冊八開·방양개仿楊開〉
명나라, 동기창董其昌, 약 390년 전

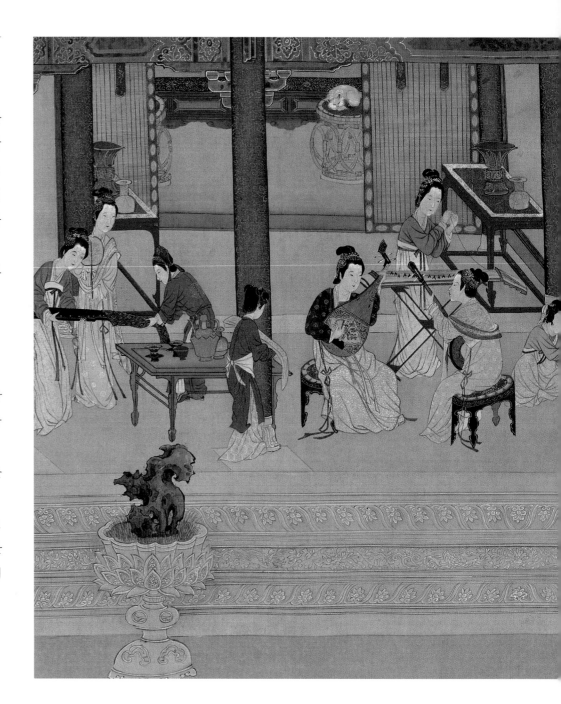

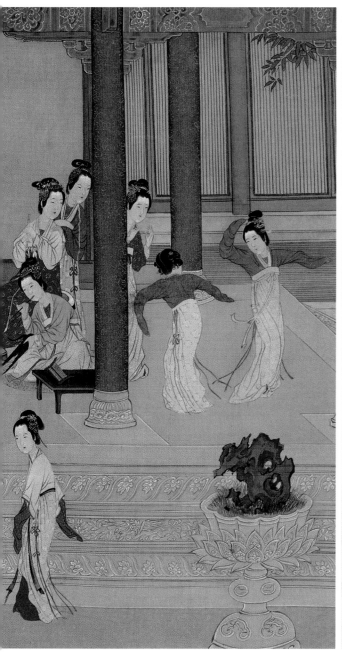

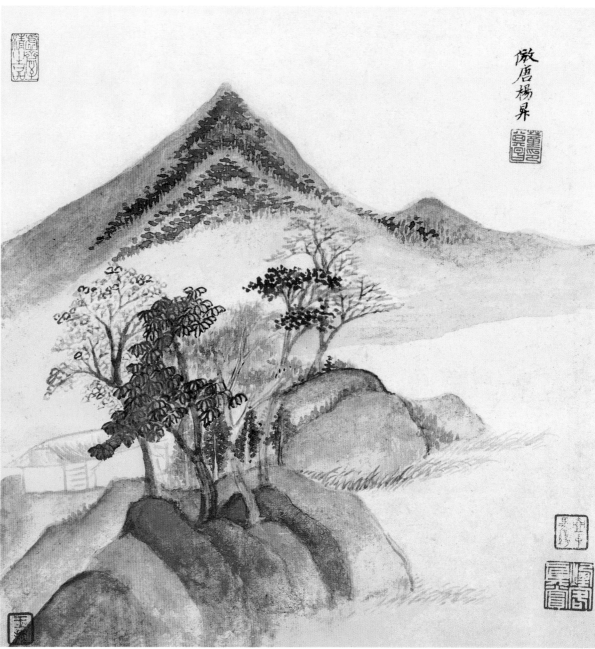

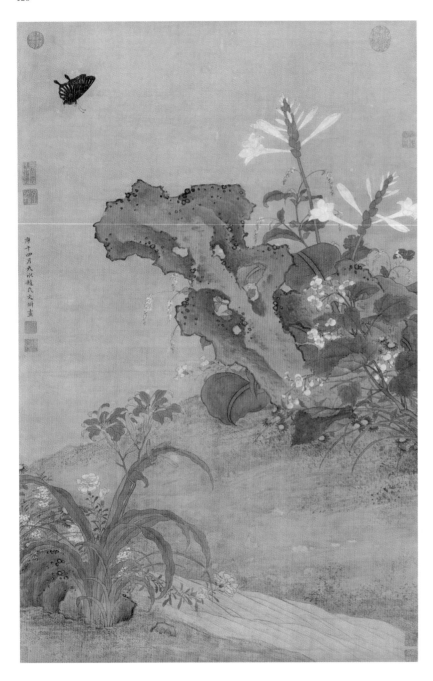

## 접련화蝶戀花

　명나라 여류 화가 문숙文俶의 화조도로서, 모든 세부 묘사는 또렷하게 이루어졌다. 기이하게 생긴 남색 돌을 둘러싼 꽃과 풀은 쉽게 분간이 된다. 키가 큰 흰색 꽃은 옥잠玉簪이고, 고개를 숙이고 있는 분홍색 꽃은 붉은 여뀌, 잎이 넓은 해당화.…

　그녀는 우연히 기이한 꽃과 풀이나 벌레나 나비를 보면 그림을 그렸다고 한다. 그 그림들을 모아 두터운 그림책을 만들었다. 그녀의 그림 솜씨가 뛰어났던 것은 당연한 일이다.

## 원앙이 부럽지, 신선이 부럽지 않네

　연못 한 쪽에 연잎이 우산처럼 덮여 있다. 물 위에는 가느다란 물보라가 일으킨 부평초가 목걸이처럼 예쁩니다. 한 쌍의 원앙이 짝을 지어 놀고 있다. 목과 날개의 남색 깃털이 매우 아름답다. 자세히 보면 오른쪽에 있는 원앙 옆에 청개구리가 연잎에 엎드려 있어 색깔이 연잎과 같아서 자세히 봐야만 구별할 수 있어요. 아주 잘 숨어서 벌레를 노려보면서 공격 준비를 하고 있다.

| ❶ | ❷ |
|---|---|

❶ 〈추화협접도秋花蛺蝶圖〉의 일부　명나라, 문숙文俶, 약 380년 전
❷ 〈하화원앙도荷花鴛鴦圖〉의 일부　명나라, 진홍수陳洪綬, 약 380년 전

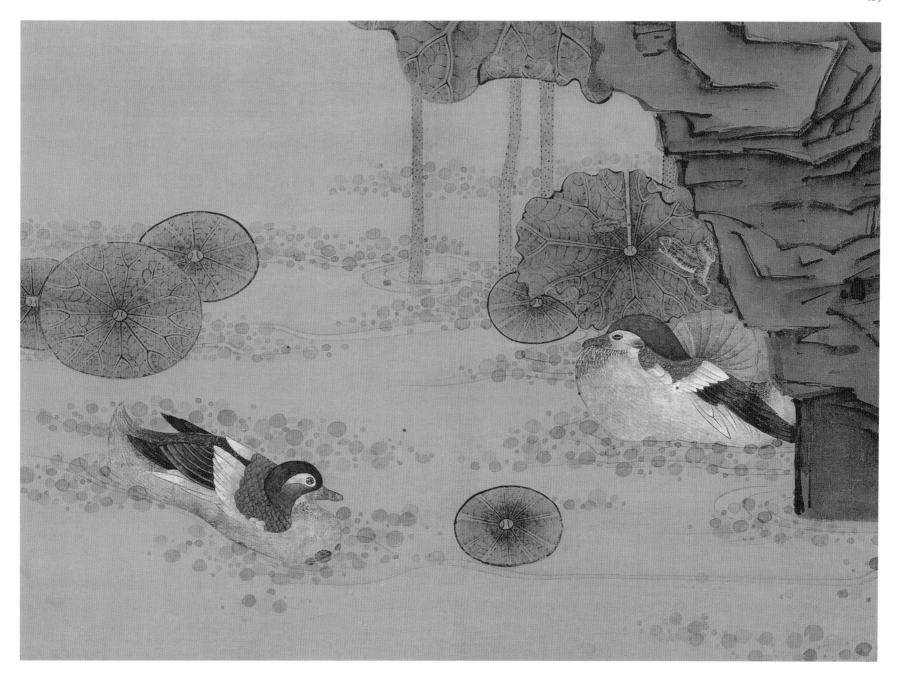

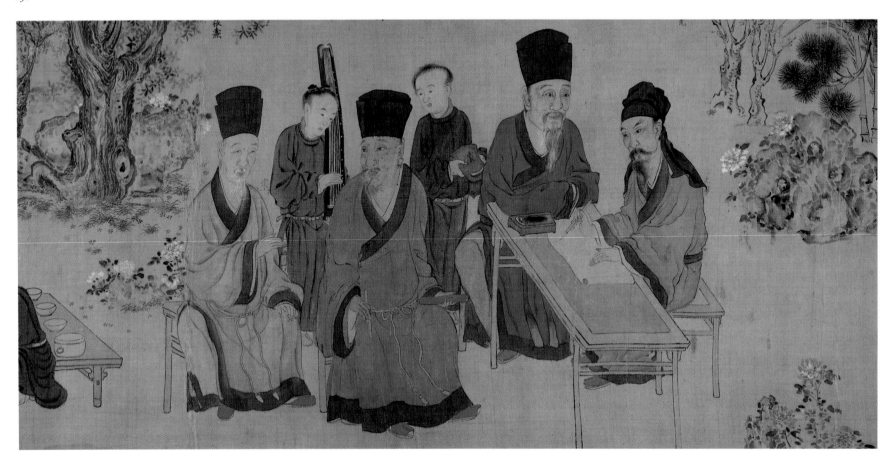

## 누가 사마광司馬光인가?

❶ 〈기영승회도耆英勝會圖〉의 일부　명나라, 작가 미상, 약 370년 전
❷ 〈괴영당도槐榮堂圖〉의 일부　청나라, 오력吳歷, 약 300년 전

왕안석王安石은 북송北宋의 대문호大文豪이자 정치가이다. 그는 변법혁신變法革新을 주장했지요. 정국공鄭國公 부필富弼은 그와 정견政見이 맞지를 않아 병을 핑계로 낙양洛陽으로 낙향하였다. 낙양에서 부필은 열세 명의 명사를 불러 술을 마시고 시를 지었는데, 이 모임을 낙양기영회洛陽耆英會라 불렀다.

옛날 사람들은 60세 이상의 나이를 기耆라고 불렀다. 기영耆英은 바로 덕망이 높은 노인을 말하는 것이다. 이 모임에서 나이가 가장 어린 사마광司馬光이, 바로 어린 시절 항아리를 깨서 사람을 구한 사마광이 이미 63세가 되었던 것이다.

그림에서 남색 또는 녹색 옷을 입은 몇 명의 노인 가운데 누가 사마광일까? 오른쪽에 있는 가장 젊은 사람인 듯하다. 그는 붓을 잡고 〈낙양기영회서序〉를 쓰고 있다.

## 누가 사마광인가?

오력吳歷은 청나라 초기의 유명 화가로서, 화풍이 기백이 넘치고 웅혼한 인물이다. 그는 허청서許靑嶼라는 친구가 있었는데, 그 집을 해영당槐榮堂이라 불렀다. 그 이유는 무엇이었을까? 허청서의 아버지가 4세 때에 그의 어머니가 마당에 직접 해槐나무를 심고 아들에게 "나무가 자라서 나뭇잎이 집을 덮으면 그 때가 바로 네가 벼슬을 할 때"라고 말했다고 한다. 나중에 어머니의 말은 사실이 되었고, 허씨 집안의 흥망성쇠도 해나무의 번성과 말라죽음에 따라 변화되었다.

그림에는 푸른 산이 자리잡고 있고, 푸른 대나무가 우거져 있으며, 집은 산에 의지해서 지어졌다. 마당에 있는 해나무는 이미 무성하게 자라나서 집을 덮고 있다. 노부인이 집안에 있는 의자에 앉아 있고, 벼슬아치가 되어 사모관대紗帽冠帶를 쓴 아들이 그녀 앞에 서서 가르침을 듣고 있다.

## 동쪽 울타리 밑에 있는 국화꽃을 따면서 느긋하게 남산을 바라보네

도연명陶淵明은 국화에 관해 많은 시구절을 남겼다. 예를 들어 "소나무 국화가 여전히 남아 있네"나 "가을 국화의 아름다운 빛깔"이나 "아름다운 국화가 숲속에서 밝게 피었네" 등이 그 것들인데, 더욱이 "동쪽 울타리 밑에 있는 국화꽃을 따면서 느긋하게 남산을 바라보네"는 천고 千古의 명구名句이다. 그는 가을 서리를 이겨내는 국화의 품성을 빌어 자신의 청고淸高(사람됨이 맑고 고결高潔함)함을 표현했다.

석도는 도연명을 존경하여 〈도연명시의도陶淵明詩意圖〉를 그렸다. 이 그림은 '느긋하게 남산을 바라보네'의 정서를 아름답게 말해주고 있다. 그림은 인물, 꽃잎 외에 거의 전부를 남색 물감으로 칠했다. 울타리 안에 황색 국화가 떼지어 있고, 도연명은 꽃더미 속에 서서 한 송이를 따서 감상하고 있다. 그리고 먼 곳의 푸른 산이 바로 아름다운 남산南山이다.

## 수렴청정하는 태황태후

서기 1085년, 송나라 신종神宗이 병으로 세상을 떠나고 새로 등극한 철종哲宗은 8세에 불과했다. 태황태후 고高씨는 유지를 받들어 수렴청정을 시작했다. 그녀는 부지런하고 청렴한 사람이었고, 온갖 노력을 기울여 소황제小皇帝를 도와 나라를 다스렸다. 그녀의 수렴청정 8년 동안 정치는 깨끗해졌고, 나라는 안정되었다. 역사서에서는 그녀를 '여자 요순堯舜'이라고 칭찬했다.

그림에는 고태후를 직접 그리지는 않았다. 하지만 그녀의 청렴함을 그렸다. 진상하는 예물에 대해 쟁반에 받쳐 들여온 것이든 궤짝에 담아온 것이든 그녀는 모두 여관女官을 불러 거절하고 있다. 가장 눈길을 끄는 것은 남색 가산假山(정원 등을 꾸미기 위해 만든 산의 모형물), 영롱함을 내뿜는 구멍은 깊이감을 느끼게 한다.

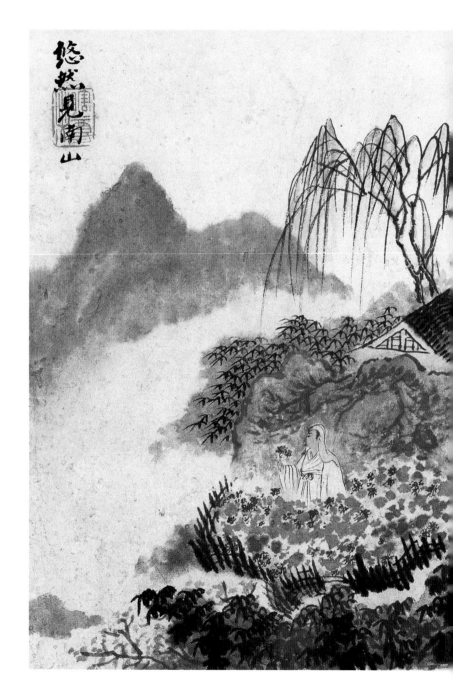

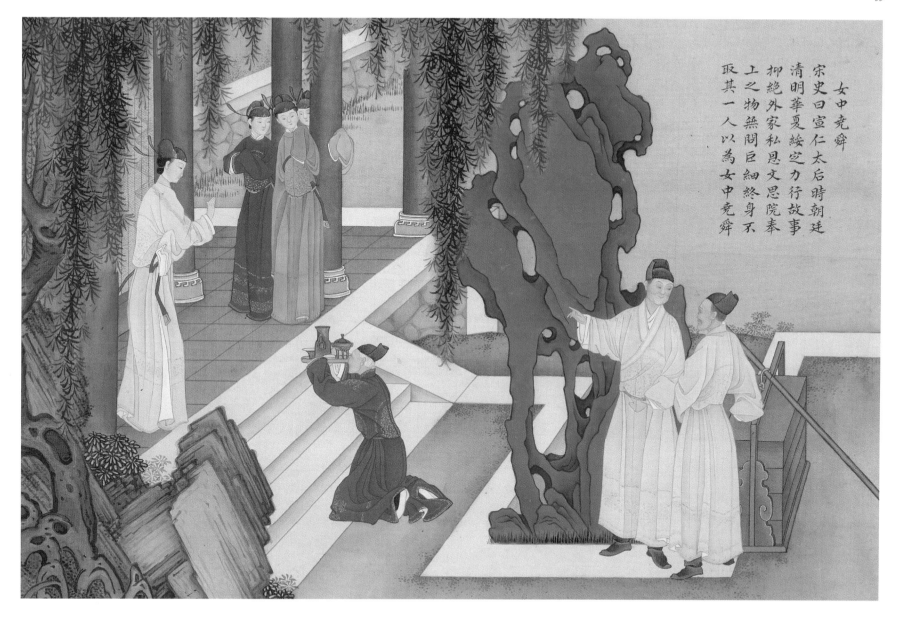

女中堯舜
宋史曰宣仁太后時朝廷
清明華夏綏定力行故事
抑絕外家私恩文思院奉
上之物無問巨細終身不
取其一人以為女中堯舜

❶ 〈도연명시의도陶淵明詩意圖·유연견남산悠然見南山〉　청나라, 석도石濤, 약 300년 전
❷ 〈역조현후고사도歷朝賢后故事圖·여중요순女中堯舜〉　청나라, 초병정焦秉貞, 약 300년 전

❶ 〈기은도紀恩圖〉의 일부　청나라, 장백룡張伯龍, 약 300년 전
❷ 〈사계화조도병四季花鳥圖屏〉의 일부　청나라, 진매陳枚, 약 290년 전

## 총애를 받아도 겸손함을 잃지 않는 표정

청나라 초기에 대장大將 양첩楊捷이 삼번三藩 토벌에 참가하여 대만臺灣을 접수하고, 준갈準噶(현재 신장新疆자치구 톈산天山산맥 북쪽지역)을 정벌하는 등 여러 차례 중요한 전투를 벌여 공을 세웠다. 그가 세상을 떠난 뒤에 손자 양주楊鑄가 그 직무를 이어받았다. 서기 1714년에 양주가 강희康熙 황제皇帝를 따라 하북河北 승덕承德의 피서 산장에 갔는데, 황제는 그에게 배를 타고 연꽃을 감상할 수 있도록 해주었다.

장백룡張伯龍은 당시 수행했던 궁정화가였다. 그는 황제가 특별한 은사를 베푼 상황을 그렸다. 그래서 제목을 〈기은도紀恩圖〉라고 한 것이다. 그림에서 버드나무는 한들거리고, 연잎은 덮여 있다. 붉은 모자에 남색 두루마기를 입은 양주가 배에 앉아 있는데, 그는 기쁘면서도 어색한 모습을 하고 있다.

## 까치 두 마리

두 줄기 억센 나뭇가지가 그림 왼쪽에서 오른쪽으로 뻗어 있고, 가지 위 듬성듬성한 단풍과 나무 아래 막 피어난 국화가 깊은 가을이라는 사실을 알려준다. 국화 향기는 아주 예쁜 붉은색 부리를 가진 남색 까치를 불러왔다. 왼편 아래쪽 꽃무더기 속에서 고개를 들고 바라보고 있고, 그 까치의 시선을 따라 우리는 다른 까치가 막 나뭇가지에 앉아 붉은색 발로 가지를 움켜쥐는 것을 볼 수 있다. 짝꿍을 찾기 위해서 그 몸은 아래로 기울어지고 남색의 긴 꼬리는 이 때문에 높이 올라간다.

한 마리는 올려다보고, 다른 한 마리는 내려다 보고 있다. 한 마리는 왼쪽으로 돌아보고, 다른 한 마리는 오른쪽으로 돌아보면서 서로 부르는 모습이 생동감 넘치게 묘사되어 있다.

## 누구나 숨바꼭질을 좋아해요

그림은 부잣집 뒷마당으로 아이들이 한창 숨바꼭
질 놀이를 하고 있는 중이다. 엄마는 태호석太湖石 위
에 앉아서 두 손으로 남색 옷을 입은 꼬맹이의 눈을
가리고 있다. 비녀를 꽂은 하녀가 그녀의 뒤에 서서
부채를 부치고 있다. 다른 5명의 꼬마 친구들은?

하나는 엄마 뒤에 숨어서 머리를 내밀고 보고 있
다. 왼쪽에 있는 친구는 큰 나무 뒤로 숨으러 갔다. 오
른쪽에 있는 친구는 이미 가산假山 모퉁이에 이미 잘
숨었다. 앞에 있는 남색옷을 입은 친구는 손발을 구르
며 뒤돌아보면서 가장 먼 곳으로 숨으려고 한다. 마지
막 한 친구는 대담한지 숨지도 않고 반대로 눈을 가린
친구를 건드리고 있다.

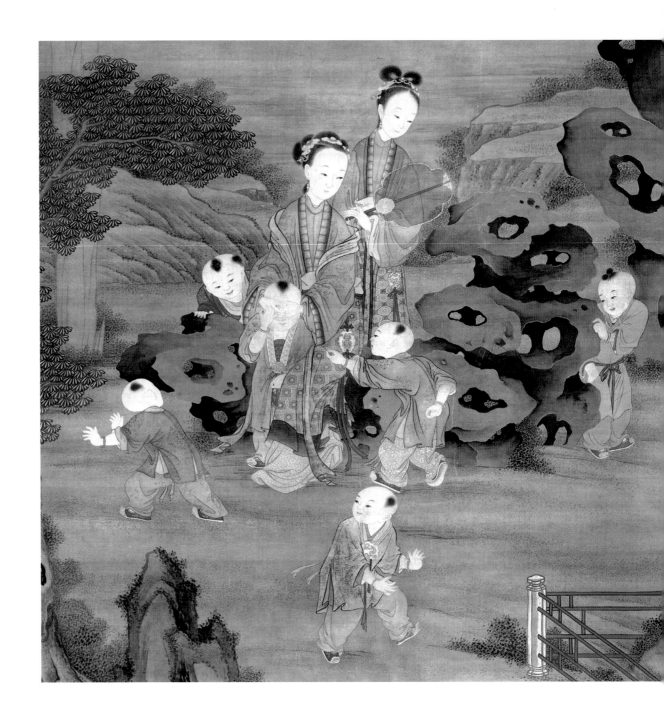

〈영희도嬰戱圖〉의 일부   청나라, 왕박王朴, 약 280년 전

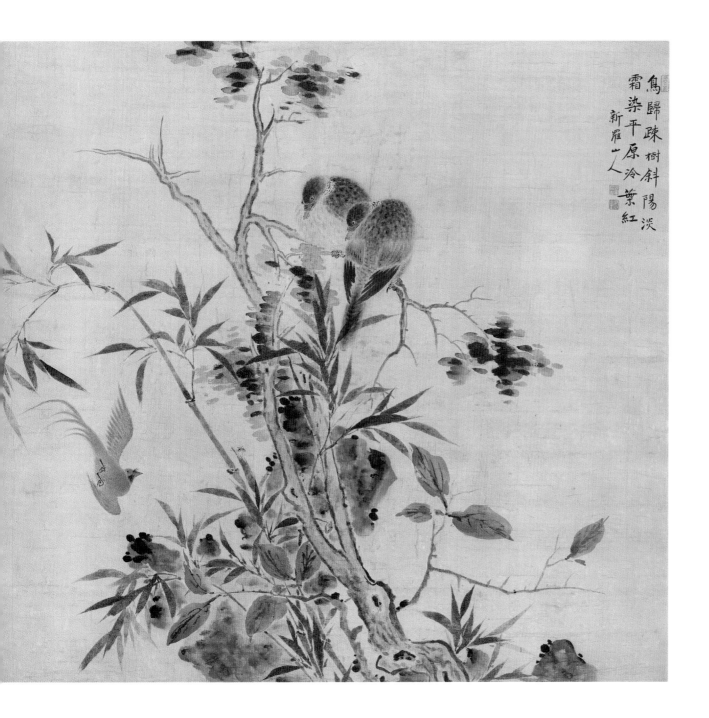

## 나뭇가지 위의 새 두 마리

늦가을을 그린 그림으로, 우뚝 선 남색 돌 위에 대나무가 듬성듬성 있고, 단풍이 드물 게 남아 있다. 가지 위에는 두 마리 새가 있 다. 한 마리는 우리 쪽을 향하고 있고, 다른 한 마리는 우리를 등지고 있다. 고개를 움츠 리고 함께 몸을 부비고 있다. 대나무 잎 아 래에 붉은 색 새가 공중으로 날아오른다. 내 려앉을 곳을 찾는 것 같다. 하지만 나뭇가지 에는 새 두 마리가 살고 있다.

전통 화조花鳥 화가畫家는 붓을 많이 놀려 정밀하게 그려내고 있다. 하지만 화엽華品은 대담하고 창조적으로 새 깃털의 질감을 색 채감 있게 그려내고 있다.

〈소수귀금도疏樹歸禽圖〉의 일부  청나라, 화엽華品, 약 260년 전

❶ 〈화훼십개花卉十開·견우화牽牛花〉의 일부
　청나라, 이선李鱓, 약 260년 전
❷ 〈보상관음도寶相觀音圖〉의 일부
　청나라, 정관붕丁觀鵬, 약 250년 전

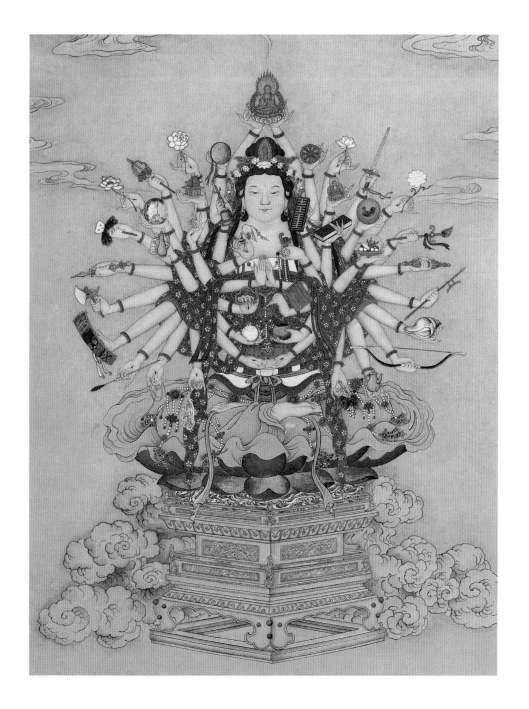

## 곳곳에서 피어나는 견우화

강남江南에는 비가 많이 내린다. 여름날 아침 한바탕 비가 내린 후에 물을 잔뜩 머금은 대나무 울타리 위에 나팔꽃이 피어났다. 남색 꽃은 조그만 나팔 같아서 새로운 날을 맞이하는 호각을 불이고 있다. 하지만 이런 꽃은 너무나 평범해서 이전에는 그림에 많이 등장하지 않았었다.

이선이선李鱓은 매우 개성이 넘치는 화가로서 생활과 밀접한 관계가 있는 것들을 그림으로 그렸다. 무, 배추, 완두, 청개구리 등을 모두 재미나게 그렸다. 그의 붓에서 그것들은 어디에서나 볼 수 있는 나팔꽃처럼 꾸미지 않고 소박하게 그려졌다.

## 천수천안관음보살

불교의 논법에 따르면, '천川'은 무한함과 원만의 의미이다. 따라서 '천수千手'를 써서 무한한 자비를 나타내고, '천안天眼'을 써서 원만한 지혜를 나타낸다. 천수천안千手千眼 관음보살觀音菩薩은 중생의 모든 바람을 만족시켜 준다! 물론 대부분의 관음상은 1,000개의 손과 눈을 가지고 있지 않고, 42개의 손으로 대표한다. 중간에 두 손을 합장한 것을 제외하고, 좌우 20개씩 각각 연꽃, 종, 주판, 책, 도끼, 보검寶劍, 활 등의 보배로운 기구를 들고 있다.

정관붕丁觀鵬은 청나라 유명한 궁정화가로서, 황가를 위해 많은 보살상을 그렸다. 이 그림에서 천수천안 관음은 남색 연화 보좌에 앉아 있고, 허리띠와 상투는 모두 남색이다.

140

## 만송첩취萬松疊翠

임웅任熊은 '해상화파海上畵派'의 유명 화가로서, 그가 그린 〈십만도책十萬圖冊〉은 10폭의 청록靑綠 산수山水 소품이다. 각각의 그림이 모두 '만萬'자로 시작해서 지어진 이름으로, 예를 들어 〈만점청련萬點靑蓮〉, 〈만권시루萬卷詩樓〉, 〈만장공류萬丈空流〉 같은 것들이다. 모두 화가의 의도가 잘 표현되어 있다.

그림에는 높은 산 속의 숲, 남색 산비탈에 촘촘하게 자라난 녹색 소나무가 있다. 비록 폭포가 오른쪽 절벽에서 떨어지고 있지만 주된 그림은 여러 겹으로 매우 빽빽하다.

## 공자孔夫子의 가방

'서鼠'와 '서書'는 발음이 비슷해서 민간의 많은 고사와 속담 중에서 쥐와 책의 인연이 남다르다. 예를 들어, 학자가 "쥐가 가방에 구멍을 낸다"고 하면 문구에 얽매인다咬文嚼字는 뜻이고, 상인이 "쥐가 가방에 들어갔다"고 하면 본전을 손해보았다蝕本는 뜻이다.

임훈任薰은 임웅任熊의 동생으로, 공자의 가방을 그렸다. 그림에서는 남색 옷을 입은 공자와 커다란 가방이 등장한다. 그림 제목 '자서子鼠'가 왜 붙었을까?

❶ ❷

❶〈십만도책十萬冊·만송첩취萬松疊翠〉
청나라, 임웅任熊, 약 160년 전
❷〈생초인물도책生肖人物圖冊·자서子鼠〉
청나라, 임훈任薰, 약 120년 전

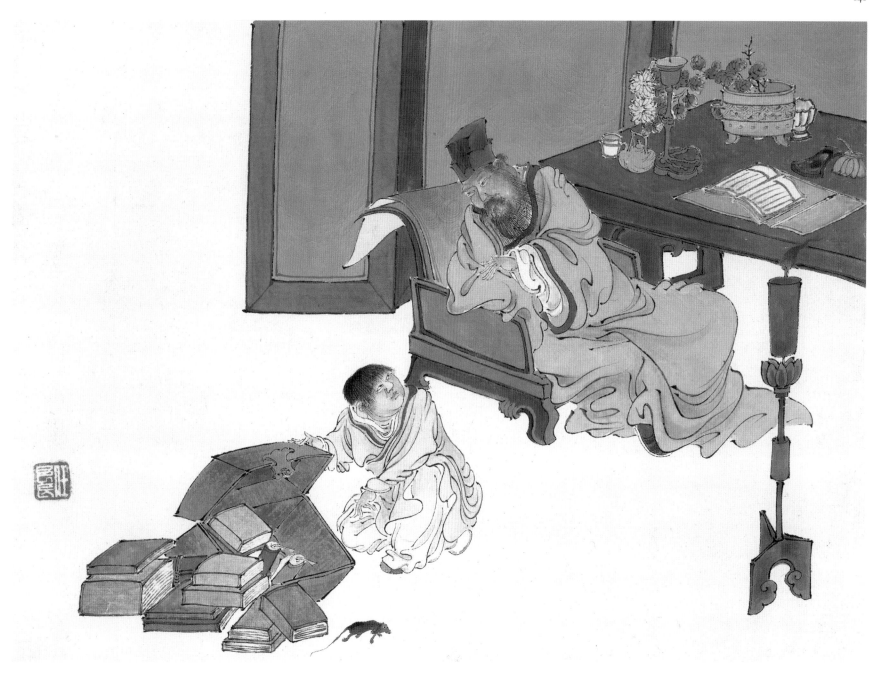

## 황학루에서 옥피리를 불고, 강성의 오월 매화꽃은 지네

멀리 산이 보이고, 가까이에 나무가 있으며, 그 사이로 강물이 흐른다. 이것은 산수화의 고전적인 구도이다. 가까운 곳에 있는 누각樓閣에 나란히 늘어선 남색 기와가 생선 비늘처럼 보인다. 누각 위에는 두 사람이 앉아 있는데, 한 사람은 피리를 불고 다른 한 사람은 옆에서 조용히 듣고 있다. 누각 아래쪽에 있는 나무들에서는 꽃가루가 날리고 있다. 양쪽의 파란 산들이 둥근 만두처럼 사랑스럽다.

그림은 차분하면서도 소박하고 친근한 온정이 넘쳐나서 이백李白의 명구名句를 생각나게 합니다. "황학루에서 옥피리를 불고, 강성의 오월 매화꽃은 지네"

## 빛이 어둑어둑하여 해가 서산으로 지려 하는데, 외로운 소나무를 어루만지며 서성거리고 있구나.

서비홍徐悲鴻 선생은 일생동안 중국화와 서양화의 융합에 힘을 기울였다. 하지만 이 그림은 분명히 도연명陶淵明의 〈귀거래사歸去來兮辭〉에 보내는 그의 존경임이 분명하다. "늙은 몸은 지팡이를 짚고 돌아다니다 쉬면서, 때때로 머리들어 먼 하늘을 바라보니, 구름은 무심히 산봉우리에서 돌아나오고, 새는 날다가 지치면 둥지로 돌아올 줄을 아는데, 빛이 어둑어둑하여 해가 서산으로 지려 하는데, 외로운 소나무를 어루만지며 서성거리고 있구나.…" 이것이 중국 문인의 이상적인 경지이다.

그림에 나오는 남색 옷을 입은 이 은사는 고개를 들어 먼 곳을 바라본다. 흰 구름이 자연스럽게 산봉우리에서 돌아나오고, 날다가 지친 새들도 둥지로 돌아가는 것을 아는데, 햇빛은 점점 어두워지면서 서산으로 지려 하고 있다. 지금 그는 소나무를 어루만지면서 오랫동안 떠날 생각이 없다.…

❶　❷　❶ 〈석문이십사경石門二十四景·체루취적棣樓吹笛〉　근현대, 제백석齊白石, 약 100년 전
❷ 〈귀거도歸去圖〉의 일부　근현대, 서비홍徐悲鴻, 약 60년 전

중 국 화
물 감 의
남 색

**군청群靑**
청금석靑金石을 갈아서 가루로 만들
어서 얻는데, 가장 오래되고 가장 산
뜻한 파란색 물감이다.

**석청石靑**
석청석을 가루로 만들어서 얻는다.

**장청藏靑**
티베트산 석청석으로 갈아서
만든 것으로 알갱이가 많다.

**천청天靑**
석청석의 연한 색층을 곱게 갈아 얻
으며, 담청색을 보인다.

**공청空靑**
속이 비고 소귀나무처럼 생긴 특이한
석청석을 가는데, 색깔이 화려하다.

**화청花靑**
쪽잎을 담근 물과 석회를 골고루 섞고,
다시 말리고, 갈고, 젤라틴을 넣어 얻
는 파란색 물감.

# 강남을 그리며

당나라唐·백거이白居易

江南好, 風景舊曾諳。

日出江花紅勝火, 春來江水綠如藍。

能不憶江南?

강남이 좋았더라, 그 옛날 풍경 눈에 선하네.

해가 뜨면 강변의 꽃은 불보다 더 붉고

봄이 오는 강물은 짙은 푸른빛 같았다네.

어찌 강남을 기억하지 않겠는가.

# 추의현진자어가追擬玄眞子漁歌(2)

송나라宋·조처담趙處澹

雨晴山色靜堆藍, 橋外人家分兩三。

緣岸北, 遠溪南, 片片閒雲趁落帆。

비 그치니 산색은 푸른 빛을 더하고, 다리 밖 인가는 둘셋으로 나뉘어 있네.

기슭 북쪽을 따라 시내물은 멀리 흘러가고 구름은 돛대위로 떨어지네.

## 녹색

중국 회화에서 녹색은 특별한 위치를 차지한다. 어떤 중국화에서는 청록산수青綠山水라고도 부른다! 청록산수화는 석청石青, 석록石綠으로 금빛 찬란한 금수강산을 그려내기도 한다. 음양, 맑은 날, 저녁 노을 등을 표현한다. 가장 유명한 것으로는 북송北宋의 천재 소년少年 왕희맹王希孟의 〈천리강산도千里江山圖〉이다.

석록은 녹색 물감 가운데 가장 흔하게 쓰는 것으로서, 풍경화에서 수목과 돌을 그릴 수 있고, 꽃잎, 줄기를 그릴 수도 있으며 공작새의 녹색 깃털을 그릴 수도 있다. 어떤 녹색은 우리가 시험 삼아 직접 만들 수도 있다. 느티나무꽃을 따서 물에 끓인 후에 잘 빻아서 헝겊으로 즙을 짜내면 된다. 아직 피지 않은 느티나무꽃술을 따서 만든 것이 연녹색이고, 이미 피어난 것으로 만든 것이 황록색이다.

이제 우리는 이 아름다운 녹색 그림을 자세하게 살펴볼 것이다. 푸른 나무와 파란 대나무로 둘러싸인 호수에서 흰색 거위가 노니는 모습, 청록 소나무 숲속의 자그마한 다리에서 겁먹은 새끼 노새, 녹색옷을 입은 남자가 수레 가득히 실어온 각종 상품, 녹색옷을 입은 아이가 소고小鼓를 흔들면서 넘어진 동생을 약올리는 장면, 녹색 두루마기를 걸치고 금색 갑옷을 입은 장군의 위풍당당한 모습, 녹색 승복을 입고 발 아래 연꽃이 피어난 보살의 모습 등등 …

## 용감한 아홉색깔 사슴

인도 갠지스 강가에 아름다운 아홉색깔 사슴이 살았다고 한다. 어느 날 그 사슴은 용감하게 물에 빠진 사람을 구해냈고, 그 사람에게 자기를 봤다는 것을 비밀로 해달라고 했다. 물에 빠졌던 사람은 그렇게 하겠다고 했다. 뜻밖에 이 배은망덕한 사람은 왕에게 달려가 일러바쳤고, 병사들을 데리고 와서 아홉색깔 사슴을 잡아가려고 했다.

포위된 아홉색깔 사슴은 있는 힘껏 왕 앞으로 뛰어갔다. 왕은 머리에 면류관冕旒冠을 쓰고 있었고, 몸에는 녹색 수건을 두르고 있었다. 또 왕 뒤에는 매우 아름다운 녹색 말이 있었다. 아홉색깔 사슴은 상황을 설명했다. 왕과 병사들은 모두 듣고 감동했다. 결국 그 배은망덕한 사람은 벌을 받게 되었다.

## 좋은 만남은 다시 가지기 어렵고, 즐거움은 끝나지 않았네

미앙궁未央宮은 서한西漢 황제의 궁전이다. 장안성長安城 서남쪽 지대가 높은 용수원龍首原에 자리잡고 있다. 녹색 산으로 둘러싸여 있고, 황가 원림園林의 태액지太液池이다. 연못에는 아름다운 용선龍船이 큰 다리를 지나가고 있고, 다리 위에는 사람들이 황제를 둘러싸고 있다. 황제는 몸을 일으켜 산수간을 오가는 용선을 감상하고 있다.

'미앙未央'이라는 단어는 〈시경詩經 소아小雅〉의 '야미앙夜未央' 즉, '밤이 아직 끝나지 않았다'는 의미이다. 미앙궁은 '끝나지 않았다'는 길한 의미를 담고 있고, 부귀영화가 끝나지 않았고, 재앙이 없이 평안하며, 즐거움이 오래 갈 것이라는 것을 나타낸다.

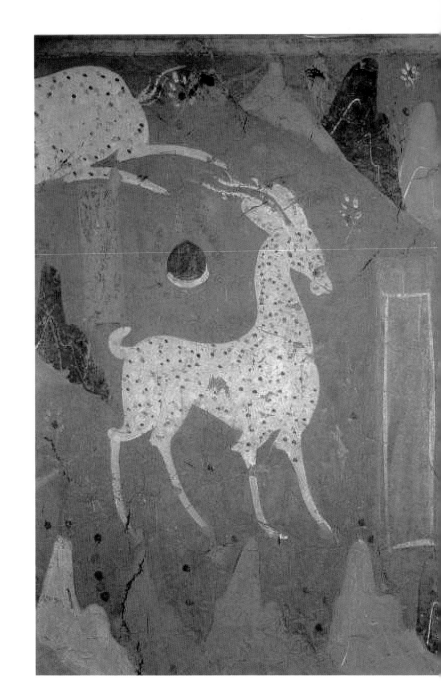

❶ ❷ ❶ 둔황 막고굴 257호 〈구색 녹본생도九色鹿本生圖〉의 일부  북위北魏, 약 1500년 전
❷ 《장안궁궐도책長安宮闕圖冊》〈미앙궁未央宮〉  당나라, 이사훈李思訓, 약 1300년 전

서두르지 말고 쉬자

이 그림은 안사(安史)의 난(亂)에 당명황(唐明皇)(당나라 현종의 다른 이름)을 따라 도망치는 운송 대열이다. 지키기가 하늘로 오르는 것만큼 어렵다는 촉도(蜀道)(중국 쓰촨성(四川省)으로 통하는 극히 험준한 길) 산길을 걷어던 뒤에 그들은 녹색 숲속와 조각에 도착해서 마침내 쉴 수 있게 되었다. 가장 멀리 있는 사람이 바지를 벗고 시냇가에 앉아 있다. 이미 물속에서 발을 다 씻고 시원함을 만끽하고 있는 듯하다. 오른쪽에 있는 사람은 바위를 등지고 앉아 있고, 손으로 아픈 다리를 만지고 있다. 다른 몇 사람은 말과 낙타 등에서 무거운 짐을 내려주고 있다. 이미 짐을 벗은 말들은 쉬면서 풀을 뜯기 시작했고, 그 중의 한 필은 바닥에 벌렁 누워 있다.

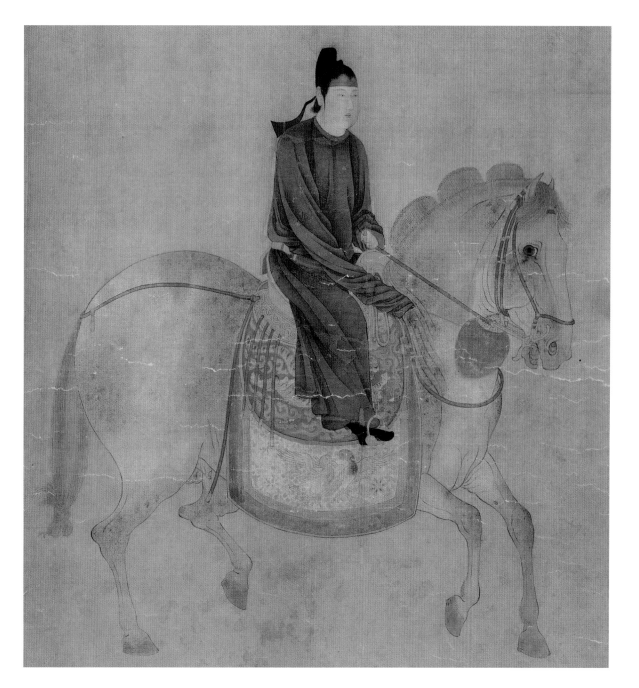

## 남장을 한 현대 여성?

봄나들이 나온 대열에서 앞장선 것은 녹색 두루마기를 입은 기사이다. 누군가는 말하길, 그녀는 남장을 한 괵국虢國의 부인인 것 같다고 한다. 이 기사를 가만히 보면, 얼굴은 아름답고 수염이 없으며 가는 눈썹에 붉은 입술을 하고 있다. 게다가 그녀의 말은 아름답게 장식되어 있다. 말의 갈기는 세 가닥으로 묶여 있는데, 이는 당나라 황가皇家의 어마御馬이다.

당나라 여성들은 남장하는 것을 좋아했다. 〈신당서新唐書〉에는 태평공주太平公主가 남장을 한 고사故事가 있다. 괵국의 부인은 이목을 끄는 것을 좋아하는 성격으로, 녹색 두루마기를 입은 기사가 그녀라고 해도 무방하다. 이런 모습이 위풍당당하지 않은가?

❶　　❷

❶ 〈명황행촉도明皇幸蜀圖〉 모사본의 일부
　당나라, 이소도李昭道, 약 1200년 전
❷ 〈괵국부인유춘도虢國夫人遊春圖〉 모사본의 일부
　당나라, 장훤張萱, 약 1200년 전

둔황막고굴 제112호 〈무량수경변지무악觀無量壽經變之舞樂〉 당나라, 약 1100년 전

## 아름다운 둔황敦煌 벽화

은은히 흐르는 신선의 음악, 손에 비파를 든 사람들이 춤을 추기 시작한다. 그녀는 맨발로 몸에는 황색과 녹색이 어우러진 띠는 춤동작과 함께 공중에서 빙글빙글 돈다. 그녀의 목걸이 장식과 팔찌는 춤추는 가운데 달랑거린다.

갑자기 그녀가 손을 들고 발을 뻗으며 한 바퀴 돌고, 비파를 뒤에 놓고 거꾸로 비파를 타는 묘기를 선보인다! 그러자 모두들 감탄해 마지 않고, 화면은 이 순간 정지되고, 시간도 더 이상 흐르지 않는 것 같다. 이것은 돈황 벽화의 가장 아름다운 모습으로 당나라 예술의 영원한 기호이기도 하다.

## 죽림칠현竹林七賢의 모습

위진魏晉 시기時期에 사회는 어지러웠다. 문사文士들은 재능을 펼칠 수가 없었고, 늘 목숨 보전을 걱정했다. 따라서 그들은 술마시고 악기를 연주하며 방탕한 행동으로 고민을 해결하곤 했다. 〈고일도高逸圖〉는 당시 문사들의 분위기를 대표하는 죽림칠현을 그려냈다.

그림에 있는 이 사람은 죽림칠현 가운데 한 사람인 산도山濤이다. 그는 넉넉한 두루마기를 몸에 걸치고 가슴을 드러낸 채로 두 손으로 무릎을 잡고 화려한 방석에 앉아 있다. 눈에는 그윽한 눈빛이 흐른다. 녹색 옷을 입은 시중드는 아이는 고금古琴을 들고 그의 옆에 서 있다. 모습을 보니 잠시 후에 산도가 금(거문고)을 연주하려는 것 같다.

〈고일도高逸圖〉의 일부   당나라, 손위孫位, 약 1100년 전

## 봄바람 속에 말들은 달리고

아름다운 숲속에서 여덟 명의 귀인들이 말을 타고 봄나들이를 나왔다. 그들은
전후좌우로 서로를 부르며 살펴보면서 이른바 '봄바람 속에 말타고 달리고' 있
다. 모두가 의기양양한 모습이다. 대열 제일 앞에 선 사람은 채찍질하면서 달리
기만 하면서 그림 밖으로 튀어나갈 듯하다. 바로 뒤에 있는 녹색 옷의 기사는 갑
자기 뒤를 돌아보면서 채찍을 가로로 잡고 뒤쪽을 본다. 뭔가를 발견한 듯하다.

이렇게 하여 거의 모든 사람의 눈빛은 중간에 있는 녹색 옷의 기사로 향한다.
그가 탄 말은 고개를 숙이는데, 마치 뭐에 걸린 듯하다. 녹색 옷의 기사가 채찍
을 휘두르면서 소리를 지른다.…

## 천 년 전의 중추절中秋節

넓은 강 위에 있는 두 척의 배 위에 채색 깃발이 세워져 있다. 각각의 배에는
한 무리의 사람들이 손에 손을 잡고 마치 찬가를 부르는 듯하다. 기슭에는 또 몇
사람이 노래를 부르고 춤을 추고 있다! 강의 오른쪽 기슭을 보면 사람들이 삼삼
오오 서로를 부르면서 계속 모임에 참가하고 있다.

산을 넘어 녹색 계곡에 인가 몇 채가 있는데, 한 사람이 아이들을 데리고 숲속
에서 등을 밝히고 있다.… 산에 있는 어떤 나무들은 붉은 색을 띠기 시작하고 벌
써 가을이 온 것을 알린다. 이것은 아마도 천여 년 전에 사람들이 중추절을 지내
는 광경으로 그림이 매우 즐거움과 아름다움으로 가득 차 있다.

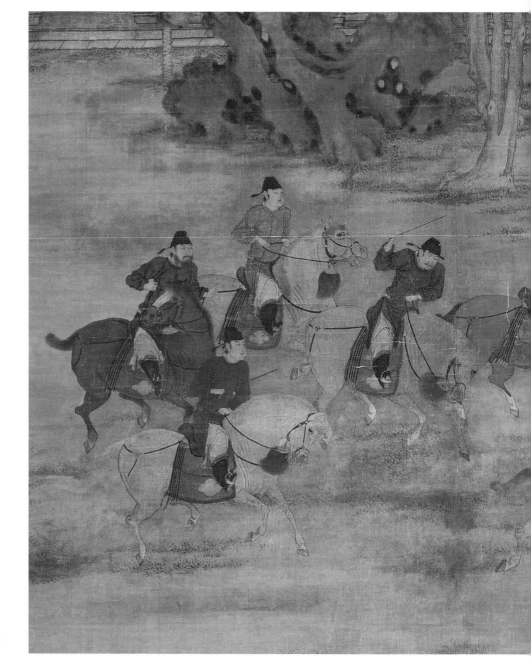

❶ ❷

❶ 〈팔달춘유도八達春遊圖〉의 일부  오대십국五代十國·후양後梁, 조애趙嵓, 약 1100년 전
❷ 〈용숙 교외민도龍宿郊民圖〉  오대십국五代十國·남당南唐, 동원董源, 약 1000년 전

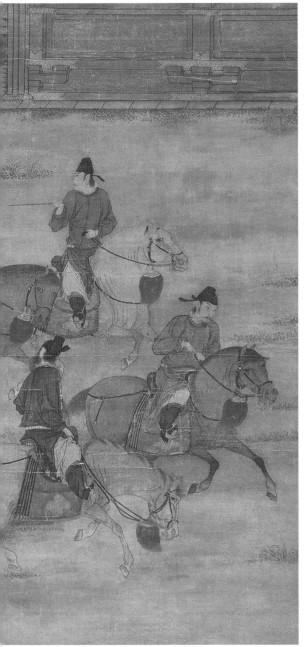
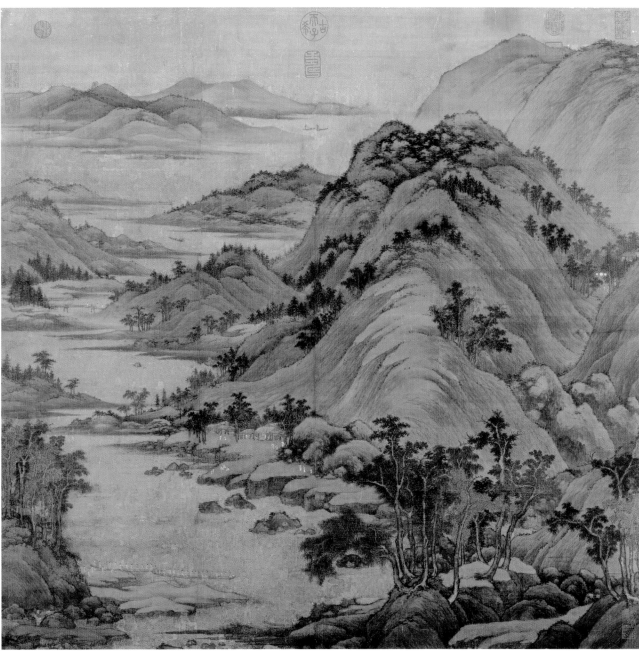

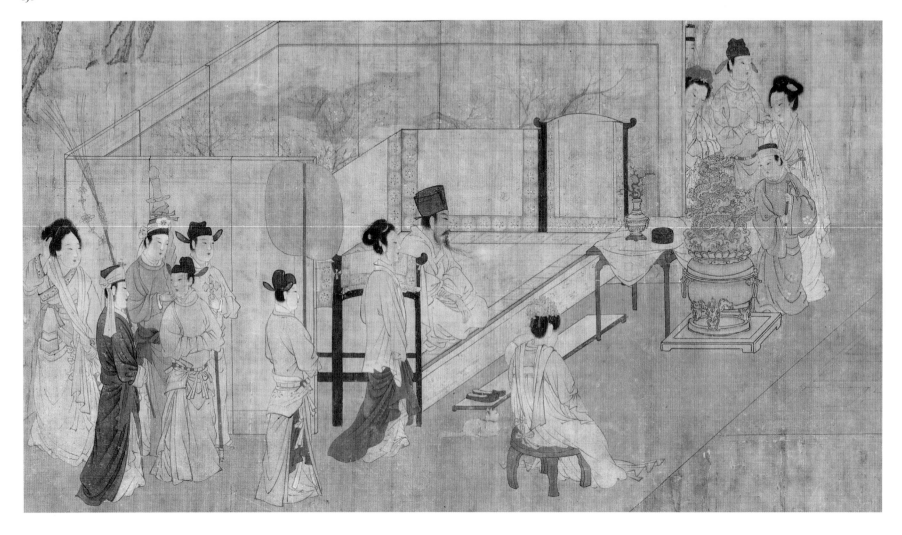

## 가정 음악회의 일막

귀족 모습의 수염을 기른 한 남자가 가부좌를 틀고 앉아 악대의 연주를 집중해서 듣고 있다. 그의 곁에 있는 사람은 부채질하는 시종도 있고, 의자에 앉아 있는 부인도 있다. 향로 옆에는 몇 명의 애첩과 시종들이 데리고 온 그의 아들도 있다. 남자 아이는 아버지를 무서워하는 것 같아서 이 순간 고개를 돌려 그를 바라보고 있다. 뒤편으로 녹색의 낮은 병풍이 둘러싸고 있다. 재미있는 것은 녹색 병풍 외에 세 면의 높은 병풍이 있고, 그 위에는 아름다운 꽃나무가 그려져 있어서 공간을 더욱 넓게 보이도록 했다는 것이다.

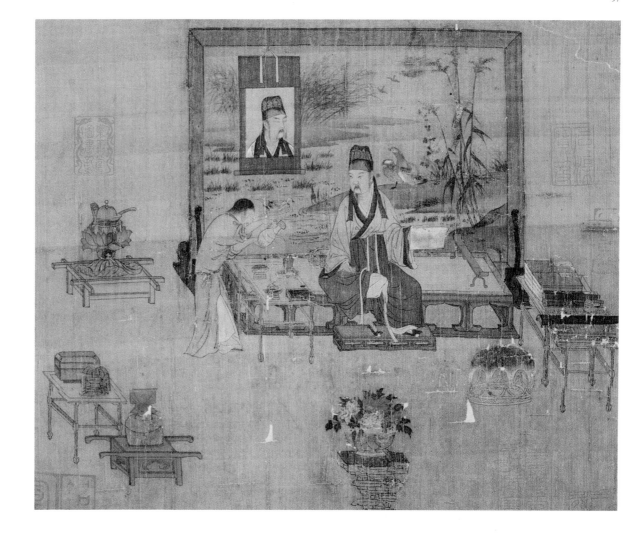

❶〈합악도合樂圖〉의 일부
  오대십국五代十國·남당南唐, 주문직周文矩, 약 1000년 전
❷《송인인물책宋人人物冊》의 하나  작가 미상, 약 900년 전

## 송나라 문인文人의 서재는 어떤 모습일까

머리에 갓을 쓰고 녹색옷을 입은 문인文人이 서재에 앉아 있다. 왼손에 책을 들고, 오른손에 붓을 들고 있다. 송나라 문인의 서재가 어떤 모습인지 보자. 왼편 뒤쪽으로 커다란 병풍 위에 〈정주노안도汀洲蘆雁圖〉가 그려져 있다. 병풍에는 또 주인의 초상이 걸려 있고, 대조해 보면 매우 비슷하게 그려져 있다! 따라서 이 그림도 〈이아도二我圖〉라 할 수 있다. 병풍 오른쪽에는 상과 방석이 놓여져 있고, 상 위에는 금琴과 책 및 그림이 있다. 왼쪽에는 연잎 향로가 있다. 문인의 맞은편에 있는 화분에서는 아름다운 꽃이 있다.…

## 송나라의 과학기술 건축

온통 녹색인 계곡에 어떤 사람이 계곡물에서 청색 벽돌로 댐을 쌓았다. 가로놓인 댐 위에서 아래쪽에는 커다란 물수레를 설치하여 댐에서 새어나온 계곡물이 물수레를 건드리면 물레방아는 끊임없이 돌아가게 되는 것이다.

검은색 방앗간 지붕 뒤편에 수문의 기둥과 판이 살짝 드러난다. 사람들은 계곡물의 양으로 판의 높이를 조절할 수 있고, 물이 적을 때에는 저장하고, 많을 때에는 흘려 보내는 것이다. 방앗간의 처마 아래에는 연녹색 자리로 만든 차양이 처져 있다. 해를 막거나 비를 피하기 위한 것이다. 정말 과학적이고 기술적인 건축이라고 할 수 있다.

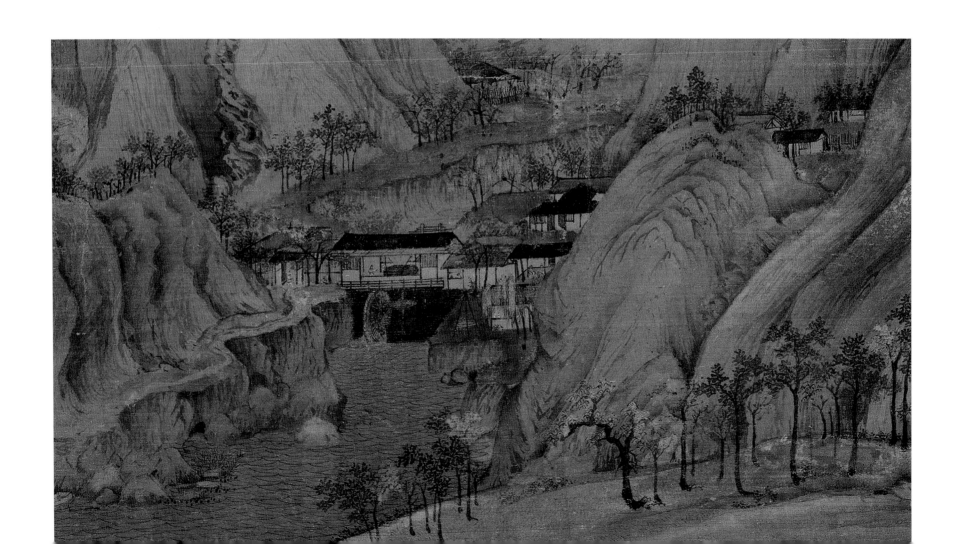

## 풍성하고 우아한
## 문인들의 잔치

커다란 녹색 버드나무 아래에 돌탁자가 하나 있고, 그 위에 요금瑤琴(옥으로 장식한 거문고)이 놓여 있다. 마치 어떤 사람이 방금 연주한 것 같다. 앞에 있는 커다란 나무탁자 위에는 과일 쟁반, 술주전자, 각종 그릇과 젓가락들이 놓여 있다. 문인들은 탁자 주변에 앉아 잔치를 벌이고 있다. 방금 도착한 두 명의 서생書生은 인사를 나누고 있다.

탁자 앞에는 조그만 차탁자가 있고, 몇몇 하인들이 차를 준비하고 있다. 중간에 있는 녹색옷 입은 아이는 손에 손잡이가 긴 찻숟가락을 들고 각각의 잔에 찻물을 나누고 있다. 재미있는 것은 왼쪽 아래쪽 구석에 청색 옷의 어린 종이 앉아 있는데, 아마 목이 마른 것인지, 왼손에 그릇을 들고 오른손으로는 무릎을 짚고서는 자신이 먼저 마시고 있다는 것이다.

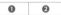

❶《천리강산도千里江山圖》의 일부　북송北宋, 조희맹王希孟, 약 900년 전
❷《문회도文會圖》의 일부　북송北宋, 조길趙佶, 약 890년 전

예쁜 꽃은 녹색 잎의
조화가 필요해

　무성한 녹색 잎은 백모란의 아름다움을 두드
러지게 한다. 왼편 아래쪽 모란은 우리를 향해 피
어나 금황색 꽃술을 볼 수가 있다. 중간에 있는 몇
가지는 하늘을 향해 활짝 피었다. 멀리에 있는 백
목단은 녹색 잎 뒤에 숨어 있어 그 모습만 살짝 보
일 뿐이다. 화가는 꽃잎의 서로 다른 방향을 통해
서 입체적인 시각적 공간을 교묘하게 만들어내고
있다.

　모란꽃 아래에 검은색과 흰색이 섞인 새끼 고
양이가 누워 있는데, 두 눈을 동그랗게 뜨고 있다.
주인이 고양이 목에 끈을 걸어놓았고, 끈에는 또
한 쌍의 방울을 달아놓아 고양이를 묶어놓기도 하
고 행방을 알 수 있도록 했다.

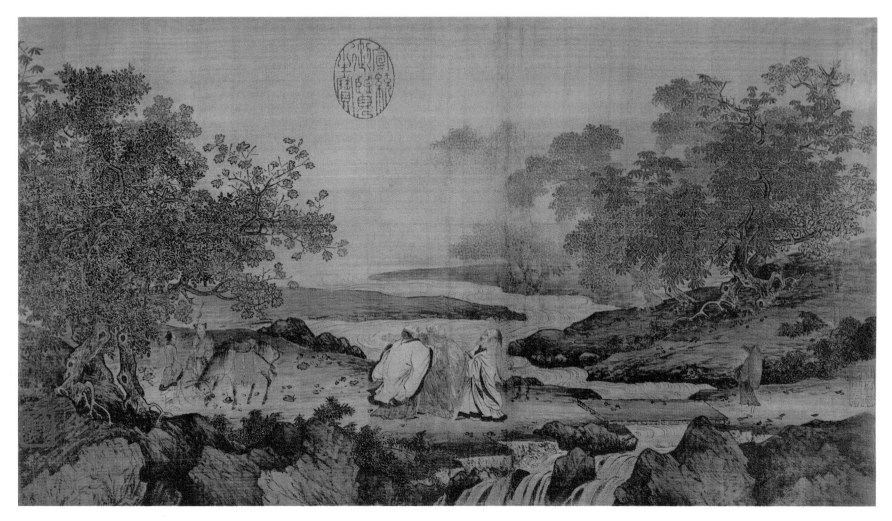

## 작은 다리 흐르는 물에서
## 호랑이 우는 소리를 듣다

❶　❷

❶ 〈부귀화리도富貴花狸圖〉의 일부　북송北宋, 작가 미상, 약 890년 전
❷ 〈호계삼소도虎溪三笑圖〉의 일부　남송南宋, 이당李唐, 약 860년 전

동진 때에 유명한 혜원慧遠 법사가 여산에서 수행을 하고 있었다고 한다. 30여 년간 그는 산에서 내려오지 않고, 손님을 배웅할 때에도 호랑이 개울을 넘은 적이 없었다. 어느 날, 유생 도연명과 도사 육수정陸修靜 두 사람이 멀리서 찾아왔다. 세 사람은 함께 모여 기분좋게 대화를 나눴다. 작별할 무렵에 혜원 법사가 산 아래까지 그들을 배웅했는데, 이야기를 하면서 걷는 바람에 자기도 모르는 사이에 호랑이 개울의 석판교를 넘고 말았다. 이때 호랑이 개울 상류의 호랑이가 깜짝 놀라서 길게 울음소리를 냈다. 세 사람은 그제서야 깨닫고는 크게 웃음을 터뜨렸다. 웃음소리는 푸른 계곡과 자욱하게 낀 안개 너머까지 울려퍼졌다.

## 고대의 장난감 시장

고대 중국의 도시에는 정해진 지역에서 장사를 하는 상점이 있었는데, 이것을 '좌상坐商'이라 불렀다. 시골에서 물건을 팔러 올라오는 사람들을 '행상行商'이라고 불렀다. 녹색 옷을 입은 상인들은 수레 가득 물건을 싣고 왔는데, 일용품과 과자나 사탕 외에도 가장 많은 것은 장난감이었다. 물건 사라는 외침 소리가 들리면 꼬마들이 모여들었다. 손뼉을 치면서 소리를 지르면서…. 너무 빨리 뛰다가 넘어지는 친구들도 있었고, 동생을 업고 구경을 나온 친구도 있었다. 마치 설 쇨 때처럼….

## 겁쟁이 노새가 일으킨 교통 체증

구불구불한 산길이 청산녹수 사이로 나타났다 사라진다. 비록 가는 길은 험하지만 길을 가는 사람과 말은 끊임없이 이어진다. 산을 몇 번이나 넘은 후에 가까스로 산기슭의 조그만 다리에 도착했다.

가장 앞에 가던 흰 옷 입은 사람이 무거운 우마차를 끌고 동료의 협조를 받아 막 다리를 내려가 막 푸른 소나무 숲속으로 들어가려는 참이었다. 아마 우마차가 다리를 흔들거리게 했는지 다리 위에 있던 노새가 놀라고 만 것이다. 노새는 뒷다리를 굽히고 앞으로 나갈 생각을 하지 않고 좁은 다리를 막고 말았다. 이렇게 되니 뒤에 있던 우마차와 사람들은 줄지어 기다릴 수밖에 없게 된 것이다.

❶ ❷

❶ 〈화랑도貨郞圖〉의 일부　남송南宋, 소한신蘇漢臣, 약 850년 전
❷ 〈강산추색도江山秋色圖〉의 일부　남송南宋, 조백구趙伯駒, 약 840년 전

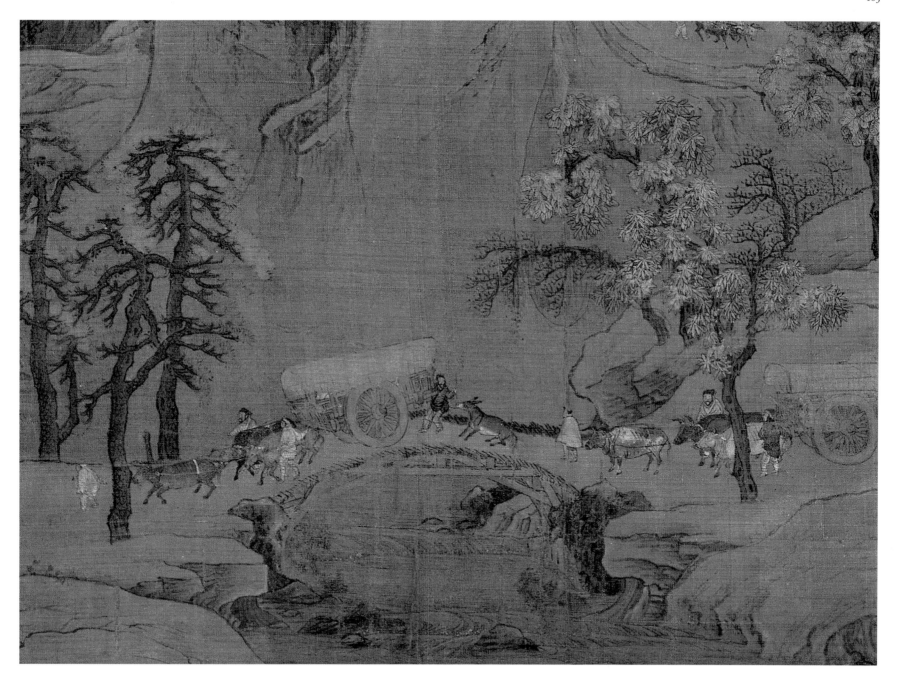

## 나한羅漢, 사슴, 스님, 원숭이…<br>중생衆生은 평등합니다

축 늘어진 고목 옆에 녹색 가사를 걸친 나한羅漢(생사를 이미 초월하여 배울 만한 법도가 없게 된 경지의 부처)이 두 손을 마주잡은 채 가로놓인 나뭇가지 위에 엎드려 사랑스러운 새끼 사슴을 유심히 보고 있다. 마치 자신의 제자를 뚫어지게 보는 듯하다. 또 다른 나뭇가지와 잎사귀는 무성하고 과실이 풍성하다. 발랄한 원숭이 두 마리가 나무를 타고 내려오는데, 오른쪽에 있는 원숭이가 잘 익은 과일을 따서 나한에게 주려는 것 같다. 준수한 모습의 어린 스님은 두 손을 합장하고 급하게 받으려고 한다.

송나라 때 불교는 이미 '중생은 평등하고 사람들은 모두 부처가 될 수 있다'는 관념이 유행했다. 그림 속의 새끼 사슴과 원숭이는 나한과 평등하게 함께 지낼 수 있었던 것이다.

## 인형극의 시작

정원에 예쁜 꽃이 활짝 피어나고 나비가 날아다녀요. 꼬마 친구 넷이 꼭두각시 놀이를 하고 있다. 오늘날 인형극 같은 것이다.

가산假山 앞에서 한 꼬마친구가 집에 있는 상을 엎어 놓고 대나무 막대기와 넓은 헝겊으로 임시 무대를 만들었다. 그는 두 손으로 실을 잡아당겨서 조그만 인형의 움직임을 조종하고 있다. 왼쪽에 있는 녹색옷 입은 꼬마친구가 북을 쳐서 흥을 돋우고 있고, 남색 옷을 입은 친구는 북으로 박자를 맞추고 있다. 중간에 있는 친구는 동발銅鉢(동으로 만든 바리때)을 쳐야 하는데, 놀이에 쏙 빠져서 치는 것을 잊고 손가락을 내밀어 인형들을 만지려고 하고 있다.

❶ 〈나한羅漢圖·원후헌과猿猴獻果〉 남송南宋, 유송년劉松年, 약 810년 전
❷ 〈송인영희도宋人嬰戲圖〉의 일부 남송南宋, 작가 미상, 약 740년 전

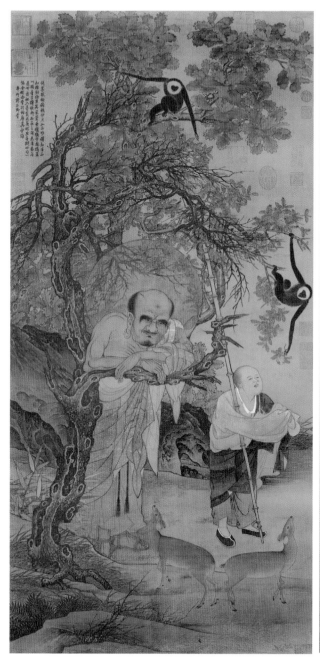
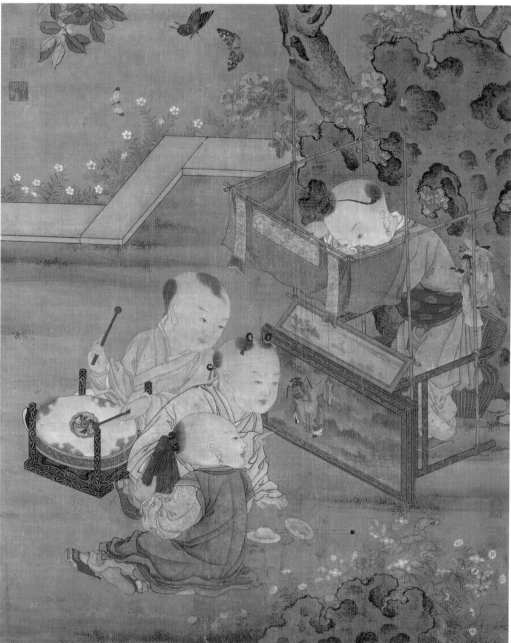

## 거위가 하늘을 향해 노래하다

동진東晉의 대서예가 왕희지王羲之는 거위를 매우 좋아했다. 산음山陰(현재 절강성浙江省 소흥紹興)의 한 도사가 희고 예쁜 거위를 키웠는데, 왕희지가 그 소문을 듣고 찾아와서 이 거위들을 사고 싶어 했다. 그런데 도사가 안 판다는 것이다. "당신이 나에게 〈도덕경道德經〉을 써주면 이 거위들을 당신에게 보내주겠소."라고 하는 것이었다. 왕희지는 신이 나서 경을 다 쓰고 나서 거위들을 데리고 집으로 돌아왔다. 후에 그는 '거위 연못'을 파서 이 거위들을 키우는 데 이용했다.

그림에서 왕희지는 푸른 대나무로 둘러싸인 정자에 앉아서 호수에서 노니는 몇 마리의 흰 거위를 감상하고 있다. 흰색 거위의 '하늘을 향해 노래하는' 자세로부터 오묘한 붓놀림을 깨달았다고 한다.

## 우주비행사 모자를 쓴 보살

불교의 〈설경도說經圖〉는 통상적으로 세 단락으로 나뉘어진다. 좌우 양쪽이 대칭을 이루고, 각각 사존보살(대승불교의 4대 보살로서, 관음보살, 문수보살, 지장보살, 보현보살을 말한다.)이 그려져 있다. 가운데에는 석가모니가 연대에 앉아 있고, 나한이 좌우 양쪽에 시립侍立(웃어른을 모시고 서있는 모습)해 있는 모습이다. 이 그림은 오른쪽 것만 있다. 네 분의 보살이 화려한 녹색 법의를 입고 있고, 발밑에 연꽃을 밟고 있으며 구름 위를 날고 있다.

보살의 머리에서 뿜어져 나오는 빛은 둥근 바퀴 모양으로 '원광圓光'이라 부르고, 우주비행사의 모자처럼 머리를 덮고 있다. 보살의 목에는 구슬 목걸이가 걸려 있는데, 바로 불교 탄생지인 고대 인도 귀족의 습속習俗(습관이 된 풍속)이다.

❶ ❷

❶〈왕희지관아도王羲之觀鵝圖〉의 일부    원나라, 전선錢選, 약 720년 전
❷〈설경도說經圖〉의 하나    원나라, 작가 미상, 약 650년 전

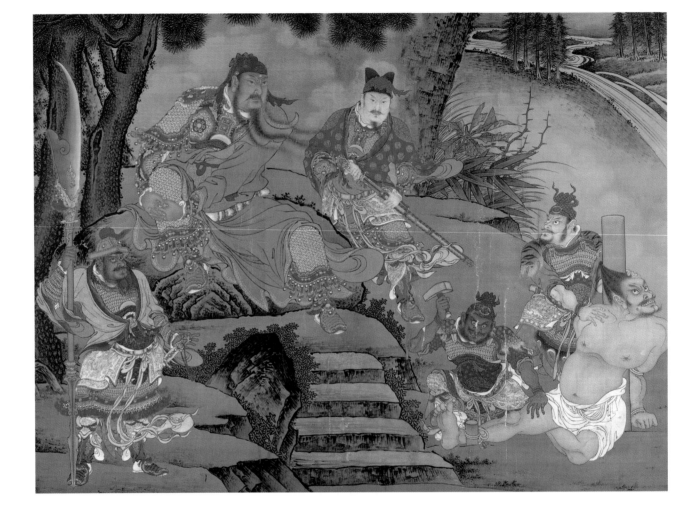

## 위풍당당한
## 관우關羽 장군

　〈삼국연의三國演義〉에서 칠군七軍을 물에 빠뜨리고 방덕龐德을 사로잡은 고사는 매우 멋있는 장면이다. 몸에 녹색 두루마기를 걸치고 금색 갑옷을 입은 관우 장군이 두 손으로 무릎을 감싼 채 푸른 소나무 아래 앉아 있다. 그의 곁에는 호위 무사 주창周倉이 손에 청룡언월도青龍偃月刀를 들고 서 있다. 아들 관평關平은 검을 뽑아들고 다른 쪽에 서 있다.

　패장 방덕은 이미 옷이 벗겨진 채로 나무토막에 묶여 있지만 투항할 생각은 없어 보인다. 관우의 두 부하 중 한 사람은 방덕을 꽉 붙잡고 있고, 다른 한 사람은 방덕이 묶여 있는 나무토막을 더 깊게 땅속에 박고 있다. 방덕을 꼼짝도 못하게…. 그림에는 비록 소리가 없지만 우리는 심문하는 소리나 그 밖의 소리들을 듣는 것 같다.

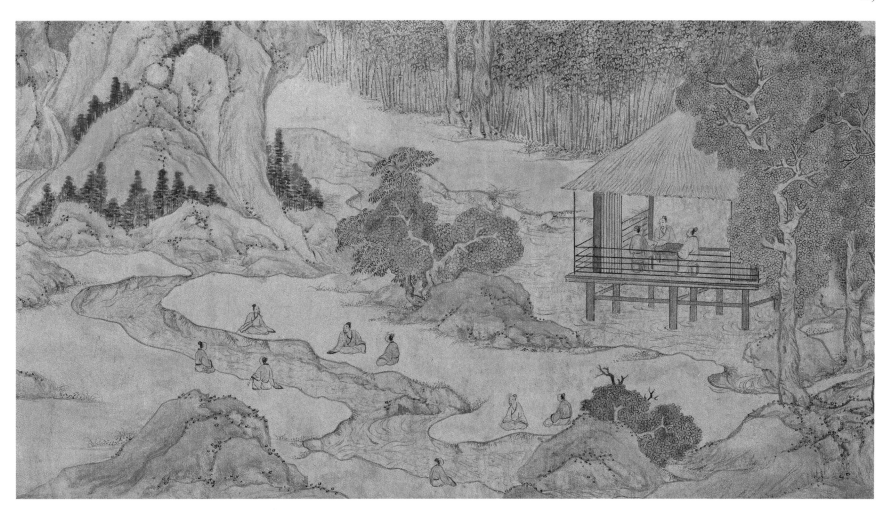

## 〈난정집서蘭亭集序〉의 고사

서기 353년 여름, 유명 서예가 왕희지王羲之가 친구들을 불러 절강성浙江省 회계會稽의 난정蘭亭에서 성대한 봄맞이 시짓기 파티를 열었다. 녹색 숭산崇山 준령峻嶺 사이에서 문인들은 시냇가에 자리를 잡고 앉아 가득 채워진 술잔을 구불구불한 냇물을 따라 흘러 보냈다. 술잔이 누군가의 앞에서 멈추게 되면 그 사람은 그 술을 마시고 시를 한 수 지어야 했다.

사람들은 신나게 즐겼고, 파티가 피크에 달하자 왕희지는 사람들이 지은 시를 모아서 술의 힘을 빌어 단숨에 서문을 써냈다. 이것이 바로 그 유명한 〈난정집서〉이다. 후세에 그것을 '천하 제일의 행서'라고들 한다.

## 말하는 대로 떠나는 여행

눈 깜짝 할 사이에 봄이 또 찾아왔다. 소나무숲은 푸르게 물들었다. 따스한 바람과 햇빛이 좋은 날에 여행을 떠나기로 했다. 문인들은 말을 타고 교외로 함께 나가기로 했다.

보자. 성질 급한 사람은 참지 못하고 산기슭 아래로 달려가서는 멈춰 서서 일행을 기다리는 수밖에 없었다. 뒤에서 말을 타고 오는 사람은 급하게 달려왔다. 봄바람이 그의 옷깃을 스치고 지나간다. 술과 음식을 지고 가던 하인은 뛰느라 헉헉대고 땀으로 흥건하다.

안개가 자욱한 숲을 지나 우리는 멀리 누대樓臺를 볼 수 있고, 사람들은 아마 그곳에서 밥을 먹게 될 것 같다.

## 〈도화원기〉 이야기

동진東晉 태원太元 연간年間에 무릉武陵의 한 어부가 푸른 숲속에서 계곡물을 따라 배를 저어 가다가 자기도 모르게 아주 멀리 가게 되었다. 갑자기 복숭아나무 숲이 펼쳐졌고, 계곡의 기슭을 따라 길게 이어져 있었다. 중간에는 잡목 하나 없었다. 꽃과 풀은 아름다웠고, 꽃잎이 휘날렸다. 이런 아름다운 경치를 보고 어부는 매우 놀랐다. 계속 앞으로 걸어가면서 이 숲 끝까지 가보겠다고 마음 먹었다.

숲이 끝나는 곳에 계곡물이 시작되는 곳이 있었는데, 그 곳에는 산이 있고, 산 아래 조그만 구멍이 있어서 마치 빛이 뿜어져 나오는 것 같았다. 어부는 배에서 내려 동굴을 통해 안으로 들어갔다.… 아름다운 세상이 눈앞에 펼쳐졌다.

**❶    ❷**    ❶〈송림양편도松林揚鞭圖〉의 일부   명나라, 당인唐寅, 약 490년 전
❷〈도화원도桃花源圖〉의 일부   명나라, 구영仇英, 약 460년 전

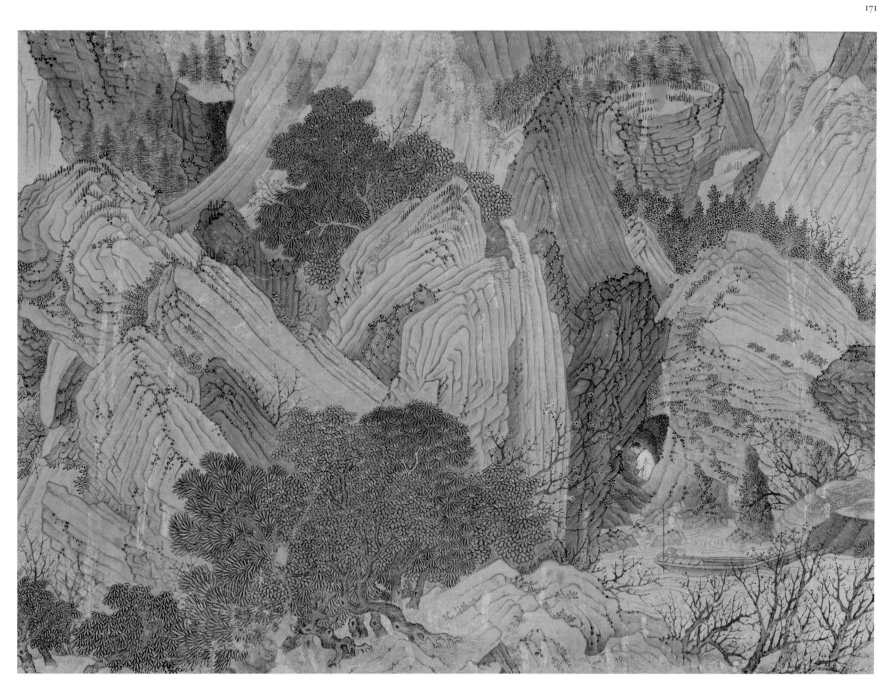

## 서리와 눈을 맞은 사람과 소나무

더위가 물러가고 추위가 찾아오니 첩첩이 이어진 큰 산에는 하얀 눈이 덮였다. 푸른 소나무는 추위를 무릅쓰고 우뚝 서 있다. 산기슭에는 차가운 계곡물이 계속 흐르고 있다. 푸른 두건과 두루마기를 입은 행인이 노새 한 마리를 데리고 눈보라 속에서 산장 문밖에 도착했다. 이런 나쁜 날씨 속에서 그들은 이 곳의 주인에게 인사드리러 온 걸까, 아니면 차 한 잔과 함께 하룻밤 묵으려고 온 걸까?

험한 설산을 넘어 오른쪽 구석에는 아름다운 건축물이 언뜻 보여 사람들에게 끝없는 연상을 안겨준다.

## 밝은 달은 언제 뜨려나, 술잔을 잡고 푸른 하늘에 묻노라

커다란 푸른 잎사귀의 파초나무 아래에 있는 기이한 모습을 한 태호석太湖石(정원이나 화분 등의 장식용으로 사용하는 돌) 앞에서 한 문인이 돌탁자 곁에 느긋하게 가부좌를 하고 앉아 있다. 손에는 술잔을 들고 먼 곳을 응시하면서 생각에 잠겨 있는 모습이다. 오른쪽 공터에는 나무뿌리로 만든 차탁자가 있고, 그 위에는 오래된 청동향로가 놓여 있다. 바로 앞에 있는 두 여인 가운데 한 사람은 커다란 파초잎 위에 앉아서 물통에 국화를 넣고 있고, 다른 한 사람은 손에 술 주전자를 들고 화로 위에서 데울 준비를 하고 있다.

돌은 오래도록 변하지 않고, 청동기도 천 년동안 부서지지 않는데, 인간은 세상을 살아가는 시간이 쉽게 가버린다는 것이 예로부터 지금까지 문인들이 가지는 근심이었고, 술을 들어 푸른 하늘에 물을 수밖에 없었다.

| ❶ | ❷ |
| --- | --- |

❶〈설산한계도雪山寒溪圖〉 명나라, 사시신謝時臣, 약 450년 전
❷〈초림작주도蕉林酌酒圖〉 명나라, 진홍수陳洪綬, 약 360년 전

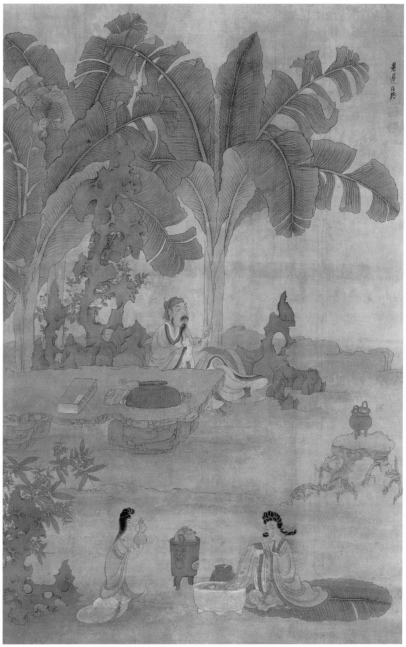

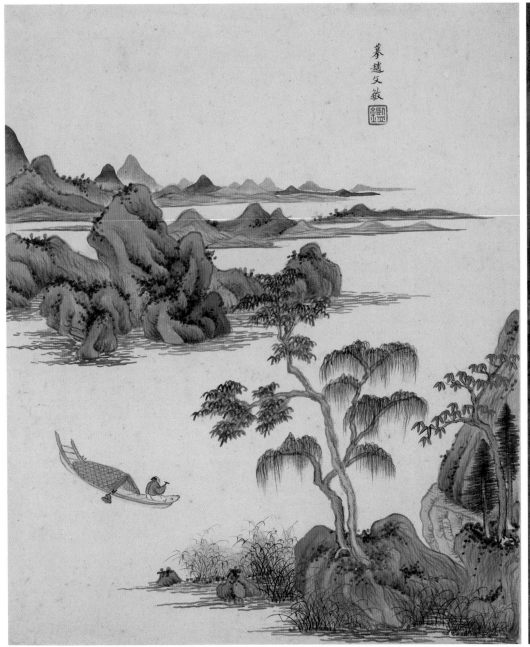

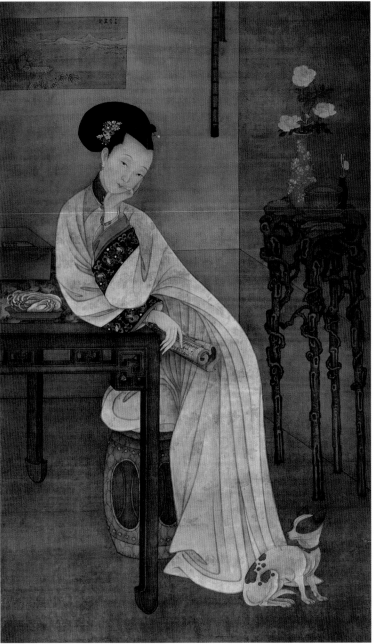

푸른 삿갓에
녹색 도롱이를 입었으니
비끼는 바람과 가랑비에는
돌아갈 필요 없으리

왕감王鑑은 청나라의 유명한 산수화가로서 왕시민王時敏, 왕휘王翬, 왕원기王原祁와 함께 '청초사왕淸初四王'으로 불렸다.

그는 녹색을 매우 좋아했던 것 같다. 이 그림에서 물과 하늘이 백색으로 하고 가까운 기슭의 언덕과 나무, 물속의 배와 물고기, 맞은편 기슭의 돌과 잡목 외에 멀리 들쭉날쭉한 산세는 거의 모든 경치는 녹색 일색으로 되어 있다.

온통 푸른 색에 층차가 분명해서 사람들의 마음을 탁 트이게 해준다.

눈썹에서 내려보낸 그리움이
마음에 올라온다

질감이 부드러운 연녹색의 옷이 그림 속 여인의 자태를 두드러지게 한다. 정교하게 두드러진 소매, 비껴 꽂은 꽃무늬 비녀는 그녀의 요염한 얼굴을 빛나게 한다. 이 아가씨는 책을 읽다가 지쳐서 게으르게 탁자에 기대어 한 손으로 턱을 받치고 다른 한 손으로는 책을 들고 있다. 이로써 아름다운 그림을 이루고 있다.

그녀는 생각이 많은 듯 보인다. 아마 방금 멋들어진 사詞를 읽고 말로 다 할 수 없는 생각에 빠진 듯하다. 그녀는 가볍게 탄식하면서 발아래 있는 사랑스런 강아지를 놀라게 한다. 강아지는 귀를 쫑긋 세우고 두리번 거린다.… 병 속에서 향기를 풍기는 모란은 몰래 피어난다.

❶ 〈본고산수팔개仿古山水八開〉 청나라, 왕감王鑑, 약 350년 전
❷ 〈춘규권독도春閨倦讀圖〉 청나라, 냉매冷枚, 약 290년 전

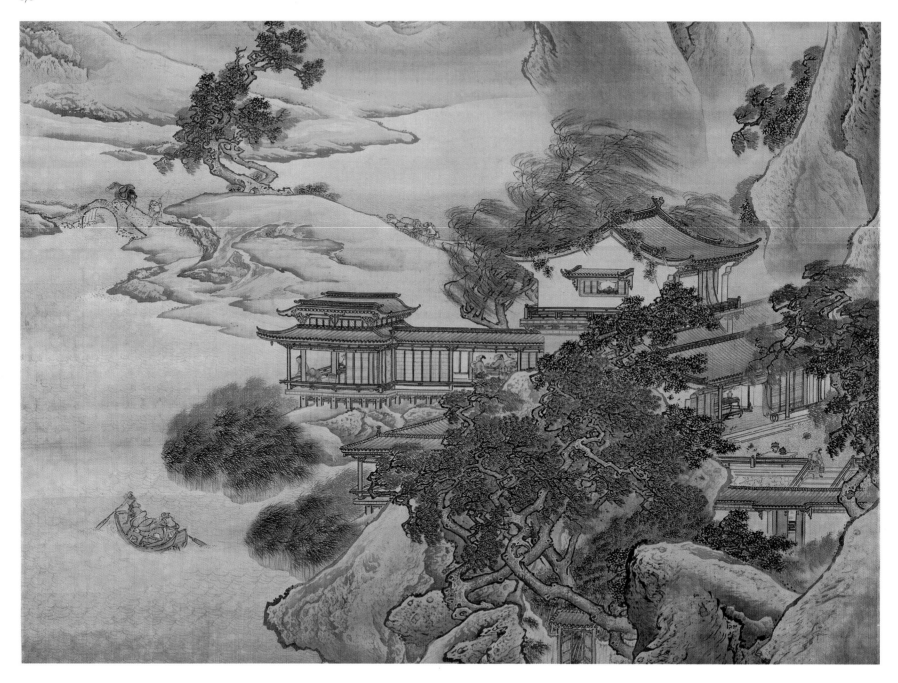

# 산에 비가 내리려는지 바람에 누각에 불어오네

한 줄기 강물이 구불구불 흘러서 높고 화려한 누각까지 이르고, 누각 안의 탁자와 의자, 병풍과 인물은 모두 분명하게 볼 수가 있다. 갑자기 먹구름이 몰려오고 바람이 불면서 푸른 나무들은 모두 바람으로 인해 휘어진다. 배 위에 있는 어부는 풍랑 속에서 노젓기가 힘들어 진다. 다리 위에는 길가던 사람과 말들이 있는 힘껏 바람을 맞으며 앞으로 나아간다.

바람은 본래 모습이 없어서 볼 수 없다. 만질 수도 없다. 하지만 이 그림 속에서는 단번에 구체적인 모습으로 나타난다. 화가는 인물과 경치가 바람이 분 후에 보여주는 상태를 통해 우리들에게 바람을 느낄 수 있도록 해주고 있다.

## 오이에 얽힌 고사성어

매년 여름이면 울타리는 온통 오이로 가득하다. 가느다란 오이덩굴이 구불구불 이어져 있다. 푸른 오이잎이 울창해 진다. 길다란 오이가 주렁주렁 열리고 사람들을 기쁘게 한다. 비라도 한바탕 내리면 푸른 물방울이 떨어지면서 눈을 시원하게 해준다.

칠면조 한 마리가 날아와 대울타리 위에 앉아 있다. 화가는 옛 전고典故를 떠올렸다. 진秦나라 때 동릉후東陵侯 소평召平이 한나라 초에 평민이 되어 장안성長安城 청문青門 밖에서 오이 농사를 지었는데, '청문고후青門故侯'라는 성어가 생겨났고, 이전 왕조의 유민을 가리키는 말로 사용되었다.

❶ ❷

❶〈산우욕래도山雨欲來圖〉 청나라, 원요袁耀, 약 250년 전
❷〈화금십이조花禽十二條·자수사과紫綬絲瓜〉의 일부 근현대, 유규령劉奎齡, 약 80년 전

**석록**石綠<br>공작석孔雀石을 갈아 가루로 만들어<br>얻는다.

**동록**銅綠<br>황동을 식초에 담근 후에 겨에 두었다가 약<br>한 불로 열을 가한 다음에 벗겨내서 얻는다.

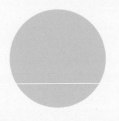

**애록**艾綠<br>옅은 백록색, 쑥의 뒷면 색깔과 유사하다.

**초록**草綠<br>싱싱한 풀처럼 녹색이면서 약간 누런 색.<br>등황에 화청花靑을 섞어서 만든다.

**연녹색**<br>아직 피지 않은 느티나무 꽃으로<br>연녹색을 만들 수 있다.

**총록**葱綠<br>연록색이면서 약간은 누런 빛을 띠는 색.

# 어가자漁歌子

당나라唐·장지화張志和

西塞山前白鷺飛, 桃花流水鱖魚肥。
青箬笠, 綠蓑衣, 斜風細雨不須歸

서색산앞에 백로가 날고,
복사꽃 흐르는 물에는 쏘가리가 살이 올랐네.
푸른 삿갓에, 녹색 도롱이를 입었으니,
비끼는 바람과 가랑비에는 돌아갈 필요 없으리.

# 박선과주泊船瓜洲

송나라宋·왕안석王安石

京口瓜洲一水間, 鐘山只隔數重山。
春風又綠江南岸, 明月何時照我還?

경구와 과주는 강물 하나 사이요
종산은 몇 겹산을 격하여 서 있도다.
봄바람 강남 언덕에 또 다시 푸르른데
밝은 달은 그 언제나 돌아갈 날 비추려나

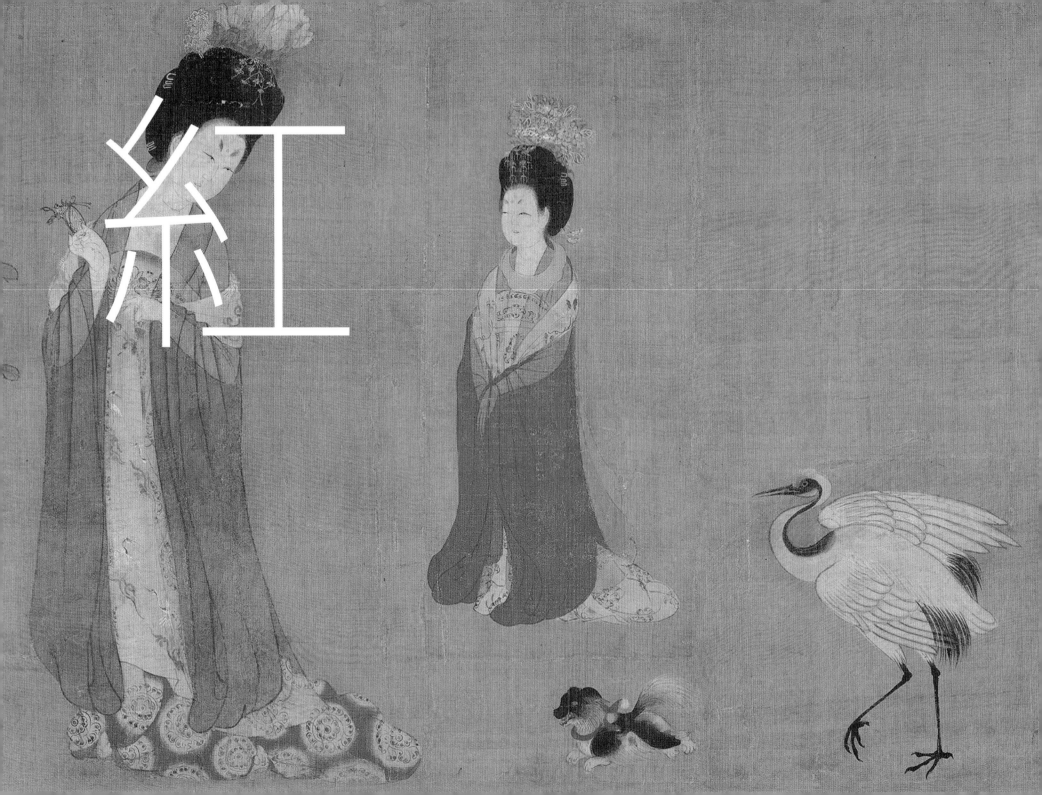

## 홍색

고대 중국인들은 일찍부터 색을 사용하기 시작했다. 예를 들어 주구점周口店(베이징시 팡산房山구에 있는 지명, 베이징 원인北京猿人의 출토로 유명해짐) 산꼭대기에 살았던 사람들의 장식품에는 붉은 색이 사용되었고, 신석기 시대의 채색 도자기에는 백색, 홍색, 흑색, 황토색 등 각색의 꽃무늬가 있으며, 은허殷墟의 갑골甲骨에도 홍색과 흑색의 흔적이 남아 있다.… 중국화에는 수묵화水墨畵 외에도 갖가지 아름다운 색이 사용되었다. 똑똑한 고대인들은 제한적인 재료를 이용하고, 여러 시행착오를 거쳐 농담이 다른 색을 얻으며 우리들에게 풍부한 색채의 그림을 남겨주었다.

고대에 홍색은 '주朱'라고 불렸다. 농담에 따라 주사硃砂, 주표朱膘, 은주銀硃, 토주土朱 등으로 나뉘었다. 주는 주로 옷감, 난간, 사찰을 칠하는 데 사용되었고, 풍경화 속에서 햇빛, 무지개, 단풍잎 등으로 나타났다. 16세기 이후 서방에서 전해진 서양의 홍색은 그림 속에서 꽃에 널리 이용되어 꽃을 더욱 예쁘게 해주었다. 이제 우리는 이 아름다운 홍색 그림을 자세히 살펴보게 될 것이다.

## 홍紅과 흑黑

종이가 보급되기 전, 인간들은 옷감 위에 물감을 써서 그림을 그렸다. 이것을 백화帛畵라고 한다. 장사長沙 마왕퇴馬王堆 1호 한묘漢墓에 유명한 백화가 있다. 그림 오른쪽 위편에 붉은 색 태양이 그려져 있다. 태양 안에는 까마귀가 그려져 있다.

고대 전설에서 태양은 까마귀가 날아서 운반한 것이라고 한다. 지구상에 있는 거의 모든 새들은 불꽃을 무서워한다. 하지만 까마귀는 불속을 뚫고 지나갈 수 있다. 게다가 까마귀는 깃털이 검은색이어서 불에 탄 것 같아 보인다. 그래서 고대인들은 까마귀가 불과 관계가 있는 신조神鳥라고 생각했다. 이렇게 해서 까마귀는 태양과 함께 있게 되었다.

〈승천도昇天圖〉의 일부
서한西漢, 마왕퇴馬王堆 한묘漢墓, 약 2100년 전

## 서로 사랑하는 가족

고개지顧愷之는 중국 역사상 최초로 이름과 그림을 남긴 화가로서, 후세에 '그림의 조상'이라 불린다. 그와 동시기의 '서성書聖'인 왕희지王羲之와 어깨를 나란히 한다. 그는 인물을 그리는 데 있어서 표정 묘사에 집중한다. 그림의 선이 봄누에가 실을 토해내는 것처럼 고르고 길게 이어진다.

고개지가 그린 〈여사잠도女史箴圖〉 가운데 한 가정을 그린 것인데, 붉은 색 옷을 입은 세 아이가 한창 장난을 치고 있다. 아이들의 부모는 오른쪽에 앉아서 그들을 사랑스럽게 바라보고 있다. 서로 사랑하는 일가족을 잘 담아내고 있다.

〈여사잠도女史箴圖〉의 일부
동진東晉, 고개지顧愷之, 약 1600년 전

## 화성신火星神의 모습

고대인들은 하늘의 모든 별자리에는 각각 하나의 신이 있고, 그들은 구체적인 모습을 하고 있다고 생각했다. 여성의 모습도 있고, 노인의 모습도 있으며 소년의 모습도 있고, 동물의 몸에 사람 몸을 한 것도 있는 등, 각종 기괴한 모습이 다 있다고 생각한 것이다.

그림 속의 이 사람은 나귀 머리에 여섯 개의 팔을 가지고 있고, 피부가 연홍색이고, 붉은 색 나귀를 타고 있다. 정말 기괴한 모습이다. 그는 바로 옛날 사람들이 상상하던 화성신火星神의 모습이다. 여섯 개의 손에는 또 긴 칼과 예리한 칼, 도끼 등 각종 무기들이 들려 있다. 옛날 사람들은 화성은 전쟁과 커다란 관계가 있다고 생각했기 때문에 그것이 특정한 위치에 나타나기만 하면 전란이 발생할 것이라고 여겼다.

## 바람과 물과 다리

중국화에서 가장 이른 시기에 출현한 것이 인물화이다. 산수는 인물화의 배경일 뿐이었다. 서서히 산수는 독립되기 시작했다. 현재 최초의 산수화는 전자건展子虔의 〈유춘도游春圖〉이다.

〈유춘도〉에서 푸른 산은 아름답고, 나무는 울창하다. 다리 밑으로 흐르는 물과 누각이 아름다운 산림을 수놓고 있다. 그림에서는 한 남자가 말을 타고 붉은 색 다리를 향해 가고, 두 명의 하인이 그 뒤를 따르고 있다. 멀지 않은 곳에 붉은 색으로 꾸며진 아름다운 집이 있다.

| ❶ | ❷ |
|---|---|

❶ 〈오성이십팔수신형도五星二十八宿神形圖〉의 일부　남북조南北朝 · 양梁, 장승요張僧繇, 약 1500년 전
❷ 〈유춘도游春圖〉의 일부　수나라, 전자건展子虔, 약 1400년 전

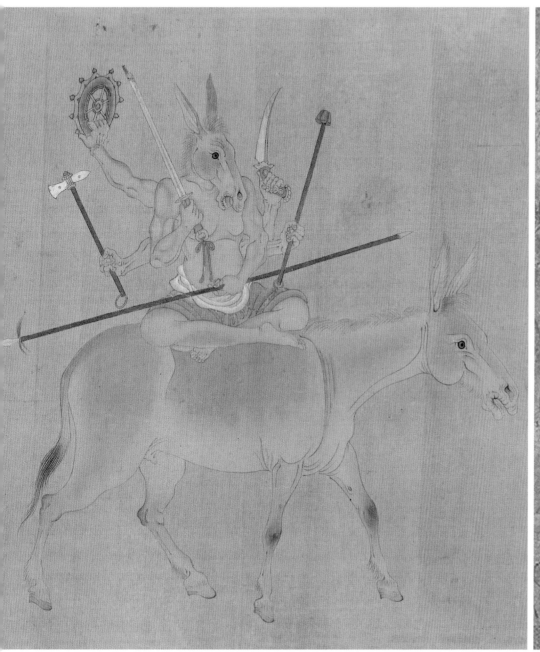

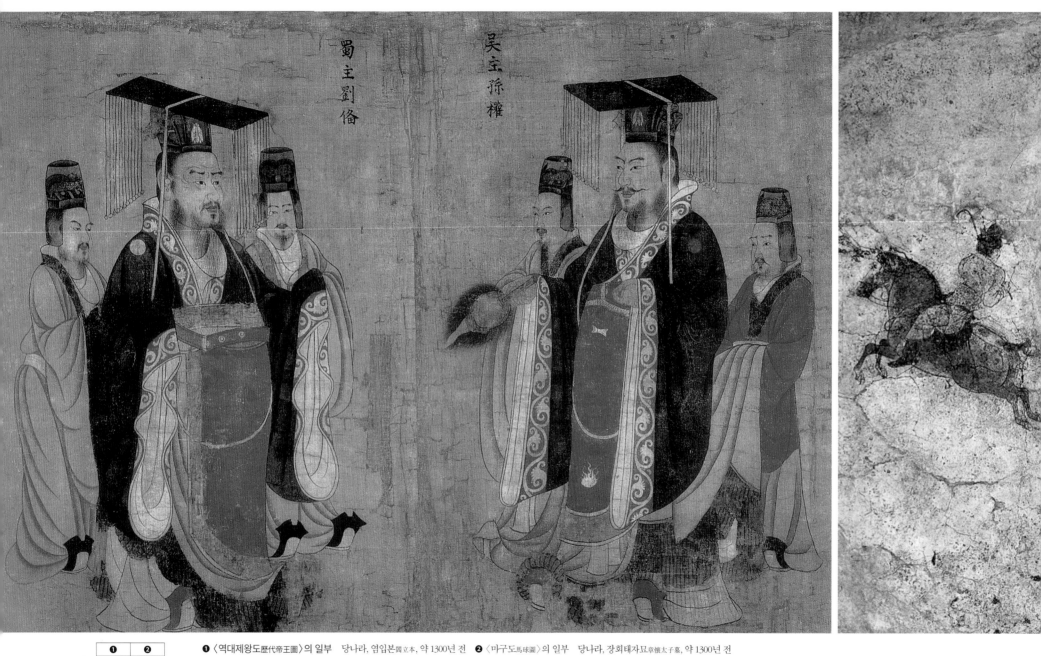

蜀主劉備　　吳主孫權

❶ ❷　❶〈역대제왕도歷代帝王圖〉의 일부　당나라, 염입본閻立本, 약 1300년 전　❷〈마구도馬球圖〉의 일부　당나라, 장회태자묘章懷太子墓, 약 1300년 전

## 유비와 손권

대화가 염입본閻立本의 〈역대제왕도歷代帝王圖〉는 한나라부터 수나라에 이르는 제왕 13명의 초상을 그렸다. 삼국 시기의 유비劉備와 손권孫權도 포함된다. 그들은 머리에 검은색 면류관을 쓰고 있고, 몸에는 면복冕服을 걸치고 있는데, 붉은 색 부분을 폐슬蔽膝이라고 한다. 발에는 검은색 황제용 신발을 신고 있다. 이런 제왕의 복장은 주대周代에 시작되어 한나라, 당나라, 송나라, 명나라를 거쳐 2,000여 년간 지속되었다.

염입본의 인물화는 뚜렷한 특징이 있다. 주요 인물을 두드러지게 하기 위해서 그들의 몸을 보통 사람에 비해 크게 한다는 것이다. 이것은 후세 중국 인물화의 고전적인 양식 가운데 하나가 되었다.

## 최초의 마구도馬球圖

당나라 귀족들은 마구馬球를 좋아했다. 말을 타고 스틱을 가지고 골을 넣는 운동이다. 섬서陝西 장회태자묘章懷太子墓의 벽화에 〈마구도〉가 있다. 현재 발견된 것 중에 이 종목의 운동과 관련된 가장 이른 그림이다.

제일 앞에 있는 기수는 붉은색 말 등위에서 몸을 돌리고 있다. 그는 한 손으로 고삐를 당기면서 다른 한 손으로는 스틱을 들어올려 바닥에 있는 마구를 치려고 하고 있다. 뒤에 있는 몇 사람도 필사적으로 추격하고 있다. 오른편 아래쪽에 있는 말은 이미 공중을 날고 있다. 우리는 시공을 초월하여 현장에서 힘차게 달리는 말발굽 소리, 공치는 소리, 기수들의 외침 소리를 들을 수 있는 것 같다.

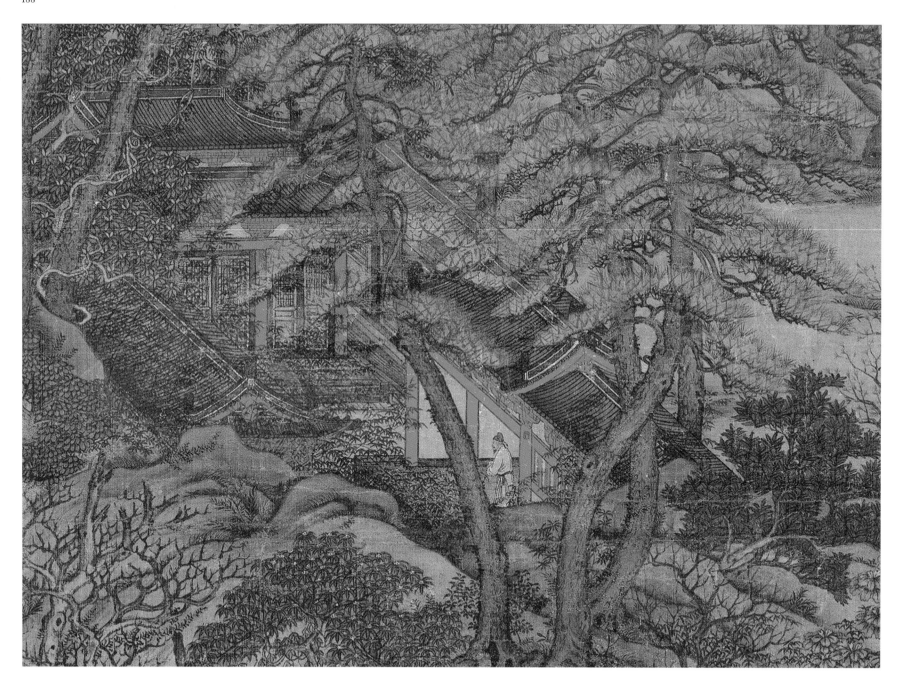

## 푸른 나무와 붉은 담장에 싸여

이사훈李思訓은 당나라 황족皇族으로 당시 유명한 산수화가이기도 했다. 어느 날, 당唐 명황明皇이 그를 궁궐 벽에 산수화를 그려달라고 청했는데, 밤에 잠을 잘 때 황제가 벽에서 물 흐르는 소리를 들었다고 전해진다.

이 그림에도 아름다운 집과 마당이 등장한다. 지붕은 청색 기와로 덮였고, 옆면은 붉은 색 담장과 기둥으로 되어 있다. 붉은 담장과 푸른 나무는 서로 조화를 이루고 있다. 흰 옷을 입은 한 남자가 복도 아래에 서 있다. 그는 어디로 가려는 것일까?

## 붉은 색 옷을 입은 말 기르는 사람

당나라 화가들은 말 그리는 것을 좋아했다. 그 가운데 한간韓幹이 가장 유명하다. 당唐 명황明皇은 그를 궁정화가로 삼았고, 그를 선배 화가인 진굉陳閎을 스승으로 삼도록 했다. 그런데 한간은 "저는 이미 많은 스승을 두었습니다. 바로 폐하의 마굿간에 있는 말들이옵니다."라고 대답했다.

한간은 말을 관찰하기 위해서 늘 말 치는 사람들과 함께 살았고, 다른 사람들이 주의를 기울이지 않는 세부적인 것들을 분명하게 볼 수 있었다고 한다. 붉은 색 옷을 입은 말 치는 사람과 그의 말을 이렇게 생동적으로 그려낸 것도 이유가 있는 것이다.

**❶** **❷**
❶〈강범루각도江帆樓閣圖〉의 일부　당나라, 이사훈李思訓, 약 1300년 전
❷〈십육신준도十六神駿圖〉의 일부　당나라, 한간韓幹, 약 1200년 전

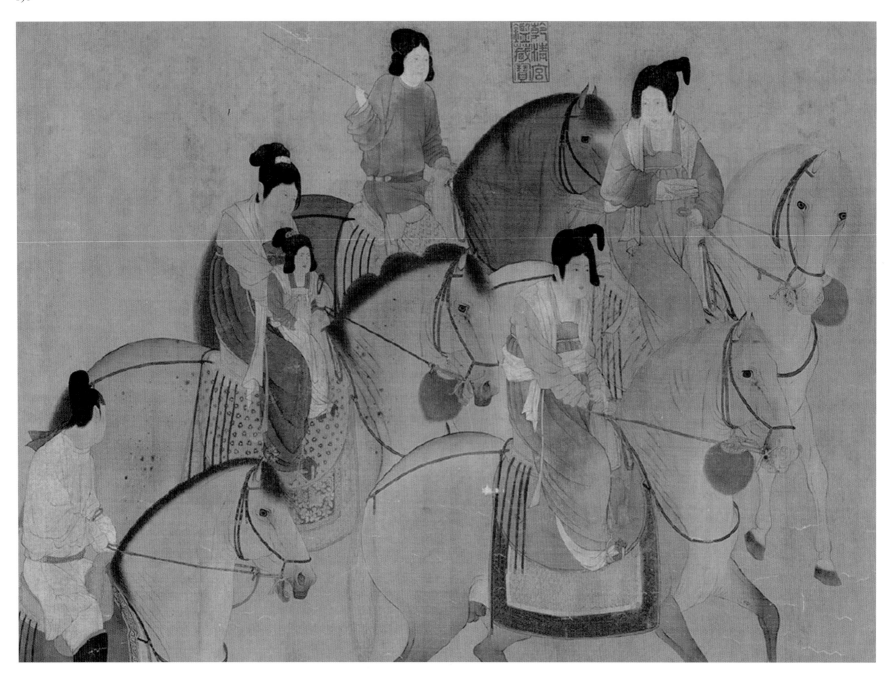

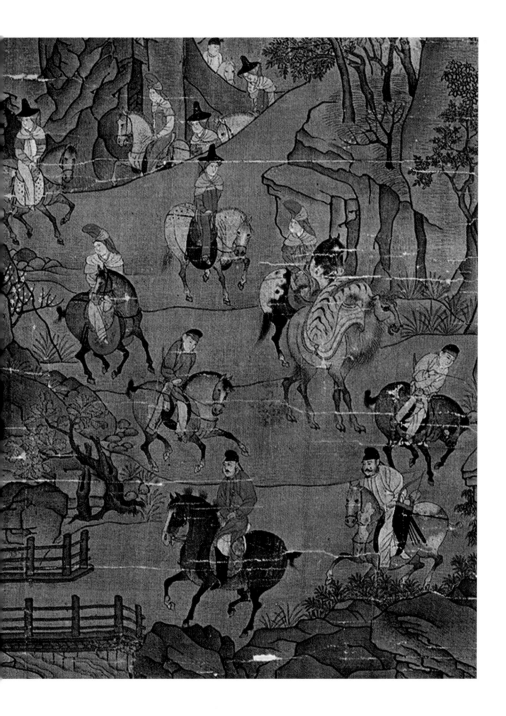

## 장안 물가의 여인들

위로 황족과 아래로 평민들에 이르기까지 당나라 사람들은 햇빛이 좋은 날 나들이 가는 것을 좋아했다. 대시인 두보杜甫는 "3월 3일 날씨가 좋아 장안長安 물가에 여인들이 많이 있네"라고 노래했는데, 바로 봄나들이 풍경을 묘사한 것이다.

당唐 명황明皇은 자신이 총애하는 비妃 양옥환楊玉環을 귀비貴妃에 책봉하였고, 그녀 주변도 신경을 써주어서 세 자매를 '국부인國夫人'으로 책봉해 주었다. 양씨 자매들은 벼락출세를 한 셈이다. 그 중에서 괵국虢國 부인夫人은 그녀의 셋째 언니다. 맞춰보자. 그림의 성대한 나들이 대열에서 붉은 색 옷 입은 사람 중에서 누가 괵국부인일까?

## 붉은 색 옷 입은 남자는 누구?

서기 755년에 안사安史의 난亂이 발발하고, 이듬해 당 명황이 장안에서 사천四川으로 도망친다. 이백李白은 시에서 "촉蜀으로 가는 길은 험난하기도 하구나! 푸른 하늘에 오르는 것보다도 어렵도다!"라고 노래했다. 사천의 산이 험준하다는 것을 말한 것이다. 그림에서 대열 제일 앞에서 말타고 가는 붉은 색 옷입은 남자는 누구일까? 바로 당 명황 이융기李隆基이다. 그가 탄 말의 등에 있는 세갈래로 땋은 털은 당나라 황실 말의 특징이다. 그림 속의 당 명황 얼굴은 만족스럽고 편안한 모습이다. 도망치는 중이지만 노하지도 않고 위엄을 갖춘 모습이다. 그의 뒤를 따르는 호위병들은 비뚤비뚤하지만 기운이 넘치고 허리를 꼿꼿이 세우고 있다.

❶ ❷

❶ 〈괵국부인유춘도虢國夫人游春圖〉의 일부　당나라, 장훤張萱, 약 1200년 전
❷ 〈명황행촉도明皇幸蜀圖〉의 일부　당나라, 이소도李昭道, 약 1200년 전

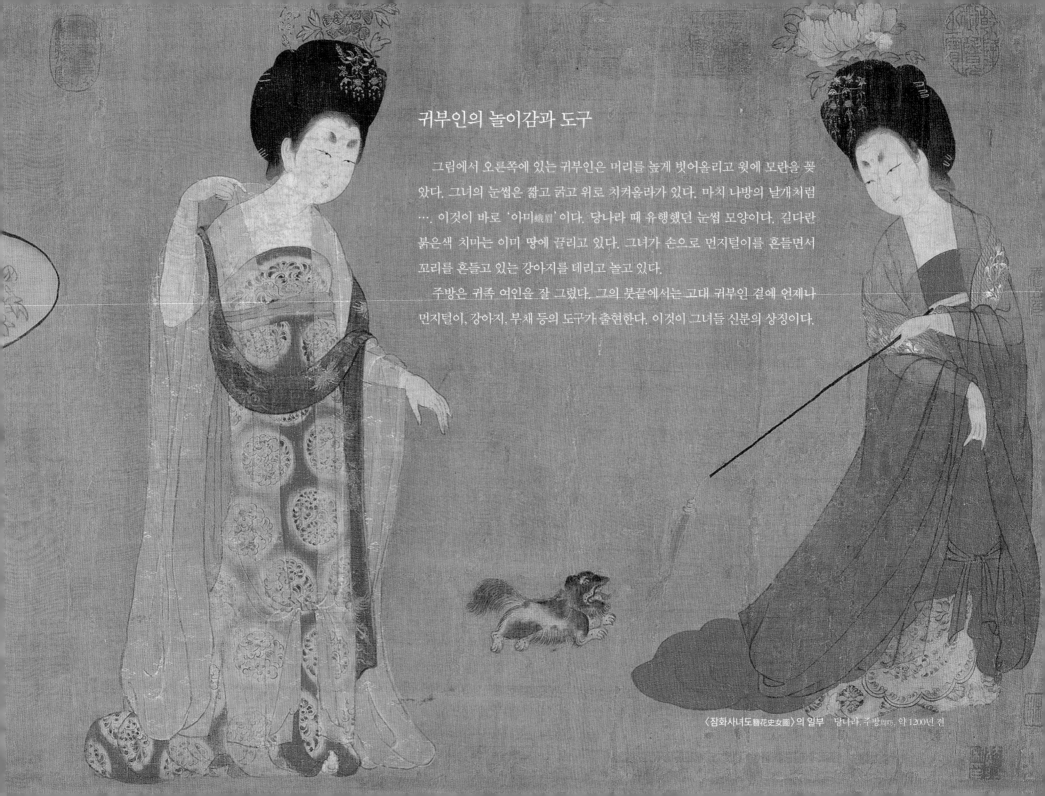

## 귀부인의 놀이감과 도구

　그림에서 오른쪽에 있는 귀부인은 머리를 높게 빗어올리고 윗에 모란을 꽂았다. 그녀의 눈썹은 짧고 굵고 위로 치켜올라가 있다. 마치 나방의 날개처럼 …. 이것이 바로 '아미蛾眉'이다. 당나라 때 유행했던 눈썹 모양이다. 길다란 붉은색 치마는 이미 땅에 끌리고 있다. 그녀가 손으로 먼지털이를 흔들면서 꼬리를 흔들고 있는 강아지를 데리고 놀고 있다.

　주방은 귀족 여인을 잘 그렸다. 그의 붓끝에서는 고대 귀부인 곁에 언제나 먼지털이, 강아지, 부채 등의 도구가 출현한다. 이것이 그녀들 신분의 상징이다.

〈잠화사녀도簪花仕女圖〉의 일부　당나라, 주방周昉, 약 1200년 전

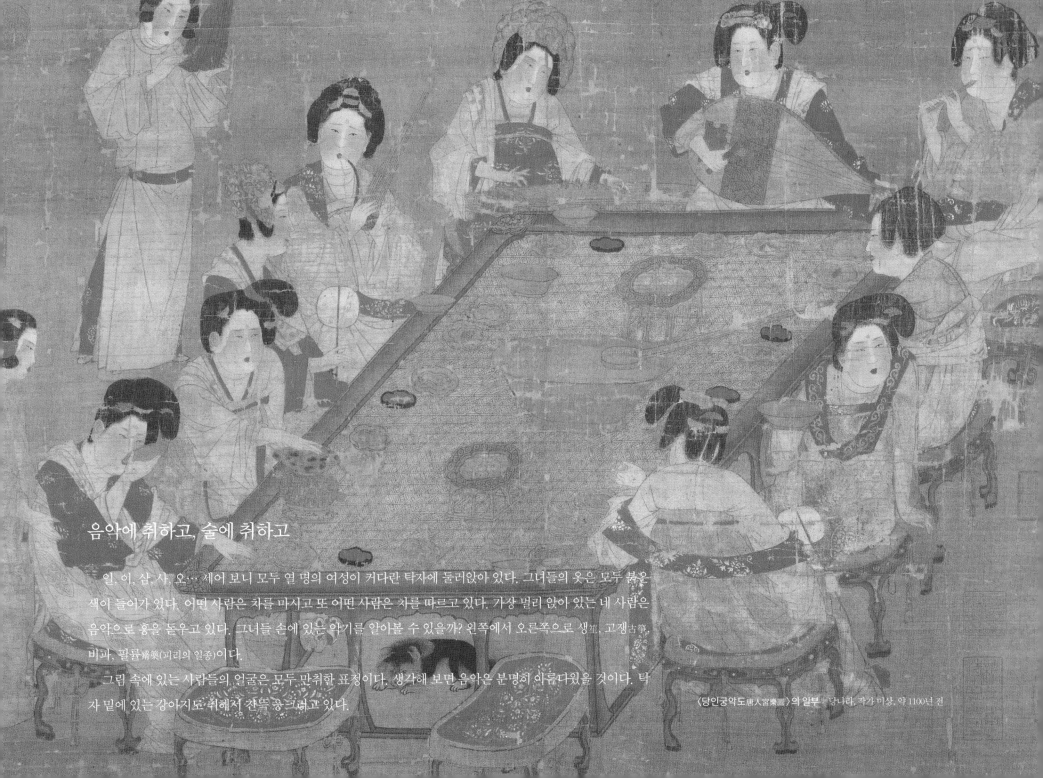

## 음악에 취하고, 술에 취하고

일, 이, 삼, 사, 오… 세어 보니 모두 열 명의 여성이 커다란 탁자에 둘러앉아 있다. 그녀들의 옷은 모두 붉은 색이 들어가 있다. 어떤 사람은 차를 마시고 또 어떤 사람은 차를 따르고 있다. 가장 멀리 앉아 있는 네 사람은 음악으로 흥을 돋우고 있다. 그녀들 손에 있는 악기를 알아볼 수 있을까? 왼쪽에서 오른쪽으로 생笙, 고쟁古箏, 비파, 필률觱篥(피리의 일종)이다.

그림 속에 있는 사람들의 얼굴은 모두 만취한 표정이다. 생각해 보면 음악은 분명히 아름다웠을 것이다. 탁자 밑에 있는 강아지도 취해서 잔뜩 웅크리고 있다.

《당인궁악도唐人宮樂圖》의 일부　당나라, 작가 미상, 약 1100년 전

## 꿈속의 나한

관휴貫休는 오대십국五代十國 시기 유명한 고승이자 화가이다. 그가 창작한 〈십륙나한도十六羅漢圖〉는 각 나한의 오관五官(오감을 맡는 기관器官, 눈, 코, 귀, 혀, 살갗)이 입체적이다. 깊은 눈구멍, 높은 콧날은 한족의 모습은 아니다. 그림 속의 붉은색 가사를 입은 사람처럼….

당시 사람들은 모습이 특이하고 표정이 과장된 나한상을 본 적이 없어서 매우 신기해 하면서 관휴가 어떻게 그려낸 것인지 물었다. 관휴가 웃으면서 말하길, 자기가 꿈속에서 본 것이라고 했다. 매번 그림을 그리기 전에 그는 꿈속에서 나한을 보게 해달라고 기도하고 나서 그림을 그렸다. 그래서 관휴가 그려낸 십륙 나한은 '꿈에 나타난 나한'이라 불린다.

〈십륙나한도十六羅漢圖 · 융박가존자戎博迦尊者〉의 일부
오대십국五代十國 · 전촉前蜀, 관휴貫休, 약 1100년 전

# 카메라로 찍은 것에 비견될만 하다

〈사생진금도寫生珍禽圖〉는 황전이 정식으로 그
린 것은 아니다. 그저 그의 습작일 뿐이다. 그는 매
우 세밀한 선과 풍부한 색채를 이용하여 등이 붉
은 참새와 곤충 같은 대자연의 수많은 생명체를
그려냈다.

이 조그만 동물들을 매우 진지하고 정확하게 그
려냈다. 참새의 깃털은 부드럽고 반질반질하며,
발톱은 날카롭다. 비록 조용히 서 있지만 순식간
에 날아갈 듯 하다. 곤충은 비록 몸이 매우 작지만
빈틈없이 그려냈다. 성실하고 정밀하게 그려냈기
때문에 황전은 두각을 나타낼 수 있었고, 중국 화
조화의 개척자 가운데 한 사람이 되었다.

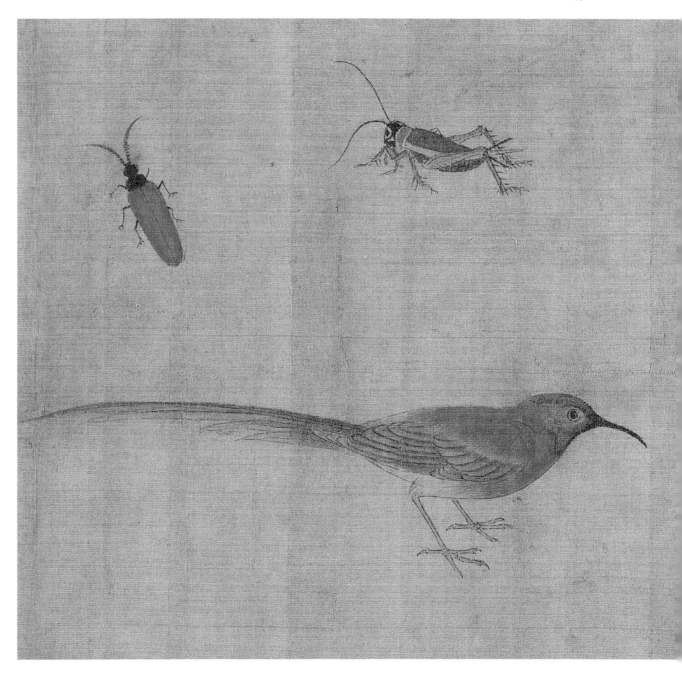

〈사생진금도寫生珍禽圖〉의 일부

황전黃筌, 오대십국五代十國·후촉后蜀    약1000年前

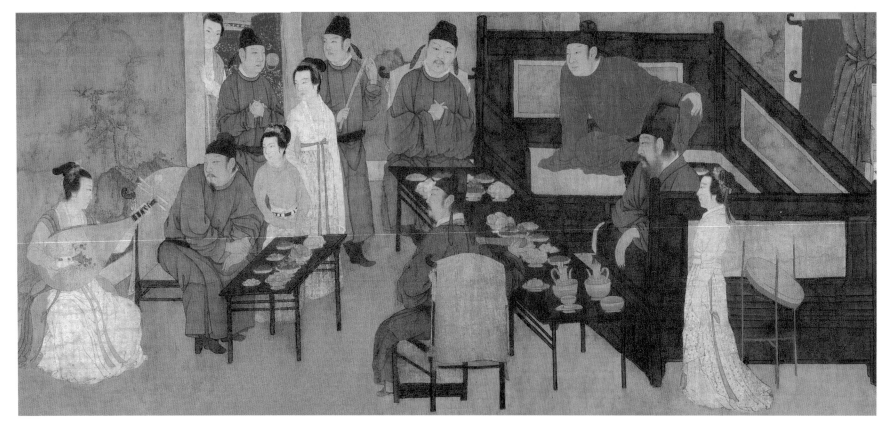

〈한희재야연도韓熙載夜宴圖〉모사본의 일부   오대십국五代十國 · 남당南唐, 고굉중顧閎中, 약 1000년 전

## 장원급제하여
## 붉은 두루마기를 입다

잔치 모습이다. 탁자 위에 맛있는 음식이 가득하다. 하지만 사람들은 음식에는 관심이 없고 그림의 왼쪽을 주시하고 있다. 비파 연주를 열심히 들으면서….

두 사람이 오른쪽에 있는 침대 위에 앉아 있는데, 몸에는 회색 옷을 걸치고 긴 수염을 기르고 있다. 바로 이집의 주인 한희재韓熙載이다. 그의 옆에 앉아 있는 붉은 두루마기를 입고 있는 사람은 장원급제한 사람이다. 옛날에는 옷 색깔에 등급이 있었다. 아무 색깔이나 원하는대로 입는 것이 아니다. 장원급제자는 매우 붉은 두루마기를 입음으로써 영광스러움을 나타냈다.

〈합악도合樂圖〉모사본의 일부　오대십국五代十國·남당南唐, 주문구周文矩, 약 1000년 전

# 고대 악기

　　〈합악도合樂圖〉는 남당南唐 귀족이 정원에서 음악 연주를 감상하는 장면을 그린 것이다. 그림에서는 악대가 한창 연주 중이다. 악대는 두 줄로 나뉘어 있고, 연주하는 악기는 같다. 윗줄만 보면 악기는 차례대로 공후, 쟁, 방향方響, 생, 북, 피리, 필률, 박자판이 있다.

　　그림 속에서 비파는 목이 굽어 있고, 쟁의 현 수는 모두 열세 줄이다. 이 악기들은 지금까지 전해지고 있다. 많은 변화가 있지만 말이다. 악대의 끝에는 붉은 색 큰 북이 있다. 한 사람이 열심히 치고 있다. 이것이 바로 고대 악기들을 모아 놓은 것이다.

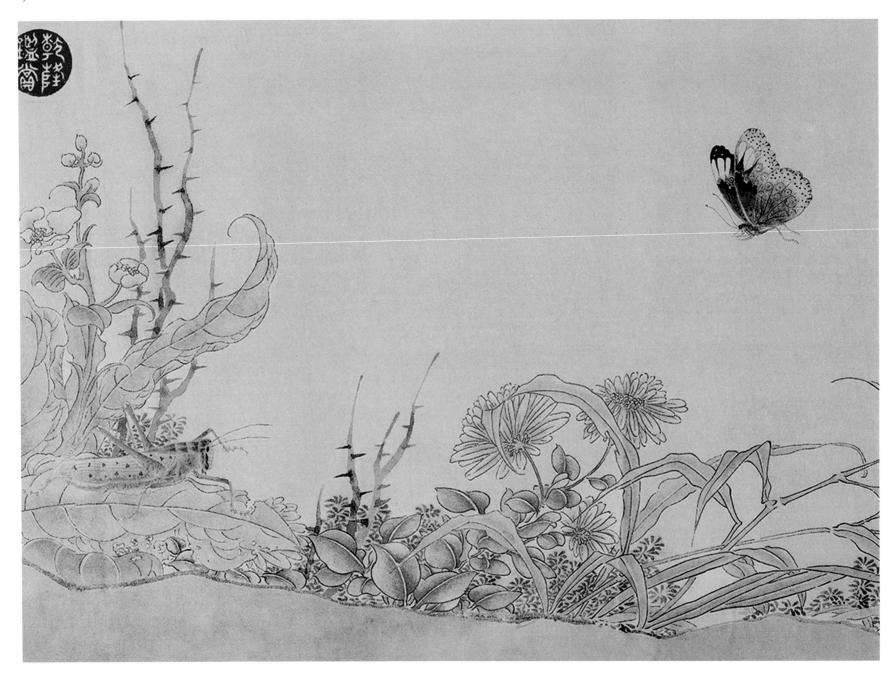

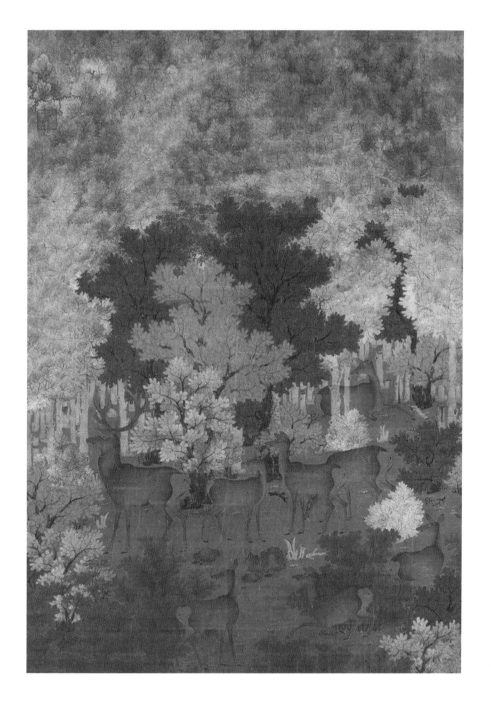

## 가을날의 들판

조창趙昌은 북송北宋의 유명한 화조 화가이다. 그림의 갈색 가시와 자주색 들국화, 붉은 색 잎과 누런 풀이 비탈길에 가득하다. 예쁜 나비가 공중에서 춤을 추고, 벌레 한 마리가 풀잎에 누워서 움직임과 고요함의 대비를 이루고 있다.

그림에는 광활하고 청신한 가을 들판이 펼쳐져 있다. 햇살은 아름답고 생기발랄해서 들판에는 자연의 맛이 가득하다.

## 사슴의 울음소리

가을이 왔다. 숲의 나무들이 붉은색과 노란색으로 물들기 시작했다.… 마치 꽃이 한 송이씩 피어나듯이, 무지개처럼 찬란하게 말이다. 한겨울이 오기 전에 모든 아름다움을 내보내는 것 같다. 사슴들도 가벼운 발걸음으로 숲으로 들어간다. 오색 찬란한 경치와 함께 춤을 추듯…. 왼쪽의 뿔 달린 수사슴은 자신의 동료와 함께 어딘가를 주시하고 있다. 마치 그 곳에서 들려오는 소리를 듣고 있는 것 같다. 이 그림은 비록 누가 그린 것인지는 모르지만 빛과 그림자의 미감이 충만해서 요遼나라 회화의 대표작으로 인정받고 있다.

❶   ❷   ❶ 〈사생협접도寫生蛺蝶圖〉의 일부  북송北宋, 조창趙昌, 약 980년 전
❷ 〈단풍유록도丹楓呦鹿圖〉의 일부  요나라, 작가 미상, 약 970년 전

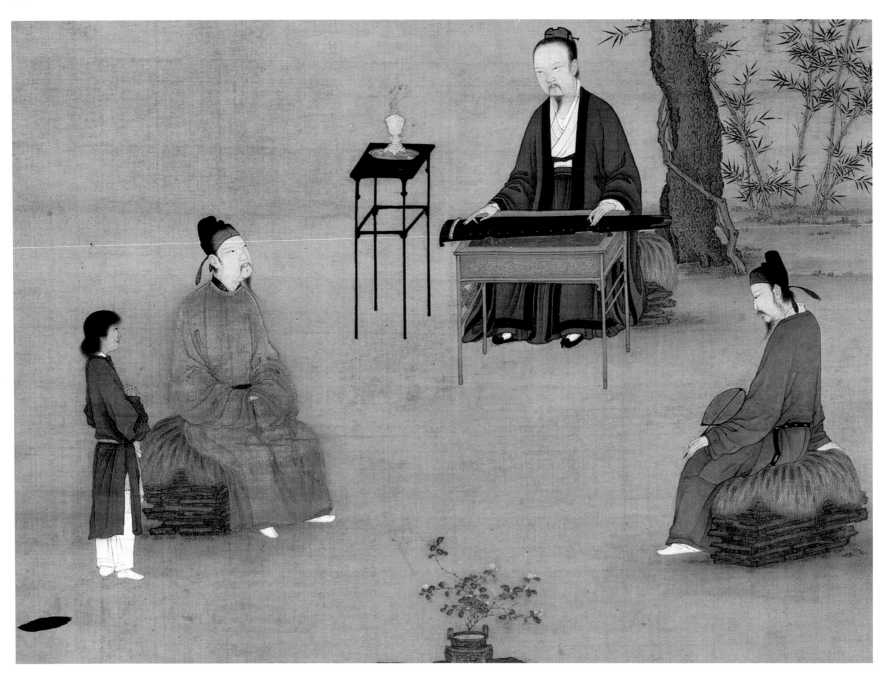

## 간신인가, 세상 밖의 사람들인가

송宋나라 휘종徽宗 조길趙佶은 북송北宋의 망국亡國 황제로서 〈수호전水滸傳〉에 나오는 어리석고 무능한 군주이다. 하지만 동시에 중국 역사상 가장 성공적인 황제 예술가이다. 그림 중앙에 있는 사람이 휘종이다. 그는 도가道家의 옷을 입고 소나무 아래에서 금琴을 켜고 있다. 왼쪽에 녹색 두루마기를 입고 있는 사람은 동관童貫이고, 오른쪽에 붉은 옷을 입고 있는 사람이 채경蔡京이다. 임금과 신하가 함께 금 소리에 취해 있다.

이 두 간신은 망국의 원흉으로 백성들에게 깊은 원한을 샀지만 이 그림에서는 편안하게 금 연주 소리를 듣고 있다. 세상 밖에 사는 사람들처럼 말이다.

## 하늘 끝까지

송나라 휘종은 도교道教를 신봉했다. 심지어 자신을 '교주教主 도군道君 황제皇帝'라고 할 정도였다. 도교에서는 꽃과 새, 돌, 벌레를 모두 천지간의 정수라고 여긴다. 따라서 송 휘종이 보기에는 이런 것들을 그리는 것이 단순히 그림을 그리는 것이 아니고 송 왕조의 복을 비는 일종의 의식이었다.

이에 따라 송 휘종은 각종 기이한 꽃과 진귀한 짐승, 기이한 돌 그리기를 좋아했다. 이런 것들이 모두 천하태평의 상서로움을 대표한다고 본 것이다. 그림에 있는 붉은 배를 가진 금계錦鷄는 깃털이 매우 아름답다. 금계는 연꽃가지에서 하늘거리는 나비를 멍하니 바라보고 있다.

❶ ❷

❶ 〈청금도聽琴圖〉의 일부  북송北宋, 조길趙佶, 약 900년 전
❷ 〈부용금계도芙蓉錦鷄圖〉의 일부  북송北宋, 조길趙佶, 약 890년 전

## 대추 밀어내기 놀이

부잣집의 두 꼬마 친구들이다. 흰색 옷을 입은 아이가 누나이다. 그녀는 붉은색 옷을 입은 동생을 데리고 화원에서 장난감 놀이를 하고 있다. 그들은 아주 즐겁게 노느라 머리가 부딪치는지도 모른다. 무슨 장난감이 이토록 그들을 매료시켰을까? 대추 한 알을 세 가닥의 대나무로 밀어내는 놀이를 하고 있다. 두 친구는 번갈아 가며 누가 더 오래 굴리는지를 겨루고 있는 것이다. 그림에서는 동생이 온 신경을 집중하여 눈을 크게 뜬 채로 붉은색 옷이 흘러내리는지도 모르고 있다.

## 일찍 일어나는 새가 먹이를 먹는다

그림 속에 있는 빨간 과일, 사과가 나뭇가지를 구부러지게 하는 것 같다. 달콤한 과일은 따는 사람이 없지만, 벌레를 불러들인다. 나뭇잎 위에 벌레가 갉아 먹은 크고 작은 구멍이 있는 것이 분명하게 보인다. 가지에 앉은 참새는 머리를 들고 노래한다. 숲속의 고요함을 깨뜨리고 동료들을 부르는 듯하다. "빨리 와! 여기에 먹을만한 벌레들이 있어!"

송나라 화가들은 사실을 매우 중시했다. 경치를 매우 세밀하게 묘사한 것이다. 작은 새들의 깃털, 나뭇잎 등이 모두 생생하게 그려져 있다.

| ❶ | ❷ |
| --- | --- |

❶ 〈추정희영도秋庭戲嬰圖〉의 일부　남송南宋, 소한신蘇漢臣, 약 850년 전
❷ 〈과숙래금도果熟來禽圖〉　남송南宋, 임춘林椿, 약 820년 전

## 주운朱雲이 난간을 부러뜨리다

한나라 성제成帝 때에 간신 장우張禹가 재상이 되었다. 제멋대로 행동하는 바람에 조정의 대신들은 그에게 대항하지 못했다. 어느 날 하급 관리 주운朱雲이 황제를 뵈옵고, 상방보검尙方寶劍(옛날, 임금이 쓰던 보검)으로 장우를 참수하겠다고 청하자 황제는 주운이 하극상을 범한다고 대노하여 그를 처형하려 했다. 주운이 난간을 붙들고 저항하다가 난간이 부러지고 말았다.⋯ 후에 성제는 깨닫고 주운을 용서했고, 난간을 고치지 말고 원래대로 놔두라고 했다. 훗날의 경계로 삼겠다는 의미였다.

그림에서 한나라 성제는 붉은색 등받이가 있는 의자에 앉아서 긴수염을 휘날리며 얼굴에는 노기가 가득하다. 뒤에 있는 신하가 붉은 천으로 감싼 상방보검을 붙들고 있다. 장우는 손에 홀笏(옛날, 관원이 임금을 알현할 때 조복朝服에 갖추어 손에 쥐던 패)을 받쳐 들고 한 성제 옆에 숨어서 고개를 갸웃뚱하며 웃고 있다.

## 화무십일홍花無十日紅

"구름보면 그대의 옷자락 꽃을 보면 그대의 얼굴 떠오르니", "흙먼지 일으키는 한 필의 말에 양귀비는 웃으나", "육궁六宮(황후와 비들이 사는 궁실宮室)의 분바르고 눈썹그린 미인들 얼굴빛이 없구나" 당唐 현종玄宗의 양귀비楊貴妃 사랑은 많은 시인들이 노래했다. 장생전長生殿, 화청지華淸池는 모두 양귀비 인생의 행복을 보여주고 있다.

하지만 인간세상의 화와 복은 알 수 없는 일이다. 안사의 난이 터지고 양귀비는 당현종을 따라 촉蜀으로 도망치다가 결국 길에서 죽고 만다. 이 그림은 바로 양귀비가 도망치는 상황을 그린 것이다. 힘이 하나도 없는 양귀비가 붉은 옷을 입고 두 명의 시녀 도움으로 힘들게 말에 오르고 있다.⋯

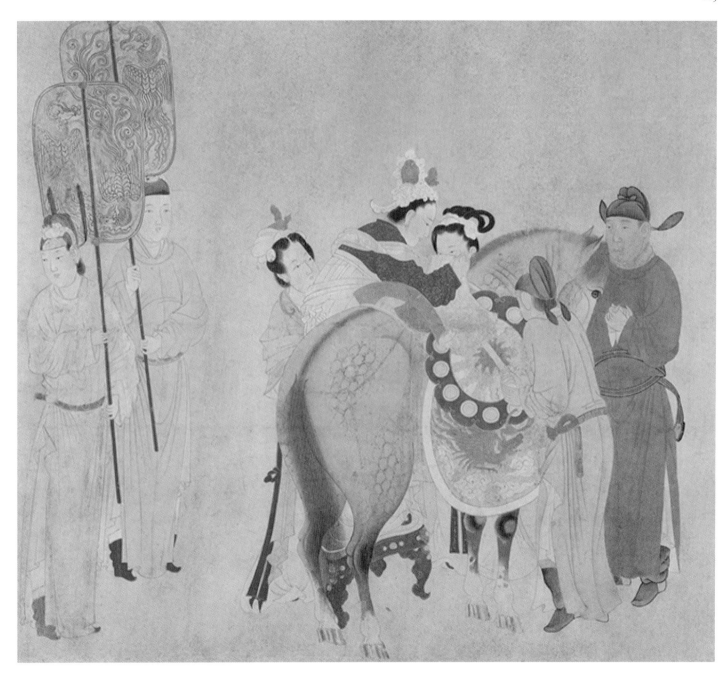

❶❷

❶〈절함도折檻圖〉의 일부
　남송南宋, 작가 미상, 약 730년 전
❷〈양귀비상마도楊貴妃上馬圖〉
　원나라, 전선錢選, 약 720년 전

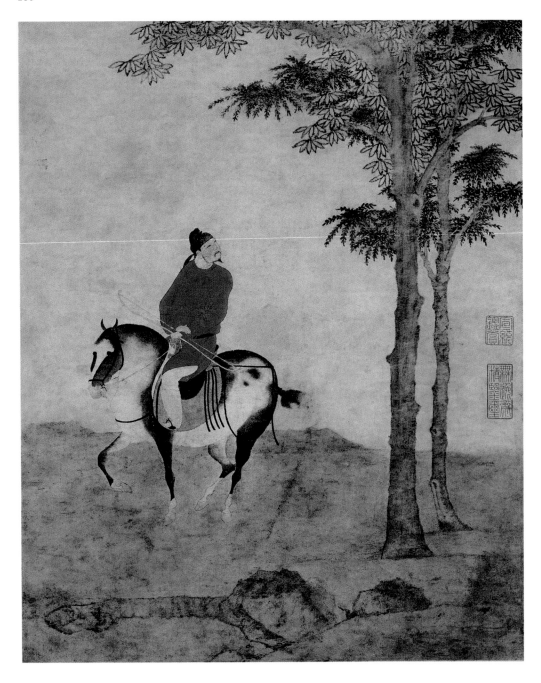

## 소년은 함부로 쏘지 않는다

옛날 사람들은 대나무를 베어 활을 만들고 흙을 빚어 총알을 만들어 짐승들을 쏜다고 했다. 그림 속의 붉은 옷 입은 사람은 얼룩말 위에 앉아서 숲속을 돌아다니고 있다. 갑자기 멈추더니 뒤에 있는 큰 나무를 바라본다. 하지만 나무 위에는 아무것도 없었다. 바람 소리를 들은 것 같다. 붉은색 옷을 입은 기사는 손에 활을 들고 있지만, 사냥을 하겠다는 마음은 없고 느긋한 모습을 보이고 있다.

〈협탄유기도挾彈游騎圖〉의 일부   원나라, 조옹趙雍, 약 670년 전

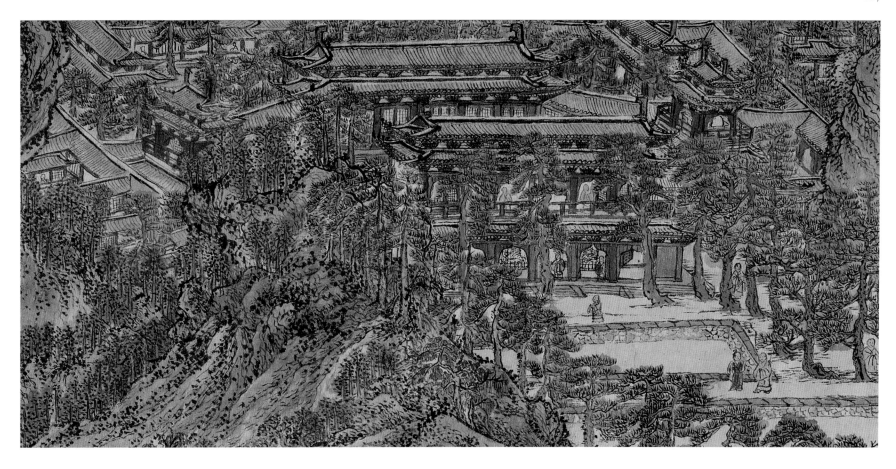

〈태백산도太白山圖〉의 일부
원나라, 왕몽王蒙, 약 630년 전

## 왕몽王蒙을 따라 천동사天童寺를 유람하다

　원나라 문인화가 대부분은 수묵을 주로 사용했는데, 왕몽은 그와 달리 색채의 이용을 매우 중시했다.

　〈태백산도太白山圖〉의 색채는 매우 풍부하다. 울창한 녹색 소나무숲는 붉은색 담장의 사찰을 가리지 않는다. 사찰 앞에 있는 남색 연못은 인공적으로 파놓은 것이다. 면적이 넓고 동원된 일꾼들이 많아서 '만공지萬工池'라 불렸다. 이 사찰은 절강浙江 영파寧波의 천동사天童寺이다. 유명한 곳으로 지금도 향불이 끊이지 않는 곳이다.

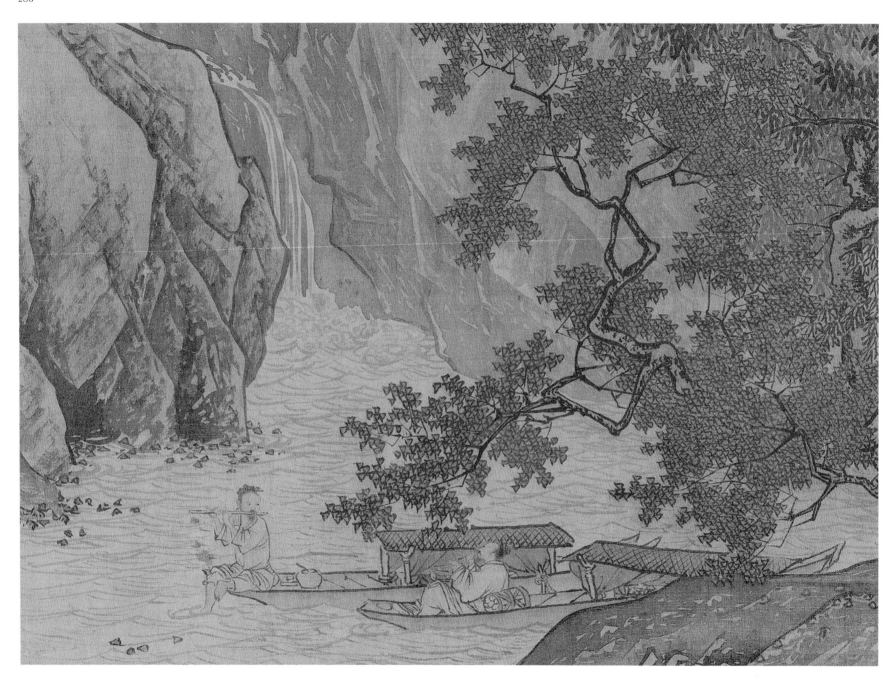

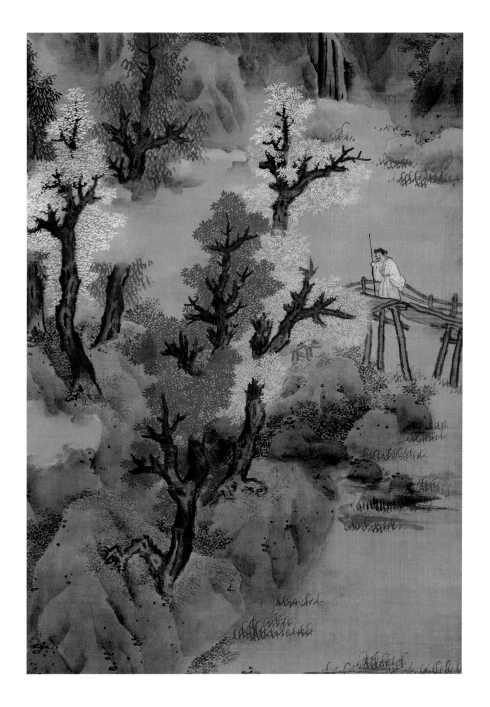

## 창랑滄浪(크고 푸른 물결)의 물벌레가 내 발을 씻어주네

단풍이 가득한 나무를 지나 깎아지른 절벽의 폭포 아래 조그만 배가 떠 있다. 왼쪽에 있는 배의 뱃머리에 어떤 사람이 느긋하게 피리를 불고 있다. 발은 아직 물속에 있다. 저 사람과 함께 계곡물의 서늘함을 함께 느끼는 것 같다. 또 다른 배에는 한 사람이 비스듬히 누워서 판을 두드리면서 피리 소리에 박자를 맞추고 있다.

그림 속 두 사람은 평범한 어부가 아니다. 그들은 당백호唐伯虎 마음속에 있는 문인文人 은사文人隱士로서 산수 가운데 유유자적하는 사람들이다.

## 온 산을 붉게 물들였네

그림 속의 산과 맞은편 기슭은 모두 색칠이 되어 스케치 형식으로 처리한 것이 없다. 이런 방법은 중국화에서 '몰골법沒骨法'이라고 한다. 서양의 예술 대가 세잔Paul Cezanne의 명언을 떠올리게 한다. "선은 존재하지 않는 것이다. 다만 색깔 간의 대비만 존재할 뿐이다."

그림은 온통 붉은색으로 칠해져 있다. 사람들이 향산香山(베이징에 있는 산이름)으로 몰려가 보고 싶어 하는 경치이다. 남영藍瑛은 창조적으로 나뭇잎을 흰색으로 그렸다. 흰색 나뭇잎과 운무雲霧의 간격이 있어서 푸른 산과 붉은 나무가 더 아름답게 보인다. 남영은 대담하고 창조적으로 색채를 이용하였고, 사람들의 감탄을 자아낸다.

❶ ❷

❶〈계산어은도溪山漁隱圖〉의 일부　명나라, 당인唐寅, 약 490년 전
❷〈백운홍수도白雲紅樹圖〉의 일부　명나라, 남영藍瑛, 약 360년 전

## 살아있는 꽃

청대清代 화가 운수평惲壽平도 '몰골화훼沒骨花卉'를 만들어 냈다. 전통적 수법의 화조화는 먼저 꽃과 새의 윤곽을 그린 다음에 색을 채워 넣는 방법을 사용한다. 그런데 몰골화법은 윤곽선을 그리지 않고 직접 색을 칠하면서 그림을 그린다.

예를 들어 〈춘화도책春花圖册〉 가운데 이 분홍색 봄꽃은 운수평이 직접 색칠을 해서 완성한 것으로, 꽃송이와 나뭇가지의 색깔이 농담의 변화가 있다. 물감이 아직 마르지 않았을 때 다시 비슷한 색깔로 더 칠해서 서로 스며드는 예술적 효과를 기대하는 것이다.

## 동서中西 융합의 화풍

중국 미술사에서 유명한 외국 화가는 카스틸리오네Giuseppe Castiglione이다. 그는 이탈리아 밀라노에서 태어나 1715년에 중국으로 와서 생활했다.

이 그림은 〈화조도책花鳥圖册〉 가운데 하나로서 아름다운 국화와 생기발랄한 참새를 그린 것이다. 세부묘사에서 카스틸리오네는 유럽 사실 회화의 특징을 잘 보여주었다. 명암과 투시에 신경을 쓰고 붓놀림이 세밀하며 꽃잎이든 참새든 입체감이 있고 매우 사실적으로 그려졌다. 이런 '동서 융합'의 화풍은 청나라 황실과 귀족들의 중시를 받았다.

❶ 《춘화도책春花圖册》〈월계月季〉의 일부　청나라, 운수평惲壽平, 약 330년 전
❷ 《화조도책花鳥圖册》〈국화菊花〉의 일부　명나라, 카스틸리오네, 약 250년 전

**주육**朱臕
주사를 곱게 갈아 맑은 풀에 넣고, 위
에 뜬 누런색을 띤 부분.

**주사**朱砂
주사석朱砂石을 갈아서 만든 것으로, 밝고 고우
며 차분하고, 세월이 흘러도 퇴색되지 않는다.

**황단**黃丹
순수한 납을 달구어서 등황색으로
만든다.

**연지**胭脂
붉은 꽃을 으깨어 만든 붉은색 물감.

**은주**銀朱
고대 중국에서 최초로 발명된 화학
물감으로, 수은에서 추출한다.

**자석**赭石
적철광赤鐵鑛에서 나옴

**천색**茜色
꼭두서니풀의 뿌리를 달여서 만든다.

# 모강음暮江吟

당나라唐·백거이白居易

一道殘陽鋪水中，半江瑟瑟半江紅。

可憐九月初三夜，露似真珠月似弓

한줄기 석양빛이 강물에 퍼지니

강은 절반이 푸르고 절반이 붉구나.

가련한 구월 초사흘 밤에

이슬은 진주 같고 달은 활과 같네.

# 산행山行

당나라唐·두목杜牧

遠上寒山石徑斜，白雲生處有人家。

停車坐愛楓林晚，霜葉紅於二月花。

돌길따라 비스듬히 멀리 寒山에 오르는데

흰구름이 일어나는 곳에 人家가 있음이라.

수레를 멈추고 앉아서 단풍숲의 늦음을 즐기노라니

서리맞은 잎이 이월의 꽃보다 붉구나.

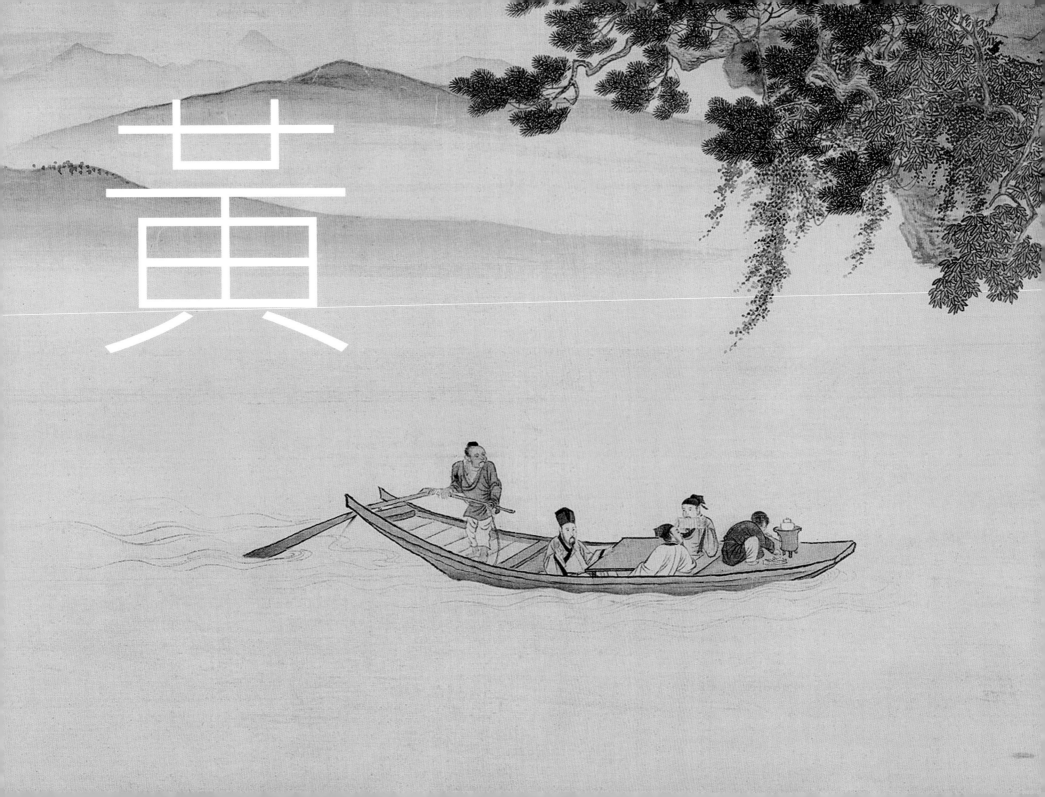

4

## 황색

황색은 밝은 색으로서, 사람들에게 경쾌하고 휘황찬란하며 희망에 가득 찬 느낌을 주는 색이다. 많은 꽃과 과일 또는 씨앗이 황색이다. 예를 들어, 개나리, 납매蠟梅(중국이 원산지인 관상수), 해바라기, 유자, 살구, 보리이삭 등이 있다. 송나라 이후 밝은 황색은 황제 전용 색이었다.

중국화에 사용된 황색은 주로 광물에서 온 것으로, 색깔의 짙고 옅음에 따라 석황石黃, 웅황雄黃, 자황雌黃, 토황土黃 등으로 나뉜다. 그 가운데 석황은 정통 황색이고, 웅황雄黃은 등황색橙黃色, 자황은 금황색金黃色, 토황은 흙황색이다. 또 특이한 등나무 황색은 바다 등나무의 가지에서 분비되어 나온 수지로서 잎사귀, 꽃잎을 그릴 때 쓰이는데, 색채가 매우 아름답다.

이제 우리는 이들 아름다운 황색 그림을 자세히 보게 된다.

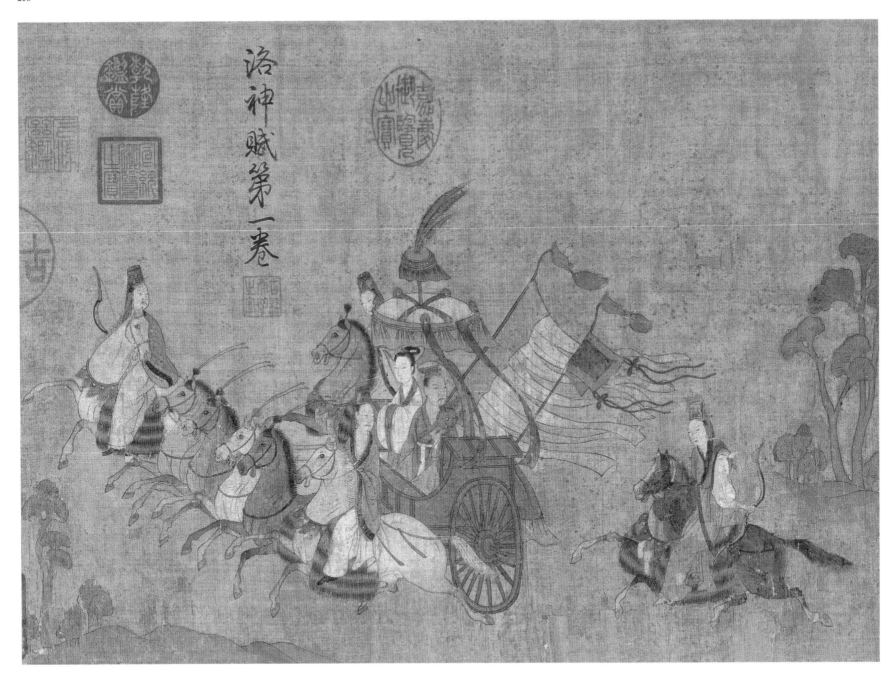

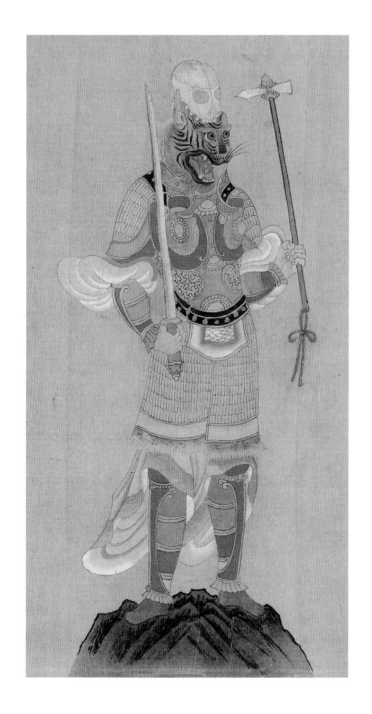

## 견우직녀처럼 함께 잊지 못하네

삼국시기의 대시인 조식曹植이 쓴 〈낙신부洛神賦〉는 낙수洛水에서 여신을 만났다가 헤어지는 아름답고 슬픈 이야기를 노래하고 있다. 후에 '그림의 조상' 고개지顧愷之가 이 이야기를 〈낙신부도洛神賦圖〉로 그려냈다.

그림은 〈낙신부도〉의 마지막 장면으로, 인간과 신 사이의 사랑에 대한 공통적인 결말로서, 견우와 직녀가 헤어져야 하는 것처럼 조식과 낙신도 결국 함께 할 수 없었다. 낙신이 떠나고 다시 돌아오지 않아 조식은 어쩔 도리 없이 되돌아올 수밖에 없었다. 마차에 앉아서 그는 황색 덮개를 쓰고 있고, 그의 뒤로는 황색 깃발을 휘날리고 있다. 그의 마음 속에는 여전히 한 줄기 희망이 있었다. 그래서 뒤를 돌아보는 것이다.

## 한 장수의 성공은 수많은 사람들의 희생으로 이루어진 것

'화룡점정畵龍點睛' 이 고사성어故事成語는 장승요張僧繇를 말하는 것이다. 그의 그림은 신묘하고 실물에 가깝기로 유명한데, 전해지는 말로는 완성된 용 그림에 눈만 그려넣으면 진짜 용이 되어 구름을 타고 날아가버린다고 한다.

그림에 있는 사람은 '위수危宿(고대 중국의 별자리 이십팔수의 열두째 별자리)'를 주관하는 신선으로, 호랑이 머리에 큰 입을 벌리고 있다. 한 손에 칼을 들고 다른 한 손에는 도끼를 쥐고 있으며 몸에는 황금빛 갑옷을 걸치고 있어서, 마치 엄청난 전투를 벌일 듯하다. '위수'는 재난과 위험을 대표하는데, '위수신危宿神' 머리에 해골을 올려놓은 것은 아마도 한 장수의 성공이 수많은 사람들의 희생으로 이루어진 것이라는 의미를 내포하는 것은 아닐까!

❶　❷

❶ 〈낙신부도洛神賦圖〉의 일부　동진東晋, 고개지顧愷之, 약 1600년 전
❷ 〈오성이십팔수신형도五星二十八宿神形圖〉의 일부　남북조南北朝 · 양梁, 장승요張僧繇, 약 1500년 전

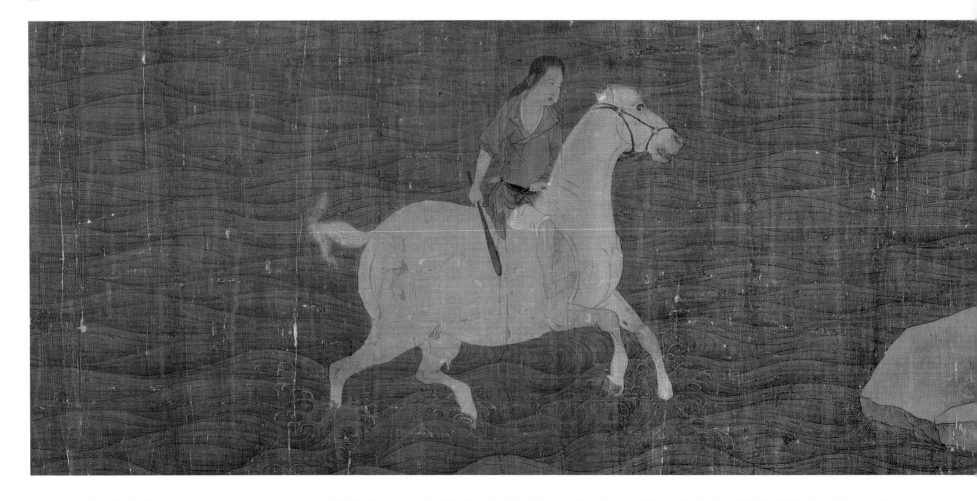

## 말을 목욕시키다

〈세설신어世說新語〉에 이런 얘기가 있다. 동진東晉의 고승高僧 지둔支遁이 말 기르기를 좋아했는데, 타려고는 하지 않았다. 어떤 사람이 그를 비웃자 지둔이 말했다. "나는 말의 멋진 모습을 좋아하는 거야."

그림에서 황색 준마駿馬가 물 속에서 걷고 있고, 말 위에는 말을 기르는 사람이 몽둥이 모양의 솔을 들고 물 속에서 말을 목욕시키고 있다. 말은 고개를 쳐들고 입을 벌리며 목욕이 주는 청량함과 상쾌함을 누리고 있다. 지둔 스님은 맞은편 석대 위에 앉아서 한 손으로는 앞으로 기울어지는 몸을 지탱하고 다른 한 손으로는 말고삐를 잡고 있다. 그러면서 한창 기분 좋아하는 애마를 열정적으로 주시하고 있다. 심지어 가사가 미끄러져 떨어지는 것도 신경쓰지 않고….

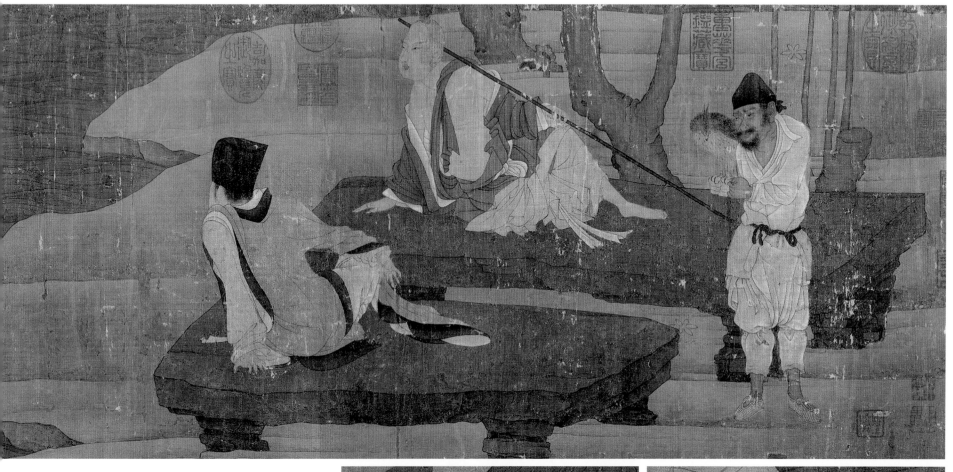

〈신준도神駿圖〉  당대唐代, 한간韓幹, 약 1200년 전
말굽이 물을 밟자 물이 사방으로 튄다.

## 농사를 잘 짓는 것이
## 국태민안의 지름길

한황韓滉은 당나라의 재상宰相으로, 그림도 매우 잘 그렸는데, 농촌의 풍속과 소, 말 등의 가축을 잘 그렸다. 〈오우도五牛圖〉는 다섯 마리의 소를 그렸다. 지금 보는 것은 네 번째 소이다. 이 소는 몸집이 큰 황소이다. 날카로운 뿔을 곧추세우고 머리를 비틀면서 혀를 장난스럽게 내밀고 있다. 마치 뒤에 있는 친구들을 향해 눈짓하는 것 같다.

중국은 농업생산을 매우 중시했다. 역대 왕조는 모두 적극적으로 농업생산을 격려했다. 먹는 것이 풍족해야 나라가 태평해지고 백성들이 편안해지니까. 따라서 소를 그리는 것은 특별한 의미가 있는 것이다. 힘든 농사와 노동에 힘을 주려는 것이다.

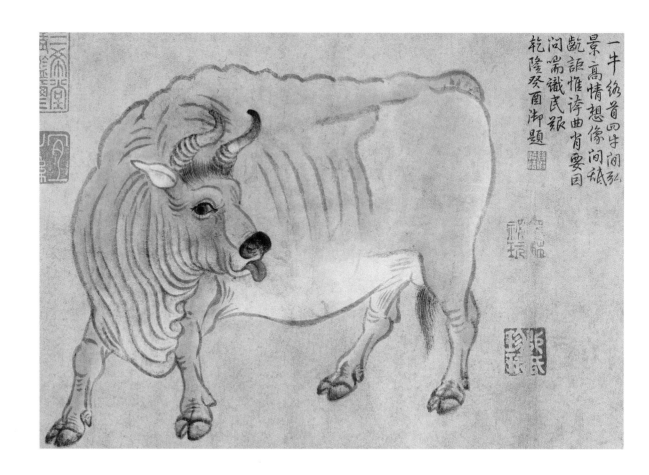

| ❶ | ❷ |
|---|---|

❶ 〈오우도五牛圖〉의 일부　당대唐代, 한황韓滉, 약 1200년 전
❷ 〈동단왕출행도東丹王出行圖〉의 일부
　오대십국五代十國·후당後唐, 이찬화李贊華, 약 1000년 전

## 걱정 많은 기사

이찬화李贊華의 본명은 야율배耶律倍로, 요遼나라 개국 황제 야율보기耶律阿保의 큰 아들이다. 야율보기가 죽고 나서 태후가 야율배의 동생만 예뻐했기 때문에 그 결과로 동생이 황위를 찬탈하여 야율배는 동단왕東丹王에 봉해졌다. 그는 아침 저녁으로 살해당할 것이 걱정되어 어쩔 수 없이 남쪽의 후당後唐에 투항하였다. 후당의 황제는 그에게 이씨 성을 하사하였고, 그는 이름을 찬화로 바꾸었다.

그림 속의 황색 두루마기를 걸치고 오랑캐 모습의 기사가 이찬화일 것이다. 자화상인 셈이다. 비록 앞뒤로 호위를 하고는 있지만 그는 여전히 고삐를 단단히 잡고 얼굴에는 수심이 가득하다. 그렇다. 고국을 떠나려는 순간인데 어떻게 근심이 없겠는가?

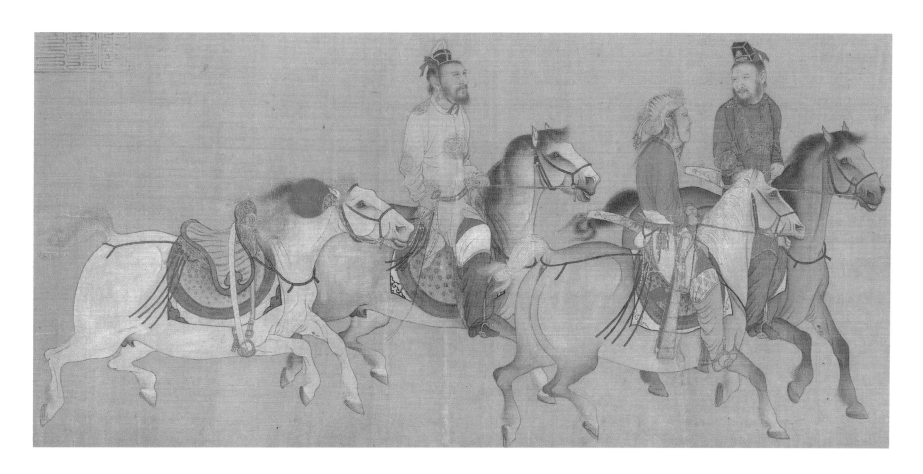

222

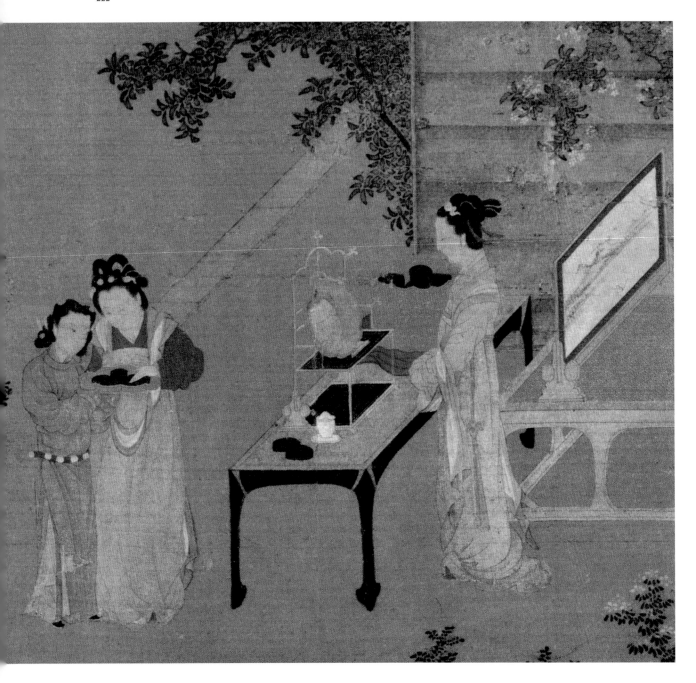

## 아름다운 송나라 가구

그림 오른쪽 황색으로 된 가구로서, 위에 산수
화 병풍이 세워져 있다. 중간의 탁자 위에는 예쁜
화장대가 놓여 있고, 그 위에는 거울이 있어서 아
름다운 여성의 얼굴을 비추고 있다. 제일 왼쪽 시
녀가 차 쟁반을 들고 있고, 그 곁에 황색 치마를
입은 여성이 손을 뻗어 쟁반에서 밥그릇을 들고
있다. 이것이 바로 고대 여성들이 아침에 일어나
화장을 하는 모습이다.

〈수롱요경도繡櫳曉鏡圖〉의 일부  북송北宋, 왕선王詵, 약 910년 전

## 벌레는 석류를 먹고, 꾀꼬리는 그 뒤에

그림 오른쪽에 있는 잘 익어 벌어진 석류, 녹색에서 누렇게 변한 벌레먹은 잎사귀가 깊은 가을 분위기를 전해 준다. 달콤한 석류가 과즙을 빨아먹는 벌레를 불러들이고, 벌레는 또 벌레를 좋아하는 새를 불러들였다. 이렇게 해서 그림 속의 주인공이 멋지게 등장한다. 이 꾀꼬리는 갑자기 석류가지로 날아와서 한입에 벌레를 물었다.

화가는 황색으로 꾀꼬리의 몸을 잘 그려냈다. 또 하얀 물감으로 새의 깃털과 발톱을 묘사해서, 새의 입체감을 잘 그려냈다.

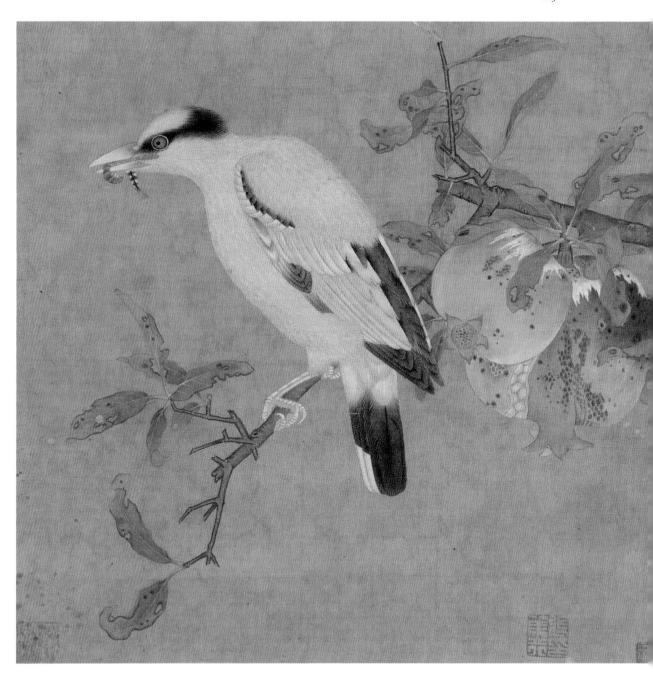

〈류지황조도榴枝黃鳥圖〉 남송南宋, 모익毛益, 약 840년 전

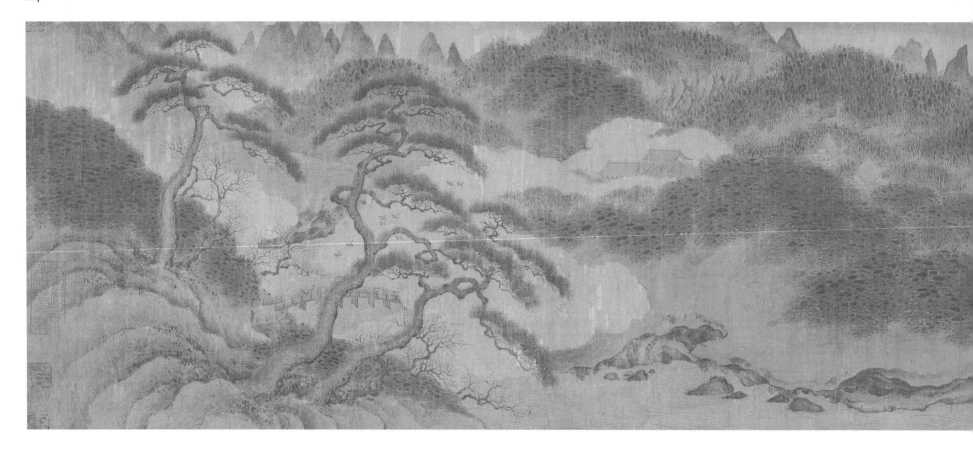

## 신선이 사는 곳

광활한 바다 위에 금황색 태양이 떠오른다. 물결은 잠잠하고 뻗어나간 육지의 기슭과 맞닿은 듯하다. 기슭 위에는 소나무가 무성하고, 구름과 안개가 산허리를 감싸고 있다. 자세히 보면 날아다니는 학도 있고, 금빛으로 빛나는 지붕도 보인다. 마치 신선이 사는 곳에 온 것 같다.

조백숙은 송나라 황족이다. 송 태조의 7세손으로 남송의 유명한 화가이기도 하다. 이 그림은 황가의 심미 정취를 보여주고 있다.

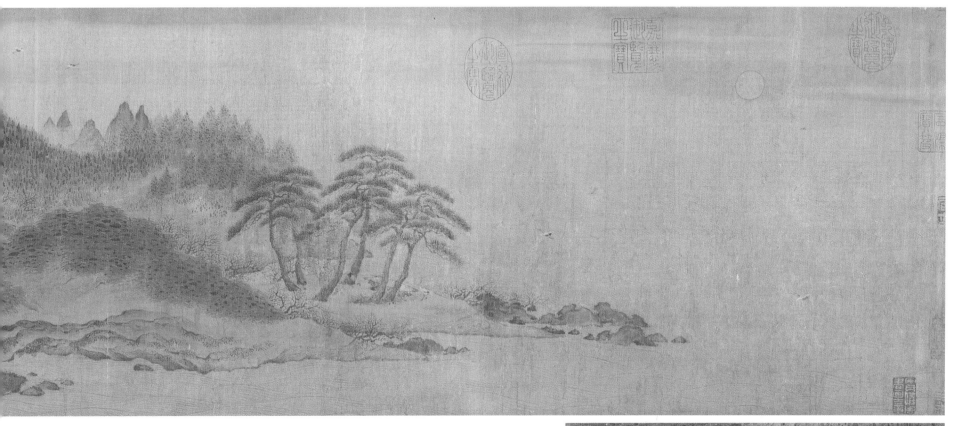

〈만송금궐도萬松金闕圖〉의 일부　남송南宋, 조백숙趙伯驌, 약 830년 전
가지와 운무에 감춰진 금색 지붕

## 노란 비파

5월의 강남江南, 태양빛 아래 노란 비파가 반짝 반짝 빛을 내며 사람들을 유혹한다. 맛있게 잘 익은 과일은 그걸 먹기 좋아하는 새들을 끌어들이고, 가지에 머물게 한다. 꼬리를 세우고, 목을 뻗으며 먹고 싶어 하는데, 비파에 조그만 벌레가 기어가는 것을 보게 된다.…

그림은 새가 갑자기 부리질을 멈추고 개미를 응시하는 순간을 포착했다. 마치 카메라 셔터를 누르듯이…. 나뭇잎의 배색을 달리 한다든가, 벌레 먹은 자리에 대한 묘사는 모두 또렷하고 사실적이다.

## 유마대사維摩大士는 누구?

〈대리국범상권大理國梵像卷〉 전체 길이는 16.35미터로 윗편에는 붓다, 보살, 나한, 명왕, 금강, 고승 등이 700여 명이 그려져 있어, 중국 최초의 '불교佛敎 도상圖像 백과전서百科全書'라 불릴만 하다. 화가 장승온張勝溫은 송宋나라 시대의 대리大理국 출신으로 그 곳에서 불교를 받들였다.

그림에 있는 황색 두루마기를 몸에 걸친 이 사람이 바로 '유마대사維摩大士'이다. '유마'는 산스크리트어인데, '유'는 '없다'는 의미이고, '마'는 '더럽다'는 뜻으로 '유마'는 '더러움이 없다'는 뜻이다. 전해지는 말로 그는 본래 인도의 부호였는데, 수행을 함으로써 결국 더럽지도 깨끗하지도 않은 해탈解脫의 경지에 이르렀다고 한다.

❶ ❷

❶ 〈비파산조도枇杷山鳥圖〉  남송南宋, 임춘林椿, 약 820년 전
❷ 〈대리국범상권大理國梵像卷〉의 일부  대리大理, 장승온張勝溫, 약 810년 전

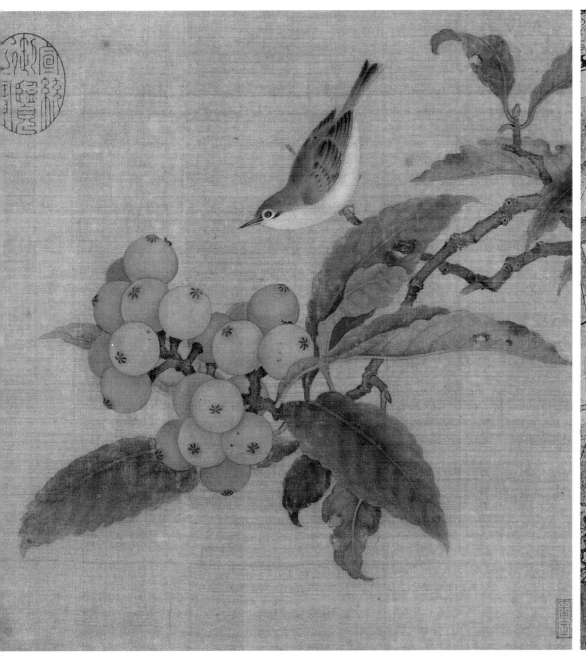

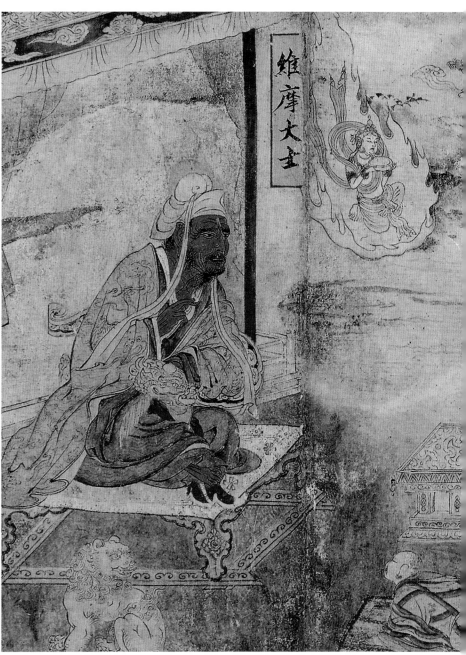

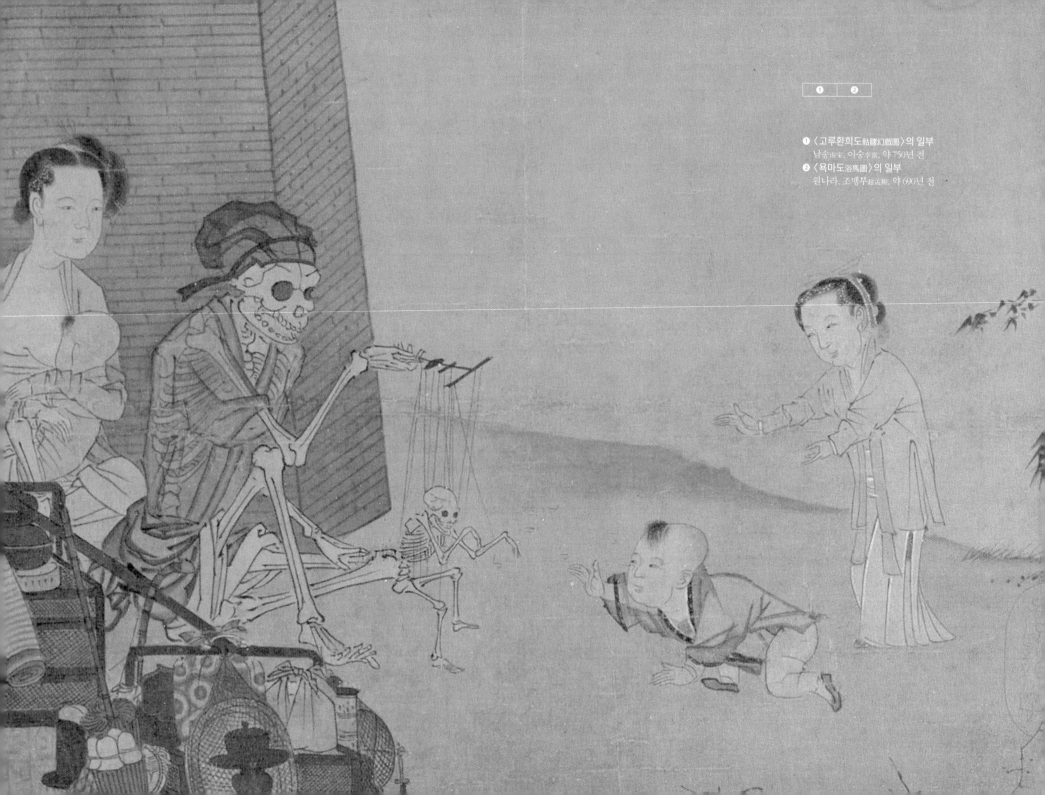

❶ 〈고루환희도骷髏幻戲圖〉의 일부
남송南宋, 이숭李嵩, 약 750년 전
❷ 〈욕마도浴馬圖〉의 일부
원나라, 조맹부趙孟頫, 약 690년 전

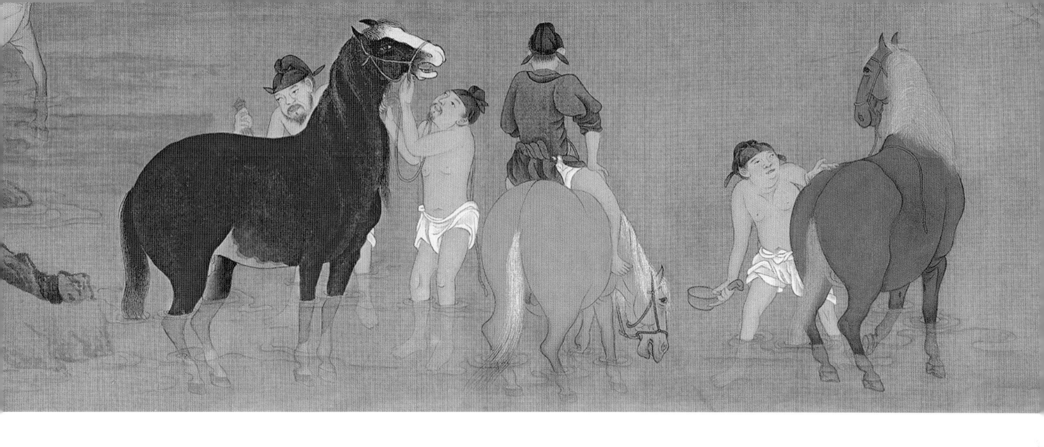

## 고통과 근심을 지고

　오사모戴紗帽를 쓴 큰 해골이 바닥에 앉아 조그만 해골을 조종하고 있다. 이것
이 바로 송대宋代 시정市井의 꼭두각시 놀이다. 물론 이 큰 해골은 사람이 분장을
한 것이다.

　이런 무서운 놀이는 황색 옷을 입은 어린 아이의 관심을 끌었고, 아이는 갈 생
각은 안 하고 엄마 품에서 빠져나와 기어서 손을 뻗어 해골 꼭두각시를 잡으려
한다. 아이의 어머니는 뒤에서 급하게 팔을 뻗어서 아이를 안으려 한다.

　큰 해골로 분장한 사람 옆에는 짐이 있는데, 그 안에는 깔개, 우산, 병 같은 생
활용품이 들어 있다. 뒤편에는 그의 부인이 있고, 아이에게 젖을 먹이고 있다. 가
족들이 곳곳을 돌아다니며 공연을 하느라고 생활이 매우 고달프다.

## 말타는 민족

　〈홍루몽紅樓夢〉 제46회에 이런 말이 나온다. "송宋나라 휘종徽宗의 매鷹, 조자
앙趙子昻의 말은 모두 좋은 그림이다." 조자앙은 조맹부趙孟頫의 자字로서, 그의
말 그림은 분명히 매우 훌륭했다.

　그림의 세 필의 말은 얕은 물 속에 있는데, 곁에는 반쯤 벗은 말 관리사가 있
고, 한창 말들을 목욕시키고 있다. 가운데 있는 황색 말은 이미 목욕을 마치고
고개를 숙여 물을 마시고 있다. 그 말 관리사는 이미 옷을 다 입고 말을 타고 말
이 물을 다 마시면 기슭으로 올라가려고 한다. 오른쪽 말 관리사는 한 손으로 물
을 뜨고 다른 한 손으로는 말의 몸을 벌개질 정도로 문지르고 있다. 그는 말과
눈을 마주치면서 감정을 전달하고 있다.

① 〈장과로견명황도張果老見明皇圖〉의 일부　원나라, 임인발任仁發, 약 690년 전
② 〈모단호접도(牡丹蝴蝶圖)〉　원나라, 심맹견沈孟堅, 약 650년 전

## 축소된 나귀

장과로張果老는 팔선八仙 가운데 하나로, 신통력이 있고, 어린 나귀驢를 거꾸로 타고 하루에 몇 만리를 갈 수 있는 사람이다. 쉴 때면 어린 나귀를 작게 축소시킬 수가 있고, 접어서 자루 속에 넣는다. 정말 편리한 교통 수단이다.

장과로가 장안長安에 와서 당唐 명황明皇에게 법술法術(신통력을 부리는 재주)을 선보인다. 그는 두 손바닥을 위로 향하고 알 수 없는 미소를 짓는다. 갑자기 어린 나귀로 자루에서 튀어나온다. 몸에는 안장도 걸쳐져 있다. 그림에서 황색 용포를 입은 당 명황의 손은 의자에 걸쳐져 있고, 몸은 앞으로 기울어진 채, 그를 향해 달려오는 어린 나귀를 놀라서 쳐다보고 있다.

## 나비를 유혹하는 모란

5월은 모란이 피는 계절로 백색 꽃이 녹색 잎과 어우러져 자태를 뽐낸다. 꽃향기는 두 마리 나비를 끌어들였고, 모란을 둘러싸고 날개짓을 한다. 모란의 고요함과 나비의 춤은 움직임과 고요함의 선명한 대비를 보여 준다.

황색을 띤 호랑나비를 화가는 매우 세밀하게 그려냈다. 나비 머리에 있는 더듬이, 날개의 꽃무늬는 모두 살아있는 듯하다.

나비의 머리 위의 촉수 솜털, 날개의 꽃무늬가 모두 살아 있는 듯하고, 가벼운 몸매를 더하니 정말 살아있는 것 같다!

## 하늘의 흰 구름,
## 땅의 노란 잎

가을이 왔다. 한적한 산골에 수목이 무성하고 노란 잎이 흐드러진다. 숲속에는 정원이 숨어 있는데, 지붕은 풀로 덮여 있고, 대나무로 울타리를 세웠다.

대문은 활짝 열려 있고, 초당草堂 안에는 문인이 비스듬이 앉아서 책을 읽고 있다. 한 손으로는 몸을 받치고 있고, 다른 한 손으로는 책을 들고서는 매우 느긋하고 즐거운 모습이다. 뒷채에서는 책 읽는 이의 부인이 열심히 바느질을 하고 있다.

주인은 책을 읽다가 피곤해지면 마당으로 나와 거닐면서 아름다운 산 경치를 감상할 것이다. 정말 느긋한 생활이다!

## 개가 가장 그리기 어려워

예로부터 지금까지 개는 인류와 가장 친한 반려로서, 사냥이나 목축, 집을 지키는 일에서 모두 이로운 역할을 해 왔다. 고대 귀족들은 모두 정성껏 애완견을 키웠다. 그림 속의 금황색 두 마리 개는 주인 집 정원에서 놀고 있는데, 털이 복슬복슬한 것이 매우 귀엽다. 왼쪽에 있는 개는 웃고 있는 것 같다.

사람이 개와 매우 친하기 때문에 약간 닮지 않은 점이 있다는 걸 쉽게 알아낼 수 있다. 따라서 옛사람들은 그림을 그릴 때 네 가지 어려운 점이 있다고 하는데, 동물 그림 가운데 가장 어려운 것이 개라고 한다.

| ❶ | ❷ |
|---|---|

❶ 〈추산초당도秋山草堂圖〉 원나라, 왕몽王蒙, 약 630년 전
❷ 〈유도獚圖〉 명나라, 조복趙福, 약 530년 전

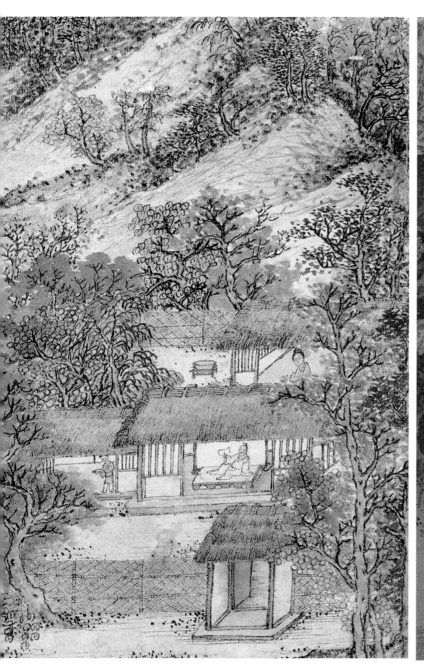

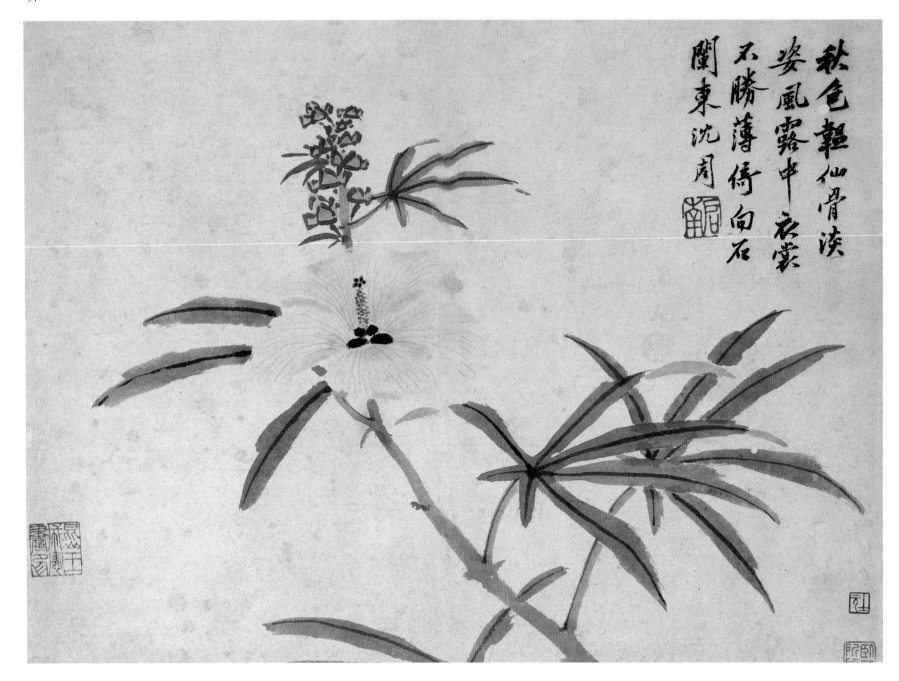

秋色輕仙骨淡
姿風露中衣裳
不勝薄倚向石
闌東沈周

## 아름다운 화초 스케치

심주沈周는 사의寫意 형식으로 꽃과 새 그림을 잘 그린 명대明代 화가이다. 사의는 그림을 그리는 한 방법으로 간략한 필법으로 경치나 사물을 그려내고 직접 작가의 감정을 표출해내는 방법이다.

그림 속의 황색 접시꽃은 손 닿는대로 붓질 몇 번으로 그려낸 스케치처럼 보인다. 옅은 황색으로 꽃잎을 그려내고 다시 짙은 황색으로 꽃술을 그려내어 예쁜 접시꽃이 종이 위에 활짝 피어났다.

그림 제목의 '와유臥遊'의 의미는 집안에 누워서 그림 속의 풍경을 감상하는 것이 마치 바깥으로 나가 자연 풍광을 즐기는 것과 다름이 없다는 것이다.

## 황가의 심미審美 취미와 길상吉祥 기호記號

이 그림은 주로 황녹색의 파초잎芭蕉葉과 선학仙鶴, 태호석太湖石으로 구성되어 있다. '엽葉'과 '업業'은 해음諧音(한자에서 같거나 비슷한 음)으로, 대업大業을 이룬다는 의미이다. 선학은 신화에 나오는 신선神仙새로서 장수를 상징하는 남극의 신선 곁에 있는 것이 바로 선학이다. 따라서 선학은 오래 산다는 길한 의미를 가지고 있다. 돌은 견고하고 쉽게 변하지 않는 형태를 가지고 있어서 천년 장수의 기호가 되었다.

여기는 명나라에서 가장 유명한 궁정화가 가운데 한 사람으로, 그가 그려낸 길한 의미가 가득 담긴 이 그림은 명나라 황가의 심미審美 취미를 대표한다.

❶ ❷

❶〈와유도책臥游圖冊·촉규도蜀葵圖〉 명나라, 심주沈周, 약 510년 전
❷〈초암확립도蕉岩鶴立圖〉 명나라, 여기呂紀, 약 510년 전

## 소동파蘇東坡의
## 가을 나들이

초가을에 송宋나라 대문호 소동파蘇東坡가 자신의 몇몇 친구들과 함께 배를 타고 적벽赤壁으로 나들이를 갔다. 넓은 물 위에는 조그만 배 말고도 석양 속의 금빛 광채가 있었다. 뱃머리의 어린 시종은 차를 끓이고 선미船尾에서는 뱃사공이 노를 젓는다. 평안한 가운데 한 친구가 퉁소를 연주하기 시작한다. 퉁소 소리는 더 물결의 출렁임과 함께 점점 더 높아진다.

바로 이런 가을 나들이 후에 소동파는 〈적벽부赤壁賦〉라는 오래도록 전해지는 명작을 써낼 수 있었다.

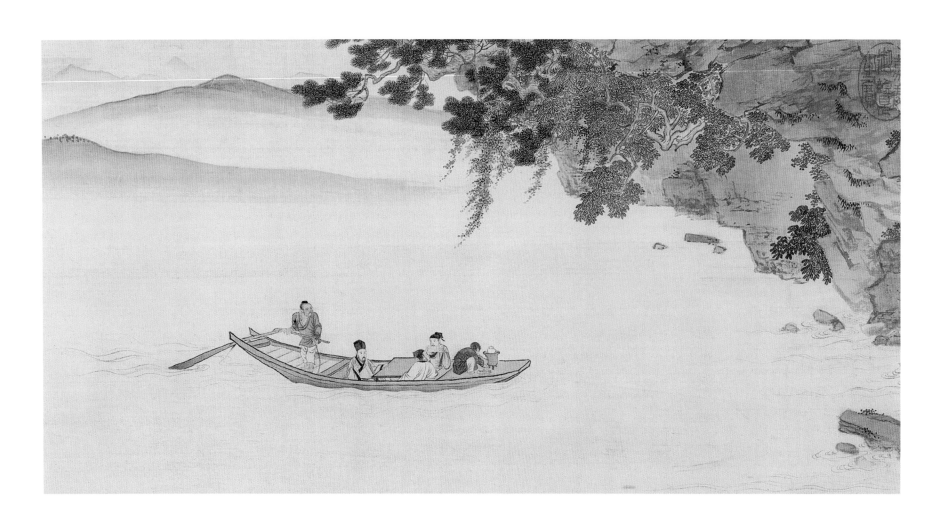

## 마음은 고요하고
## 자연은 서늘하네

어느 더운 날, 쑤저우성蘇州城 밖의 조그만 하천가에 시끌벅적한 소리가 들린다. 하천가에는 커다란 정자가 있는데, 사람들이 그 안에서 더위를 식히고 있다. 두 문인이 바둑을 두고 있고, 어린 시종 둘이 곁에 앉아 있다. 한 명은 부채질을 하고 있고, 또 한 명은 주인의 분부를 받고 뭔가를 하고 있다. 곁에 있는 차 화로에서는 보글보글 차가 끓고 있다. 정자 밖의 다리 위에는 한 어린 시종이 두 손으로 물건을 받쳐 들고 이 쪽으로 가져오고 있다.

누런 풀로 덮인 정자 지붕, 누런 돌로 쌓은 하천의 기슭은 더운 여름날 시원한 의미를 뿜어내고 있다.

| ❶ | ❷ |
|---|---|

❶ 〈적벽도赤壁圖〉의 일부　명나라, 구영仇英, 약 470년 전
❷ 〈죽정대기도竹亭對棋圖〉　명나라, 전곡錢穀, 약 440년 전

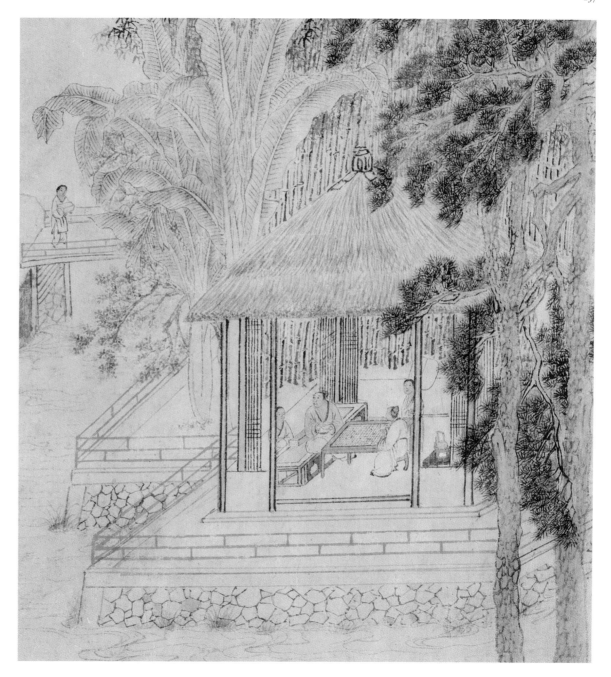

## 살구꽃과 버드나무

남영藍瑛의 화조화花鳥畵는 명대明代 화단에서 으뜸이다. 그림에 있는 이 황색 꾀꼬리는 이른 봄 가랑비 속에서 살구나무 가지 곁의 버들가지를 꽉 잡고 있다. 버들가지는 바람에 흔들리고 꾀꼬리는 버들가지를 따라 흔들리면서 지저귀고 있다. 남영은 바로 이 순간을 포착한 것이다. 이렇듯 아름다운 봄경치는 사람들로 하여금 시 한 수를 떠올리게 한다. "옷깃은 살구나무 꽃비에 촉촉이 적시고, 얼굴은 버들가지 살랑이는 훈풍에 쏘이리."

## 무릎꿇는 놀이

아름답게 반짝이는 태호석太湖石 아래에서 황색 탑과 불상佛像을 모시고 네 명의 동자가 어른들을 흉내내어 예불 놀이를 하고 있다.

제일 위에 있는 남자아이는 탑 앞에 무릎 꿇고 왼손으로 탑신塔身을 받치고 오른손으로는 솔을 들고 불탑佛塔을 청소하고 있다. 중간에 있는 두 명의 남자아이는 불상을 향해 절하고 있다. 머리를 땅에 대고 진지하게 절을 하면서 엉덩이가 높이 들려 있다. 아마 바지끈을 잘 매지 않았는지 바지가 벗겨져서 둥근 엉덩이가 드러났다. 가장 아래쪽에 있는 남자아이는 고개를 숙이고 두 손으로 꽃병을 올리고 있다. 그들은 모두 흉내를 내고 있는 건데, 경건하고도 사랑스럽다.

❶ ❷

❶ 〈화조십이정花鳥十二幀 · 유앵홍행柳鶯紅杏〉 명나라, 남영藍瑛, 약 360년 전
❷ 〈동자예불도童子禮佛圖〉의 일부 명나라, 진홍수陳洪綬, 약 360년 전

## 대각선을 찾아서

항성모項聖謨는 생활 속에서 소재를 잘 찾아 그린 인물로서, 조형의 정확함을 추구하였다. 그림에 있는 돌, 잡초, 들국화는 모두 생동감 넘친다. 모두 산이나 들판에서 흔히 보는 풍경이다. 빽빽하게 자라난 잡초와 국화잎이 생동감 넘치게 흔들거린다. 흰색 들국화는 황색 꽃술을 펼치며 우뚝 서 있다. 중간에 가장 높게 자라나 있어 그림의 오른쪽 아래 모퉁이에서 왼쪽의 위쪽 모퉁이로 연결되어 대각선을 이룬다. 들꽃의 강인한 생명력을 제대로 보여준 것이다.

## 엄마에게 보내는 망우초

우리들 식탁에 종종 등장하는 넘나물은 사실 듣기 좋은 이름이 있는데, 그것은 바로 망우초이다. 그것을 먹고 나면 즐거워지고 근심을 잊는다고들 한다. 동시에 '훤초萱草'라는 이름도 있는데, 어머니의 사랑을 대표한다. 옛날에 아이가 자라 먼 길을 떠날 때면 먼저 집에서 훤초를 심어 아이에 대한 어머니의 근심을 줄여주고 근심걱정을 잊게 해주길 바랬다.

| ❶ | ❷ |

❶ 〈화훼십개花十開 · 잡초야국雜草野菊〉의 일부
　명나라, 항성모項聖謨, 약 360년 전
❷ 〈춘화도책春花圖冊 · 훤초萱草〉의 일부
　청나라, 운수평惲壽平, 약 330년 전

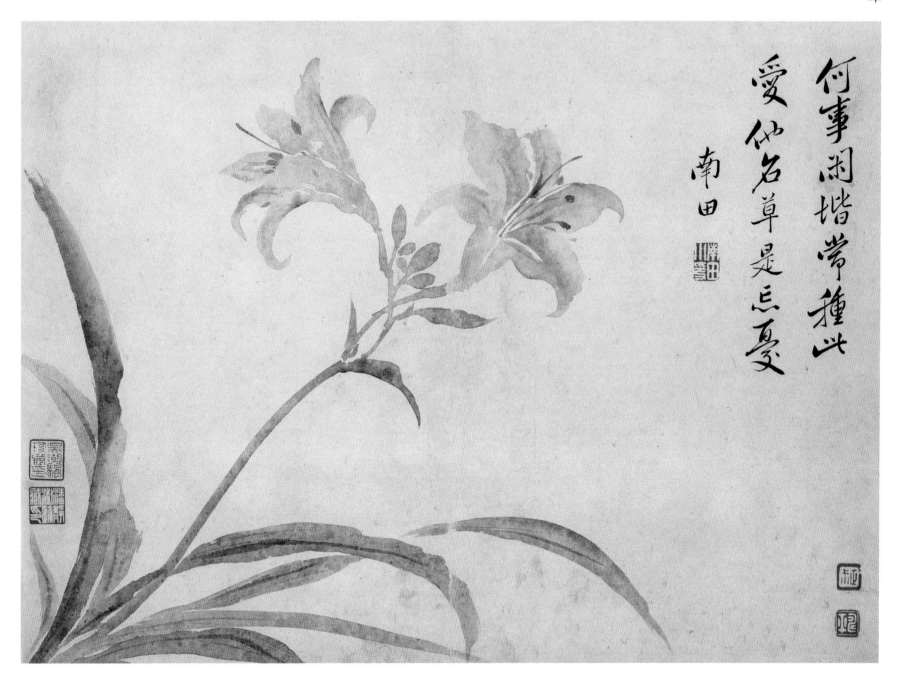

## 말들아, 빨리 가자

넓은 강물이 펼쳐져 있고, 기슭에는 갈대가 울창하게 자라나 있다. 황색 갈대꽃이 산들바람에 흔들리고 있다. 한 목동이 커다란 말을 타고 말들을 건너편 기슭으로 이끌고 가려고 한다. 물에 막 들어가기 시작한 황색 말은 원래 물을 더 마시고 싶었지만 목동이 앞에서 끌어당기는 바람에 어쩔 수 없이 고개를 들고 따라가고 있다. 목동은 자신의 바지와 신발이 강물에 젖을까 봐 있는 힘껏 다리를 구부리고 있다.

강물은 매우 맑아서 물 속에 잠긴 말의 몸과 다리를 볼 수가 있을 정도이다.

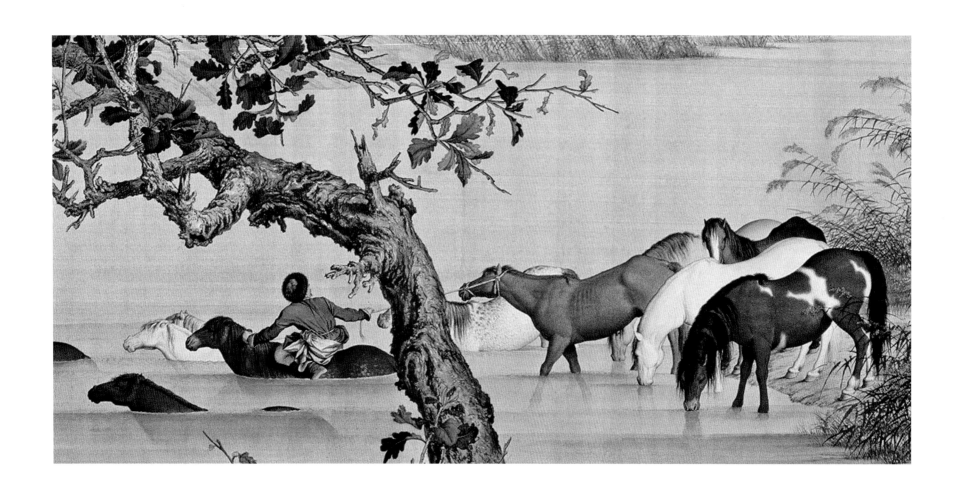

# 일찍 일어나는 새가 먹이를 먹는다

여치余穉는 청나라의 유명한 궁정화가로서, 화풍은 이탈리아 화가 카스틸리오네의 영향을 받아 실물대로 묘사하고 화려한 색깔을 쓰는 것에 중점을 둔 화가이다.

이 그림은 그가 건륭乾隆 황제에게 바친 작품이다. 그림 속에서 두 마리 참새가 복숭아나무 가지에 앉아 있다. 옆에 있는 새가 지저귀고, 정면의 새는 고개를 숙이고 가슴 깃털을 정리하고 있다. 생동감 넘치는 모습이다. 붉은 색 복사꽃, 흰 꽃술, 녹색 잎, 황색 새. 이 모두는 건륭 황제가 좋아하는 색깔로 그림을 장식한 것이다.

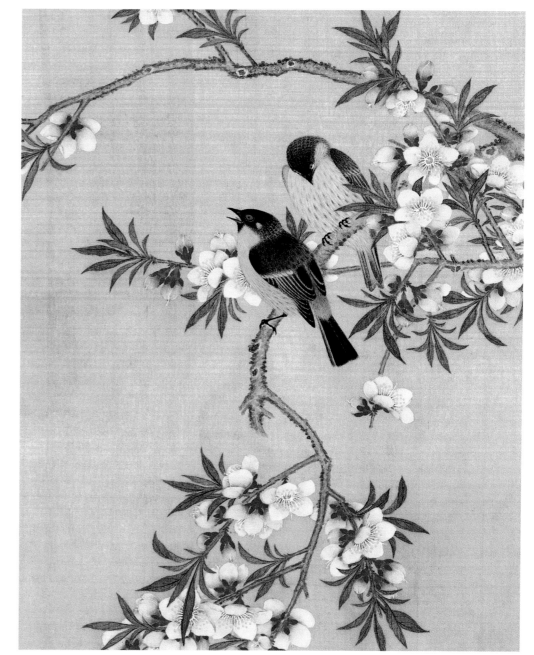

| ❶ | ❷ |
|---|---|

❶ 〈백준도百駿圖〉의 일부　청나라, 카스틸리오네, 약 250년 전
❷ 〈화조도십이개花鳥圖十二開 · 도간쌍작桃間雙雀〉의 일부　청나라, 여치余穉, 약 240년 전

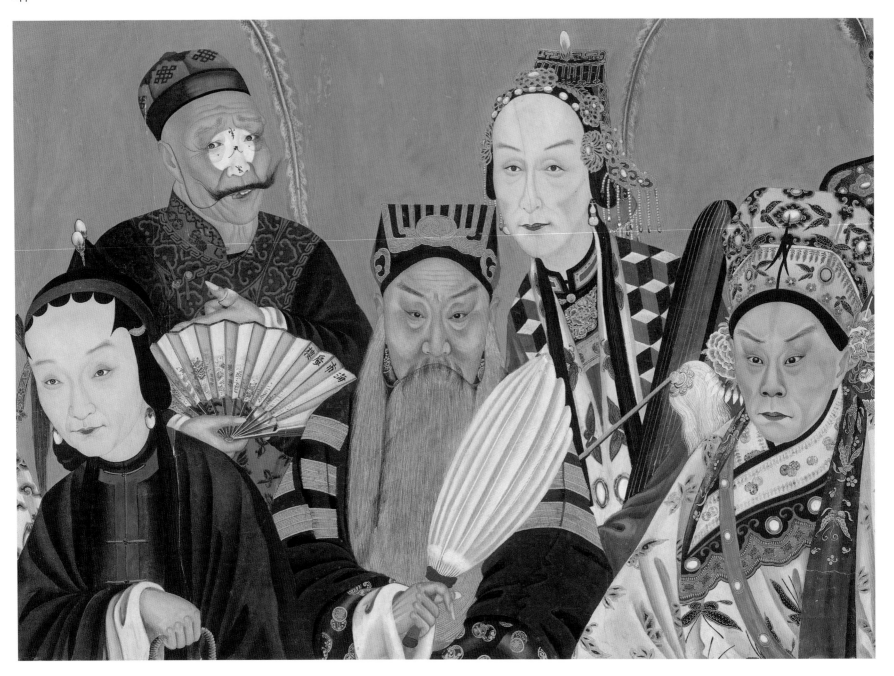

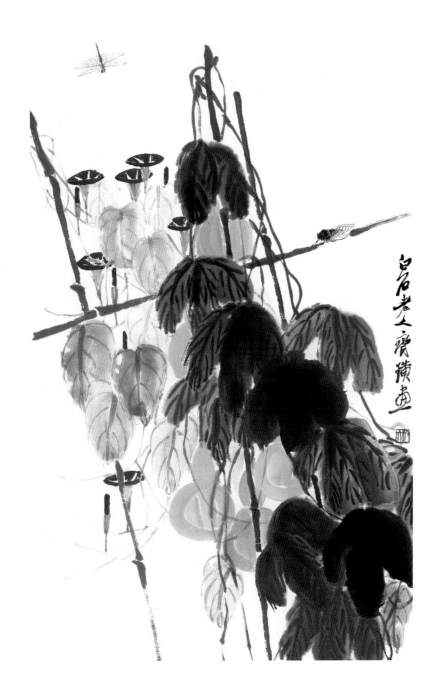

## 노인이 살아있는 공명孔明을 말하다

청나라 건륭乾隆 연간年間에 안휘安徽 사람 고랑정高郎亭이 '삼경三慶' 연극대를 인솔하여 베이징北京으로 왔다. 건륭 황제 생일 축하공연을 하기 위해서였다. 이후 '사희四喜' '화춘和春' '춘대春臺' 등의 휘반徽班(안후이安徽성 지방극인 휘극徽劇을 하는 극단)이 베이징으로 들어와 역사에서는 '휘반이 베이징으로 들어오다'라고 했고, 이것이 바로 경극京劇의 기원이다.

동치同治, 광서光緖 연간에 이르러 경극의 기초를 놓은 13명의 배우가 나타났는데, 사람들은 그들을 '동광십삼절同光十三絶'이라 부른다. 화가 심용포沈蓉圃는 그들을 그렸다. 각각의 배우는 자신들이 가장 잘 하는 희곡 인물로 분장했다. 중간의 황색 무늬 옷을 입고 손에 깃털을 들고 있는 노인은 바로 제갈량諸葛亮으로 분장한 노승규盧勝奎이다. 신들린 연기를 했기 때문에 그는 '살아있는 공명'이라는 칭찬을 들었다.

## 장난스러운면서도 진지한 백석노인

백석노인白石老人의 화조화는 사랑스러움을 불러일으키는 특징이 있다. 그것은 바로 꽃과 잎을 그릴 때에 휘갈기기만 하면 다 그린 것이고, 곤충을 그릴 때에는 매우 정교하게 그린다는 점이다. 이 그림을 한 번 보자. 가까이에 있는 황색 호로葫蘆(조롱박), 검은색 호로잎 또 조금 멀리 있는 붉은 색 꽃과 녹색 잎은 모두 장난스럽게 그려낸 것 같다. 하지만 호로 위에 있는 매미, 꽃 위에 있는 잠자리는 매우 진지하게 한 획 한 획 그려낸 것이다. 두 가지 풍격이 한 곳에서 만나면서 기묘한 모습을 보여주고 있다.

❶ 　❷

❶ 〈동광십삼절同光十三絶〉의 일부　청나라, 심용포沈蓉圃, 약 110년 전
❷ 〈호로견우화도葫蘆牽牛畵圖〉의 일부　근현대, 제백석齊白石, 약 60년 전

**자황雄黃**
황금석에서 추출되며 쉽게 부서지는 조각 모양양

**등황藤黃**
등나무 껍질의 콜로이드 수지에서 추출한다.

**웅황雄黃**
황금석 안에 석황포石黃包로 싸여 있는 물질

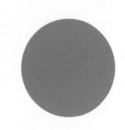

**토황土黃**
황금석 외부를 감싸는 물질.

**황로黃櫨**
황로나무 껍질에서 추출한다

**이금泥金**
금박을 가늘게 갈아서 만든다.

## 절구絕句

당나라唐·두보杜甫

兩個黃鸝鳴翠柳, 一行白鷺上青天。
窗含西嶺千秋雪, 門泊東吳萬里船。

꾀꼬리 두 마리가 푸른 버드나무 사이에서 노래를 부르고,
한 무리의 백로가 푸른 하늘로 날아오르네.
창가에 앉아서 서령에 녹지 않은 눈을 바라보는데,
문앞에 멀리 동오에서 온 배들이 정박해 있네

## 부제후부국不第後賦菊

당나라唐·황소黃巢

待到秋來九月八, 我花開後百花殺。
沖天香陣透長安, 滿城盡帶黃金甲

가을 오면 9월 파일 기다리는데,
활짝 국화 피면 다른 꽃은 모두 시드네.
눈부시게 장안에 꽃향기 가득하니,
도성 천지가 황금갑옷으로 물드네.

　이 책은 중국 중신中新 미술관 관장으로 중국 명화의 대중화에 힘을 기울이고 있는 쩡쯔롱曾孜荣이 자신이 이끄는 예술교육팀과 함께 일궈낸 노력의 결실이다. 제목에서 시사하듯이 '시'와 '색'이라는 테마로 본래는 둘로 나누어져 있는 것을 한국어로 옮기는 과정에서 합본한 것이다. 그렇다고 터무니없는 합본은 아니고 그 나름의 이유를 가지고 있다. 그것은 다름 아닌 저자인 쩡쯔롱 관장의 일관된 지향점을 나름대로 간파해서이다. 말인즉슨, 지금까지 이어진 그의 행적을 보면 집필과 강연을 비롯한 그의 남다른 노력이 어린이들에게 중국 명화를 알기 쉽게 소개하자는 것에 집중되어 있음을 알 수 있다는 것이다. '시로 본 중국 명화'나 '색으로 본 중국 명화' 모두 그 핵심 포인트는 중국 명화에 대한 이해라고 할 수 있다. 문제는 얼마나 쉽고 재미있게 그 목적을 관철할 수 있느냐이다.

　그런 면에서 보면 '시로 본 중국 명화'에서 시는 우리가 말하는 '시'라기 보다는 그림의 내용을 쉽게 설명해 주는 '동요' 같은 느낌을 준다. 설명과도 같은 '동요'와 함께 중국 작가 6인의 대표 작품 72폭을 지루하지 않게 감상할 수 있도록 한 것이다.

　그런가 하면 '색으로 본 중국 명화'는 남색, 녹색, 홍색, 황색 등 네 가지 색을 골라 각각의 색이 주조로 쓰인 대표적인 작품들을 소개하였다. 특히 주목할 만한 것은 각각의 색 안에서도 조금씩 달리하는 미묘한 색의 차이를 부

록 형태로 처리함으로써 그림에 대한 계몽뿐만 아니라 색에 대한 계몽까지 시도하고 있음을 엿볼 수 있다.

　내용이나 분량으로 볼 때 별도의 설명이 없더라도 이 저작의 눈높이는 어린아이들에 맞춰져 있음을 쉽게 알 수 있다. 맞다. 중국화를 감상하는 데 있어서 우리는 '어린아이들'이 아닐까. 어린아이들만 가질 수 있는 천진한 눈으로 우리와 멀리 떨어져 있지 않은 중국화를 감상해 보는 것도 이름하여 인문 정신의 함양에 도움이 될지도 모를 일이다.

신진호

시와 색으로
본 중국명화

초판 1쇄 발행 2020년 1월 10일

기획·엮음 쩡쯔룽曾孜荣
지음 차오쑤樵苏
옮김 탕쿤 · 신진호
펴냄 홍종화

편집·디자인 오경희 · 조정화 · 오성현 · 신나래
　　　　　　김윤희 · 박선주 · 조윤주 · 최지혜
관리 박정대 · 최현수

펴낸곳 민속원
창업 홍기원
출판등록 제1990-000045호
주소 서울시 마포구 토정로 25길 41(대흥동 337-25)
전화 02) 804-3320, 805-3320, 806-3320(代)
팩스 02) 802-3346
이메일 minsok1@chollian.net, minsokwon@naver.com
홈페이지 www.minsokwon.com

ISBN 978-89-285-1390-1 03650

ⓒ 탕쿤 · 신진호
ⓒ 민속원, 2020, Printed in Seoul, Korea

※ 책 값은 뒤표지에 있습니다.
※ 잘못된 책은 바꾸어 드립니다.